à conserver

V+2642.

# DIVERSES CONVERSATIONS SUR LA PEINTURE.

*Par D. Piles.*

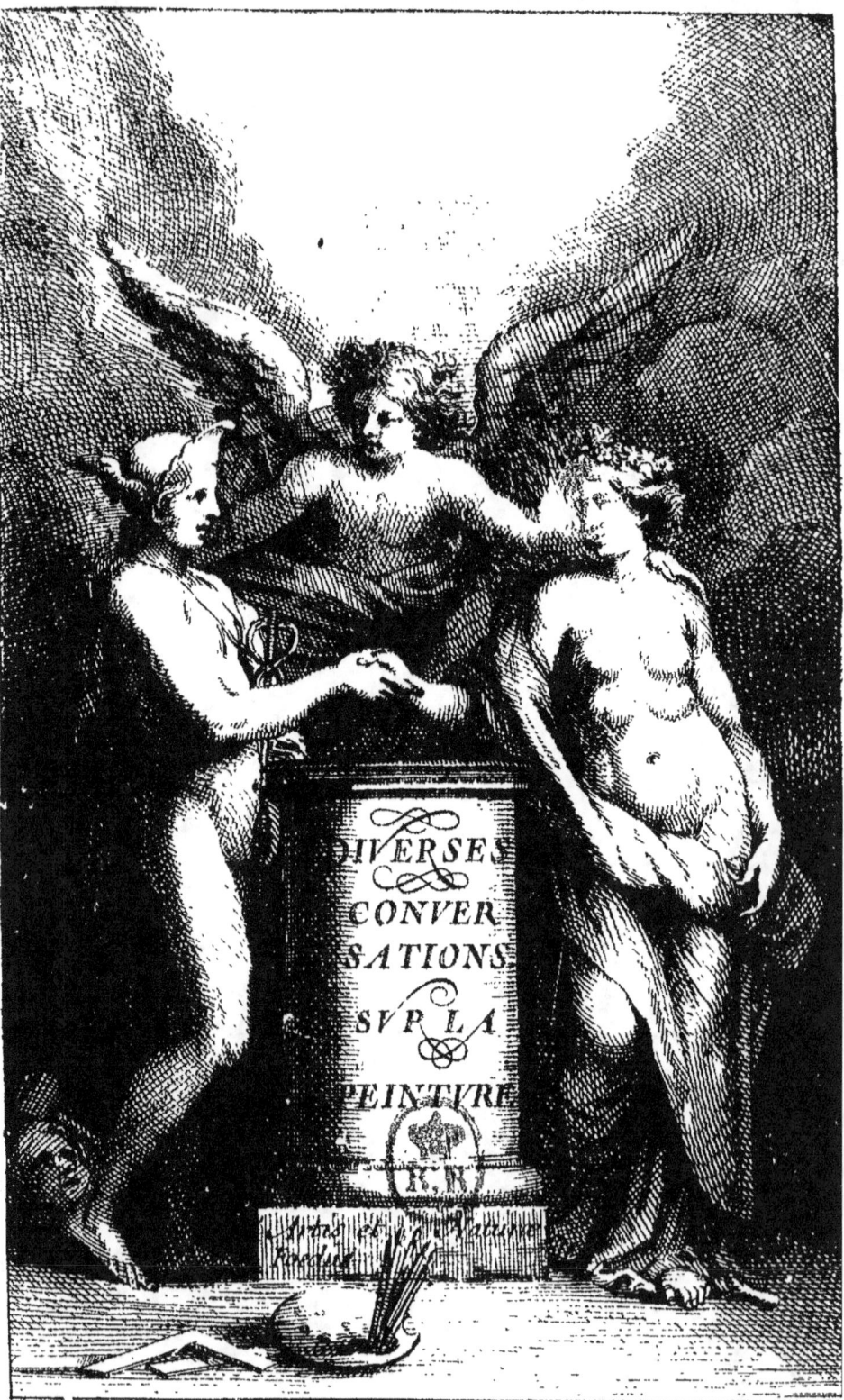

# CONVERSATIONS
## SUR
## LA CONNOISSANCE
## DE LA
# PEINTURE,
### ET SUR LE JUGEMENT QU'ON
doit faire des Tableaux.

*Où par occasion il est parlé de la vie de*
RUBENS, *& de quelques-uns de ses*
*plus beaux Ouvrages.*

*Ex Bibliotheca Julientium S. Bern:*
*Parisien*

## A PARIS,
Chez NICOLAS LANGLOIS, ruë
saint Jacques, à la Victoire.

## M. DC. LXXVII.
### AVEC PRIVILEGE DV ROY.

# PREFACE.

ON CHER LECTEUR,

Je ne pretens pas vous donner cét Ouvrage comme des decisions ; mais comme des pensées qui me sont venuës sur les parties les plus essentielles de la Peinture.

J'ay divisé ce petit livre en deux Conversations : Dans la premiere je tâche de disposer l'esprit à recevoir les impressions que j'ay crû les plus capables de l'aider dans le juge-

# PREFACE.

ment qu'il doit faire des Tableaux; & c'est pour cela que j'y donne une idée des fausses connoissances & de celles qui ne sont que superficielles: j'y explique ce que c'est que le Goust dans les beaux Arts; j'y parle des Ouvrages Antiques, & de ceux d'entre les modernes qui ont le plus de reputation, je veux dire de Raphaël & de Michelange. Mais j'y demande sur tout un esprit net & épuré & qui soit vuide de toute preoccupation. Ce premier Entretien n'est pas tant pour les Peintres qui doivent estre instruits des choses qui y sont contenuës, que pour ceux qui aiment la Peinture, & qui

# PREFACE.

defirent y acquerir quelque connoiffance.

Dans la feconde converfation j'y introduis cinq perfonnes qui parlent felon leurs differens caracteres, & felon les diverfes connoiffances que chacun d'eux a, ou croit avoir de la Peinture; en forte qu'il ne s'agite prefque point de queftion dans cét Entretien, dont ils ne faffent voir le pour & le contre. Et ces queftions regardent l'établiffement des principes que je propofe à l'efprit, qu'il faut fuppofer exempt de toute prevention. Les Tableaux de Rubens dont je fais une legere defcription, donnent fujet à la

# PREFACE.

Compagnie de s'entretenir de la vie de ce grand Peintre, & des maximes qu'il a pratiquées dans ses Ouvrages. Mais comme il arrive quelquefois qu'on s'échauffe en parlant de Peinture, & que l'on fait souvent d'un entretien paisible une dispute opiniâtrée ( quoy qu'on soit dans le fond d'un mesme sentiment ) parce qu'on ne s'entend point, & que par le mot de Peinture chacun conçoit des choses differentes, j'ay voulu avant que d'entrer en matiere, donner l'Idée du Peintre & du Sculpteur, & faire voir la difference qui est entre l'un & l'autre.

Pour la vie de Rubens, j'en

# PREFACE.

ay fait chercher en Flandre avec tout le soin possible des memoires que ses parens & ses amis m'ont fait la grace de m'envoyer : je les ay suivis sans aucun ornement & avec beaucoup d'exactitude. J'ay cité pour exemples les Tableaux de ce Grand homme qui sont dans le Cabinet de Monsieur le Duc de Richelieu, parce que ces Ouvrages sont dignes certes d'admiration, & que la pluspart sont devenus publics par les Estampes qui en ont esté faites. Il estoit si ferme dans ses maximes, & il en avoit une si grande habitude, qu'il les a répanduës dans tout ce qu'il a fait: ainsi non seulement

# PREFACE.

les Tableaux dont je viens de parler, mais tout ce que vous verrez de la main de Rubens, vous peut fervir d'exemple pour confirmer les Principes que j'ay tâché de découvrir, pourveu qu'on ait l'efprit de les bien concevoir & d'en faire l'application : Car tous ceux qui ont écouté, ou qui ont leu les veritables Principes de la Peinture, n'en ont pas également profité ; & la raifon en eft, que l'on ne parle pas feulement aux oreilles mais à l'efprit, & que cét efprit ne donne entrée aux chofes que felon la proportion qu'il a avec elles.

Il faut donc pour bien juger

# PREFACE.

de la Peinture, avoir l'esprit d'une grande étenduë, parce que ceux qui l'ont borné & qui ne sçauroient posseder la Theorie des principales parties de la Peinture distinctement & toutes ensemble, jugent cependant de toute la Peinture par rapport seulement à la partie qu'ils connoissent. Un homme, par exemple, qui sçaura bien l'Histoire & la Fable, ne donnera son approbation à un Tableau, qu'à mesure que l'une ou l'autre y sera fidelement representée.

Ceux qui aiment l'Antique ne croyent pas qu'on puisse faire un beau Tableau s'il n'y entre de l'Architecture, & si

# PREFACE.

les Figures peintes ne ressemblent aux Statuës & aux Bas-reliefs Antiques. D'autres au contraire qui ont esté élevez dans le goust Lombard, disent que l'Antique n'est bonne que pour les Sculpteurs, & pourveu que les choses paroissent veritables & que les Lumieres & les Couleurs y soient bien entenduës, ils se soucient fort peu que les formes en soient correctes. Tel qui aime la Geometrie ne regardera que les mesures & les proportions de chaque corps avec son plan ; il rapportera tout à des lignes, & ne croira pas qu'un Peintre soit habile s'il ne sçait les Elemens d'Euclide ; Il examinera, pour

# PREFACE.

ainsi dire, jusques aux feüilles des arbres, & ne contera pour rien l'union des couleurs & l'effet du Tout-ensemble. Il y en a qui croyent que tout consiste dans la correction du Dessin, d'autres dans l'expression des passions de l'ame ; & plusieurs enfin s'imaginent qu'ils sont obligez de trouver toûjours quelque chose à redire, pour estre reputez Connoisseurs, & pour ne pas perdre la réputation qu'ils pretendent avoir de personnes éclairées en toutes choses. Ainsi personne ne porte sa connoissance au delà des bornes de son esprit : celuy-là aime une chose & celui-cy une autre, & tous jugent

ã vj

# PREFACE,

par raport à leur capacité. Cependant il est raisonnable d'estimer tout ce qui est beau; mais par mal-heur tout ce qui est beau ne nous le paroist pas toûjours, & quand nostre esprit n'est pas d'une grande étenduë, nous ne pouvons aimer plusieurs choses à la fois, ou si-tost que nous commençons de trouver une chose bonne & aimable, une autre que nous aimions auparavant nous devient indifferente.

Au reste je vous demande en grace de ne porter aucun jugement de ce petit Ouvrage, que vous ne l'ayez leu de suite, & avec attention, parce que les choses qui sont à la fin

# PREFACE.

supposent qu'on ait bien entendu celles dont on a parlé au commencement; Et si aprés l'avoir examiné de cette maniere, quelqu'un ne le trouvant pas à son goust, vouloit bien se donner la peine de m'en dire ses raisons, je luy en donnerois toutes les marques possibles de reconnoissance, & il jugeroit aisément que j'ai encore plus de passion de m'instruire moi-même, que je n'ay bonne opinion de la reüssite de mon Ouvrage. De sorte que si je trouve de bonne foy qu'il ait raison, je luy promets de publier l'obligation que je luy aurois de m'avoir desabusé. Que s'il aimoit mieux donner au Public

# PREFACE.

des penſées contraires aux miennes, dans la veuë sincere de ne chercher que la verité, je le prie de les appuyer de raiſonnemens s'il veut que j'y réponde, & de ne pas faire comme ceux qui pour me dire des injures de gayeté de cœur, veulent me faire Autheur malgré que j'en aye de deux Lettres imprimées auſquelles je n'ay jamais eu aucune part. Si je les ay offencé d'ailleurs, je leur proteſte que ç'a eſté ſans intention; & s'ils ont eu deſſein en ſe vangeant de me faire un grand déplaiſir, ils ont pris de fauſſes meſures; car rien ne m'a jamais eſté moins ſenſible que ce procedé mal-hon-

# PREFACE.

neste, & j'avoüe que je n'ay aucun merite à leur pardonner.

Il s'est glissé quelques fautes dans l'impression de ce Livre, qui s'est faite pendant que j'estois à la Campagne, donnez-vous la peine de les corriger.

# Fautes à corriger.

| FAVTES. | CORRECTIONS. |
|---|---|
| Page 8. ligne 11. d'ignorance, | d'ignorant, |
| P. 18 l. 7 nous vous, | nous nous, |
| P. 27. l. 24. ce qui feroit, | ce qui feroit, |
| P. 55 l. 18. ainfi ces, | ainfi que ces, |
| P. 63. l. 13. autrts, | autres, |
| P. 68. l. 10. frais, | froid. |
| P. 95. l. 22. Cimabuc, | Cimabue, |
| P. 100. l. 10 n'en, | n'en. |
| P. 141. l. 23. dit Guarchin, | du Guarchin, |
| P. 145. l. 11. s'avançant, | s'avancent, |
| P. 147 l. 24. arrivent, | arrivent, |
| P. 191. l. 12. biens, | liens, |
| P. 214. l. 20. où il faifoit, | ou bien il faifoit |
| P. 216. l. 4 que de l'Italienne, | que l'Italienne, |
| P. 221. l. 17. Hout mans | Soutmans, |
| P. 221. l. 22. Theodote, | Theodore, |
| P. 244. l. 12. ce que, | & que, |
| p. 257. l. 25. la Peinture, | fa Peinture, |
| P. 258 l. 21. effacez ces :. mots | (non feulement,) |
| p. 381. l. 11. forts, | fortes, |
| p. 288. l. 18. reliefs, | relief, |

# TABLE
## DES MATIERES.

### A

Accord des Couleurs se fait de deux façons : par participation & par simpathie, page 292

Adam Van-Noort, premier Maistre de Rubens, 184

Alexandre le Grand se plaisoit dans la Conversation des Peintres, 72

Andromede, Tableau de Rubens ; sa Description, 137

Antipathie des Couleurs, 295

L'Antique : l'usage qu'il en faut faire, 40. 41, &c.

Est un remede contre le mauvais Goust, 42. 66

Ses beautez, 43

# TABLE

Le fruit qu'on en tire, 43
Objection contre l'Antique, resoluë, 44
Origine de la perfection des Statuës Antiques, 44. 45
Application des Preceptes aux Ouvrages sert beaucoup pour la connoissance de la Peinture, 30
Arc-en-Ciel, Tableau de Rubens : sa Description, 148
Art. L'Art est au dessus de la Nature, 279
    Consiste non seulement à bien imiter: mais encore à bien choisir, 288
    Consiste à ne faire que ce qui est necessaire, 301
Attitudes, 236

## B

Baccanales, trois Tableaux de Rubens : leur Description, 139
Bains, & leur usage abolis par celuy du linge, 60, &c.
Bas-reliefs Antiques, 239, &c.
    Leurs licences, 241, &c.
Blanc : sa nature & sa proprieté, 283
    Son usage, 284, &c.
    Pourquoy se conserve dans le loin, 288

Bramante fait une infidelité, en montrant à Raphaël l'Ouvrage de Michelange, 56
Le Brun au milieu des objets, & pourquoy, 181, &c.

## C

Cabinet de Monsieur le Duc de Richelieu : la Description des Tableaux de Rubens qui y sont, 111
Il est la Scene de la Conversation, 178
Caractere de la main, & celuy de l'esprit, deux moyens pour connoistre de qui est un Tableau, 10
Chasse aux Lions : Tableau de Rubens : sa Description, 130
Choix dans la couleur, & dans les lumieres, comme dans les formes, 306
Clair-obscur, partie considerable dans la Peinture, 275, &c.
Est la base du Coloris, ibid.
Coloris, partie de la Peinture qui distingue le Peintre d'avec le Sculpteur, 274
Coloris porté au plus haut degré qu'il puisse monter, 146. 164
Est l'ame de la Peinture, 272
Combat des Amazones ; Tableau de

# TABLE.

Rubens: sa Description, 125

Comparaison du Peintre avec l'Orateur, & du Sculpteur avec le Grammerien, 102

La Comparaison des Ouvrages l'une aupres de l'autre, est le moyen le plus sûr pour juger de leur difference, 35

Connoissance. En quoy consiste la veritable connoissance de la Peinture, 7

Ce qu'il faut faire pour l'acquerir, & pour juger sainement, 20. 26

Deux sortes de connoissances dans la Peinture, & en quoy elles consistent, 7. 12

La connoissance des noms n'est qu'un effet de la memoire, 9

La Connoissance des noms n'est fondée que sur des marques exterieures repetées souvent, & qui ne viennent que de la main du Peintre, 12

Ce que suppose la Connoissance des beaux Arts, 18. 19

Pour acquerir de la Connoissance dans les Arts, la confiance aux habiles gens ne suffit pas; il faut de la conviction & des exemples, 28

Connoisseurs. Quels sont ceux pour l'ordinaire qu'on appelle Connois-

## DES MATIERES.

seurs, 9
Leur erreur ordinaire, 22. 24. 25
Quels sont les veritables Connoisseurs, 25
L'on Connoist de qui est un Tableau, comme on connoist de qui est une Lettre missive, 10
Conversation. La Conversation des habiles gens sert de beaucoup, 31
Il faut qu'elle soit sincere & sans complaisance, 71, &c.
Couleur. La Couleur trompe les yeux, & donne la derniere perfection au Tableau, 99
Elle est le principal objet du Peintre, 274
La Couleur consideré de trois façons, dans son unité, dans sa pluralité, & dans son opposition, 290
Couleurs artificielles ne peuvent atteindre à l'éclat des naturelles, 290
D'où dépend la vivacité des Couleurs artificielles dans les Tableaux,

Curieux ridicules, & leur maniere de juger des Tableaux, 3, &c.

# TABLE

## D

Danseuses, Bas-relief Antique, 97
 Ont des plis répétez dans leurs Draperies, & pourquoy, 98
Descente de Croix; Tableau de Rubens : Sa Description, 133
Dessin, partie de la Peinture dont le Peintre doit avoir une habitude consommée, 99
 Ce que c'est que correction de Dessin, 262, &c.
 La pluspart des gens ne jugent de la Peinture que par le Dessin : & pourquoy, 93
Diane s'aprestant à la chasse; Tableau de Rubens : sa Description, 156
Dieux representez d'un autre air que les hommes dans la Gallerie de Luxembourg, 264
Disposition, partie des plus considerables de la Peinture, 67
Distance du Tableau est la régle du plus & du moins fini, 300
Diversité. Il faut que les Tableaux soient de differentes manieres selon la diversité des sujets que l'on re-

presente, 223
La diversité de la Nature est une de ses plus grandes beautez, 256
Diversité dans les airs de teste, 271
Diversité de la lumiere, 294
Draperies. Comment il faut les disposer, 237
Draperies Antiques sont bonnes pour les Sculpteurs, & pourquoy, 58, &c.
L'usage que doivent faire les Peintres des Draperies Antiques, 58, &c.
Draperies des Divinitez, comment elles doivent estre, 64, &c.
Du Fresnoy, le meilleur & le plus court de tous ceux qui ont escrit sur la Peinture, 28. 29

### E

ERicton changé en Lézard ; Tableau de Rubens : sa Description. 159
Exageration, est bonne dans le Coloris quand il est bien entendu, 257. 288
Est bonne encore dans la lumiere, ibid.
Extremité. Ce n'est que par degrez qu'on passe d'une extremité à une autre, 30

# TABLE

## F

Finir un Ouvrage. En quoy consiste le beau fini, 70
La maniere dont en a usé Rubens, 299
Forme circulaire plaist davantage aux yeux que toute autre, 233. 234
Le Peintre, en disposant ses objets, doit avoir ordinairement en veuë la forme circulaire, 235
Deux sortes de formes circulaires, 233
Troisiesme sorte de forme circulaire qui sera sur une ligne droite & parallele, 236

## G

Gallerie du Palais de Luxembourg, dont les Tableaux sont peints dans une mesme maniere, & pourquoy, 224
Genie : & sa difference d'avec l'inclination, 19
Le Genie est necessaire pour les Arts, ibid.

DES MATIERES.

La Peinture demande un Genie modéré, 68

Le Genie est au dessus des Régles, 226

Saint George; Tableau de Rubens: Sa Description, 164

Histoire de Saint George, 170

Goust. Ce qu'on appelle Goust dans les Arts, 35, &c.

Goust artificiel, 249

Comment on doit entendre cette maxime: Qu'il ne faut pas disputer des Gousts, 38, &c.

Le bon Goust du Dessin vient de l'Antique, 42. 66

Le bon Goust du Coloris vient de l'Ecole de Venise, 66

Le bon Goust de composer, ibid.

Grappe de raisin du Titien, 231

Groupes, & leur artifice, 230, &c. 280

H

L'Histoire fait valoir le Tableau comme le Tableau fait valoir l'Histoire, 107

I

IDée du Peintre & du Sculpteur, & la difference qui est entr'eux, 89, &c.

# TABLE

...ir s'entendre il faut avoir la mesme Idée de la chose dont on parle, 88

Inclination, & sa difference d'avec le Genie, 19

Innocens massacrez; Tableau de Rubens: Sa Description, 111

Intelligence des Couleurs, des Lumieres, & des oppositions, rend le premier coup d'œil des Tableaux surprenant & agreable, 78

Jugement de Paris; Tableau de Rubens, Sa Description, 161

Jugement que l'on fait des Tableaux, sur quoy fondé, 20, 21

Juger. Ce qui empesche de bien juger, 24. 25

Il n'est pas necessaire de juger des Tableaux en Peintre : mais en homme de bon sens, 21

## L.

Liaison des Corps & Opposition des Masses, rendent les dispositions avantageuses, 229

Deux sortes de Liaisons, ibid.

Le Linge n'estoit point en usage parmi les anciens Grecs & Romains, 60

On commença de s'en servir sous

## DES MATIERES.

Alexandre Severe, 61
Livres anciens touchant la Peinture & la Sculpture perdus, 49
Loüanges deuës aux Ouvrages de Raphaël par dessus tous les autres Peintres, & leur deffaut, 78
Lumieres, 246. 247. 277
Demonstration de la maniere dont il les faut placer, 278

## M

Malines. Sa veuë en Perspective; Tableau de Rubens : Sa Description, 147
Manieres differentes peuvent avoir differentes beautez, 23
D'où vient cette difference, 251
Marie de Medicis, se plaist dans la conversation de Rubens ; & à le voir peindre, 212
Le Merveilleux, & le Vrai-semblable, font toute la beauté de la Peinture, & de la Poësie, 307, &c.
Michelange. Jugement sur ses Ouvrages, 51, &c.
Ce qu'il fit pour convaincre bien des gens de prevention, 51
Profit que tira Raphaël des Ouvra-

ges de Michelange, 54

### N

NAture, source de la beauté que les Anciens Sculpteurs ont imitée, 255

Est redevable à l'Art qui l'a fait paroistre, 179

Noms des Tableaux sont souvent douteux. Il n'est pas toûjours aisé de decider sur le nom de l'Autheur d'un Tableau ; & pourquoy, 5. 6

Il est agreable de sçavoir le nom de l'Autheur d'un Tableau ; quoi qu'on n'en connoisse pas toute la beauté, 6

La Connoissance des noms n'est pas la veritable de la Peinture, 7

Noms previennent souvent, & font naistre aussi-tost, ou l'estime ou l'aversion pour les Tableaux : vice ordinaire des Curieux, 22, &c. 252

Noir. Sa nature, & sa proprieté, 283

Pourquoy est détruit dans le loin, ibid.

### O

OBjets deffectüeux doivent estre corrigez par le Peintre, qui doit avoir

## DES MATIERES.

l'idée de leur perfection en forme, en Couleur, & en Lumiere, 289

Ombre la plus forte au milieu de la Masse, 281

Opposition dans le Coloris se fait de deux manieres : par le Clair-obscur & par la Couleur, 294. &c.

Otho Venius habile dans la Peinture & dans les belles Lettres, enseigne son Art à Rubens & le prend en amitié, 185

Ouvrages les plus generalement estimez doivent servir à former le Goust, 35

Ouvrages Antiques preferables aux Modernes, 50

Les Ouvrages finis ne sont pas toûjours les plus agreables, 69

## P

Païsages; cinq Tableaux de Rubens : leur description, 146.

Passions de l'ame, 268, &c.

Peintre. Idée du Peintre, 100. &c.

Sa fin, & les moyens pour y arriver, 101

Il est comparé à l'Orateur, 102

Le Peintre parfait ne s'est encore trou-

# TABLE

vé qu'en idée, 103

Peintres Lombards representent la verité. Il y en a de grossiers, & leur comparaison, 104

Ce qui manque aux Peintres de ce temps, 56

Les Peintres ont la plufpart de l'efprit, 72

Le Peintre n'eft point obligé de tout fçavoir, il fuffit qu'il confulte les livres & les Sçavans dans les occafions, 90. 91

Le Peintre fait fon portrait dans fon Ouvrage, 74

Un grand Peintre doit avoir de grandes qualitez, 222

Le Peintre imite la Nature plus parfaitement que le Sculpteur, 254

Il ne doit pas imiter les Ouvrages de Sculpture en tout, ibid.

Peinture. La Peinture doit fa refurrection, pour ainfi parler, à la Sculpture, 95

Dans la Peinture tout eft demonftratif, à la referve du Genie, 74

La Peinture eft un Art, & non pas un pur effet du caprice, 227

Elle a des principes infaillibles, ibid.

DES MATIERES.

Pigmalion devint amoureux de la Statuë qu'il avoit faite, 96
Policléte l'un des meilleurs Sculpteurs de son temps, fait une Statuë qui fut appellée la Régle, 46
Porto-Venere: Tableau de Rubens, 149
Port de Cadis: Tableau de Rubens: sa description, 150
Portraits doivent estre finis, 301
Portraits de Vandeik, 280
Le Poussin, 40. 245. 246
 Son Eloge, 266. 267
 Il a donné dans la Pierre, comme le Titien dans le Venitien, & Rubens dans le Flamand, 260
Préoccupation, grand obstacle pour la connoissance de la Peinture, 17. 57
 Préoccupation en faveur des Antiques, 238, &c.
 Préoccupation en faveur des manieres Lombardes, 238
 Préoccupations differentes sur une mesme chose, font que l'on ne s'entend pas dans la dispute, 87. 88. 250
Principes de Rubens, ne sont autres que ceux de la Peinture, 304
Proportions des Statuës Antiques, sont tres-belles & tres-élegantes, 253

# TABLE

## Q

QUestions frequentes servent à s'instruire & à se former le iugement, 27. 28

## R

RAphaël change sa maniere aprés avoir veu l'Ouvrage de Michelange, 53. 54
Il estoit sensible aux bonnes choses, 54. 55. &c.
Régles moderent le Genie, 226
Repetition, deffaut ordinaire des Peintres, 256
Rubens. Ses qualitez, 180
   L'Abregé de sa vie, 181
   Ses derniers Tableaux, 139
   Passe en Italie, 186
   Va à Rome, & y peint les Tableaux de Sainte Croix en Jerusalem, 187
   Est envoyé en Espagne par le Duc de Mantouë, 187
   Va à Gennes, & y demeure plus long-temps qu'en autre lieu d'Italie, 189
   Retourne en Flandres, où l'Archiduc l'engage à demeurer, 190

## DES MATIERES.

Se marie à Mademoiselle de Brantes, 191

Choisit Anvers pour sa demeure, & s'y fait bastir une belle maison, 192
Son Cabinet, 193. Est un des plus beaux de l'Europe, 217
Son amour pour l'Antiquité, 193
Peint les Tableaux de la gallerie de Luxembourg, 194
Est choisi pour faire la paix avec l'Angleterre, & est envoyé en Espagne pour recevoir ses instructions, 198
Le Roy d'Espagne le fait son Chevavalier & Secretaire de son Conseil, 198
Va en Angleterre; y est receu avec de grands honneurs, & y conclud la paix, 199
Le Roy d'Angleterre luy fait de grands presens & le fait son Chevalier, 200
Retourne en Espagne, où il est fait Gentil-homme de la Chambre, & honoré de la Clef-d'or, 200. 201
Revient à Anvers chargé d'honneurs & de biens: & s'y marie en secondes nopces à Héléne Forment, 201
Aussi grand Politique que grand Peintre, 203. 205

# TABLE

Sa mort. Son Epitahe. 206. 207
Son portrait, 211
Ses mœurs, 212
Son divertissement ordinaire, 214. 215
Aime les belles Lettres, 216
A écrit en Latin ses Observations sur la Peinture, 216. 219
Donnoit pension à de Jeunes-hommes qui dessinoient pour luy en Italie, 218
Ses Graveurs. Ses Disciples, 221
Son Genie, 226
Possedoit les principes de la Peinture, 227
N'a pas toûjours esté correct dans le Dessin, & pourquoy, 252
Son Goust de Dessin ne sent pas l'Antique, 253
Possedoit l'Anatomie, ibid.
Ses contours resolus, & sa facilité, 220. 255. 256
Habile à exprimer les passions de l'ame, 268
Le plus entendu de tous les Peintres dans les lumieres, 289
Regardoit son Tableau comme une machine, qu'il prenoit plus de soin de faire aller, que d'en polir les roües, 304

DES MATIERES.

Philippes Rubens son frere aisné, 208

Albert son fils Secretaire du Conseil, meurt de regret de la mort de son fils, & son Epitaphe, 208. 209. 210

## S

Sabines enlevées ; Tableau de Rubens Sa description, 119

Sculpteur : ce que c'est, 98. &c.

Sa fin & les moyens pour y arriver, 101

Est comparé au Grammairien, 102

Sculpteurs anciens se sont servis de draperies adhérentes aux parties du corps; & pourquoy, 61. &c.

Ont eu raison de faire ce qu'ils ont fait, 253

Ne peuvent imiter parfaitement la Nature ; & le remede contre cette impuissance, 98

Sentimens des Peintres sont differens sur la Connoissance de la Peinture, 13. 14.

Statuës Antiques, 40. &c. 239. &c. 253.

Tirent leur beauté de la Nature, 254

## T

Les Tableaux excellens sont les veritables Maistres de la Peinture, 15

Ils sont éloquens sur les sujets qu'ils

## TABLE.

repreſentent, 16

Quel doit eſtre le premier effet d'un Tableau, 77

Le Tableau doit attirer l'œil, & le forcer, pour ainſi dire, à le regarder, 80

Le Tableau eſtant fait pour les yeux, doit plaire à tout le monde, 81

Les Tableaux qui confondent les temps, les lieux & les couſtumes, 105

Le Tableau fait valoir l'Hiſtoire, comme l'Hiſtoire fait valoir le Tableau, 107

### V

LEs Vaches : Tableau de Rubens, 147

Van Deik, ſon intelligence dans les Lumieres, 280

Van Uſlen grand Curieux, fait travailler en concurrence tous les habiles Peintres de ſon temps, 142. 143

Vazari écrit favorablement de Michelange dont il eſtoit Eléve, 51

Vivacité des Couleurs dans les Tableaux d'où elle dépend, 302. &c.

Uliſſe receu en l'Iſle de Corcire, 151

Union des Couleurs, 291

### Y

Yvreſſe gaye, 141

Yvreſſe mélancolique, 143

*FIN DE LA TABLE.*

# PREMIERE
# CONVERSATION
### SUR LE JUGEMENT
Qu'on doit faire des Tableaux; Pour servir de difpofition à la connoiffance
### DE LA PEINTURE.

TOUT le monde sçait que les Tableaux du Roy composent un des plus beaux Cabinets, qui soit en Europe. Je l'ay veu plusieurs fois; mais ayant apris que sa Majesté les avoit fait mettre dans un ordre nouveau, & les avoit logez dans l'un des appartemens de son Louvre, j'y menay Pamphile &

Damon qui sont de mes intimes amis, & qui aiment fort la Peinture. Nous y fûmes prés de deux heures, & nos yeux trouverent dequoy s'y repaistre agreablement. Nous allâmes ensuite dans le Jardin des Tuilleries, où apres avoir fait quelques tours d'allée, nous nous retirâmes à l'écart, & nous nous assismes sur ces sortes de gazons, qui invitent les gens à se reposer, & à s'entretenir de ce qu'ils aiment.

Ce fut là que Damon demanda à Pamphile ce qu'il avoit trouvé de plus beau dans le Cabinet du Roy.

Tout y est beau, répondit Pamphile : mais comme la pluspart des Peintres ont excellé differemment dans la Peinture, il me sembleroit plus à propos de vous parler de leurs talens particuliers, que de vous loüer leurs Ouvrages en general. Et pour le bien faire, il

faudroit estre sur les lieux, & voir les Tableaux, pour vous faire remarquer ce qu'il y a de beau, & ce qui ne l'est pas.

Vous me ferez le plus grand plaisir du monde, dit Damon, si vous voulez bien que nous y allions quelquefois : car je suis au desespoir d'aimer la Peinture autant que ie fais, & d'y avoir acquis si peu de connoissance depuis six ans que ie vois les plus beaux Tableaux de Paris.

Vous en avez, reprit Pamphile, suffisamment pour vous faire admirer ; & je vous ay veu, ce me semble, briller autant qu'un autre parmi les curieux, témoin ce que vous decidâtes l'autre iour chez Monsieur ***, à l'occasion de deux Tableaux qui mirent fort en peine toute la Compagnie.

Il est vray, repartit Damon, que je leur fis grand plaisir de les tirer de l'inquietude où ils estoient, de

A ij

sçavoir quel Peintre avoit fait l'un des Tableaux, & si l'autre estoit Original, ou Copie. Je donnay un nom à celuy qui estoit sur cuivre assez brusquement, à la verité : mais pour l'autre, ie maintins qu'il estoit Original ; car l'ayant tourné par derriere, ie fis voir à la Compagnie que la toile en estoit de Rome.

Aprés cela, dit Pamphile en soûriant, il n'en faut plus douter. Je sçay bien que tous ceux qui étoient-là vous applaudirent fort sur l'originalité de l'un des Tableaux, & que l'autre a changé deux fois de main depuis ce temps-là, sous le nom que vous luy avez donné, & qui possible luy demeurera long-temps : mais quelle certitude avez-vous, ie vous prie, qu'il soit du Peintre que vous avez nommé.

Je n'en ay pas autrement, répondit Damon, il me semble seu-

lement qu'il donne assez dans ces manieres-là ; en tout cas ie suis seur que i'ay fait un fort grand plaisir à Monsieur ***, qui ne s'en seroit iamais défait sans nom. Mais d'où vient que vous n'en voulûtes iamais rien dire, vous, lors qu'on vous en demanda vostre sentiment ?

Parce qu'il n'est pas aisé, dit Pamphile, de decider ainsi sur toutes sortes de Tableaux, & que j'aime mieux me taire que de prononcer au hazard.

Quoy, repliqua Damon, vous voulez qu'un Tableau demeure sans nom, & que les connoisseurs ne le puissent trouver ?

Pourquoy non, repartit Pamphile ; il y a eu dans toutes les Ecoles de Peinture quantité d'habiles gens qui ont fait de belles choses, & dont le nom n'est pas venu jusqu'à nous, ou parce qu'ils n'ont pas vécu long-temps, ou parce

qu'ils ont demeuré presque toute leur vie chez des Maistres, dont la grande reputation n'a pas permis à leurs Disciples de s'en acquerir une particuliere. Et quand on connoistroit toutes les manieres, & les noms de tous les Peintres, il y a des Tableaux si douteux, que ce seroit une temerité de vouloir asurer du nom de leur Auteur. La pluspart des habiles Peintres ont passé d'une maniere à une autre, & dans ce passage, ils ont fait des Tableaux qui ne tiennent, ny de la premiere maniere, ny de la seconde.

C'est à dire franchement, interrompis-je, qu'en fait de Peinture vous ne faites pas grand cas de la connoissance des noms.

Au contraire, repartit Pamphile, ie la loüe fort; & si l'on a un beau Tableau ( quand mesme on n'en connoistroit pas toute la beauté ) il est toûjours fort agreable

d'en sçavoir l'auteur. Mais à vous dire les choses comme elles sont, la veritable connoissance de la Peinture, consiste à sçavoir si un Tableau est bon, ou mauvais; à faire la distinction de ce qui est bien dans un mesme Ouvrage, d'avec ce qui est mal, & de rendre raison du jugement qu'on en aura porté. Voilà la veritable connoissance de la Peinture. Il y en a encore une autre, laquelle bien qu'inferieure de beaucoup à celle-cy, ne laisse pas d'avoir son prix; c'est la connoissance des manieres.

Et en quoy la mettez-vous, dit Damon, cette connoissance des manieres.

Vous le diriez mieux que moy, répondit Pamphile; car vous sçavez fort bien que ce n'est autre chose que de juger de qui est un Tableau, quand nous en avons déja veu d'autres de la mesme main.

Voila justement, reprit Damon, de la façon que j'en juge, & vous ne m'en voyez gueres manquer, quand ceux qui les ont faits ont un peu de reputation.

Cela est fort bien, dit Pamphile.

Mon Dieu que vous estes peu sincere, repartit Damon; Je connois à vostre mine qu'en mesme temps que vostre bouche me loüe, vous me traitez bien d'ignorance dans vôtre cœur. Vous m'obligeriez beaucoup plus de me parler franchement: J'ay commencé par vous faire ma confession, & ie sens mon ignorance bien mieux que vous ne la voyez.

Moy vous traiter d'ignorant? reprit Pamphile, ie vous jure que ie loüe de la meilleure foy du monde la pratique que vous avez à connoistre de qui sont la pluspart des Tableaux que vous voyez; & il y en a qui donneroient beaucoup pour en sçavoir autant; mais

à vous parler franchement, cette pratique que vous avez est une connoissance un peu superficielle, & où la memoire a plus de part que le jugement.

Vous parlez, ce me semble, fort juste, luy dis-je; mais savez-vous que la pluspart de nos Connoisseurs n'ont pas de meilleurs titres que Damon, & que toute leur science ne s'estend pas plus loin qu'à deviner des noms?

C'est beaucoup, me répondit Pamphile, quand on le fait par des lumieres qui passent celles de Damon. Vous voulez bien, mon cher Damon, que je vous parle ainsi?

Vous me faites plaisir, repartit Damon. Mais dites-moy, je vous prie, s'il y a plusieurs façons de connoistre de qui est un Tableau?

Il n'en faut pas douter, dit Pamphile. On connoist de qui est un Tableau comme vous connois-

sez de qui est une Lettre que vous recevez d'une personne qui vous a écrit déja plusieurs fois. Et il y a deux choses qui font connoistre ces sortes de lettres, le caractere de la main, & celuy de l'esprit.

Il est vray, interrompit Damon, que sans ouvrir une Lettre, l'on juge souvent de qui elle est par le dessus.

C'est justement comme vous jugez des Tableaux, dit Pamphile; mais permttez-moy de vous achever cette comparaison, peut-estre la trouverez-vous assez juste. Le caractere de la main, continua Pamphile, n'est autre chose qu'une habitude toute singuliere que chacun prend de former ses lettres, & le caractere de l'esprit est le stile du discours, & le tour que l'on donne à ses pensées. On trouve dans les Tableaux ces deux caracteres : celuy de la main, est

l'habitude que chaque Peintre a contractée de manier le Pinceau; & celuy de l'esprit est le Genie du Peintre. Il paroist dans ses inventions, & dans l'air particulier qu'il donne aux figures, & aux autres objets qu'il represente, & selon que ce Genie est bon, ou mauvais dans les Peintres, nous disons que leurs Ouvrages sont d'un bon ou d'un mauvais goust. C'est à vous presentement à faire l'application de ces deux sortes de caracteres, & à voir si vostre connoissance répond aux deux idées que ie vous en viens de faire.

Pour ce caractere d'esprit, & ce Genie du Peintre, repliqua Damon, ie vous avouë que ie n'y ay pas encore bien penetré, & que toute ma connoissance n'est fondée que sur des marques fort sensibles que j'ay observées le mieux que j'ay pû, comme sont les touches du Pinceau, les cou-

leurs fortes ou foibles, certains airs de testes que quelques Peintres ont affectez, certaines repetitions de draperies, de coiffures, d'ajustemens, & de figures toutes entieres ; enfin un ie ne say quoy d'exterieur qui frappe tellement la veuë, qu'il est impossible de ne s'en pas souvenir ; mais ie sens fort bien que toutes ces marques exterieures viennent plustost de la main du Peintre que de sa teste, & qu'ainsi elles ne répondent tout au plus qu'au dessus de lettre.

C'est toûjours quelque chose, dit Pamphile ; mais il faut que vous passiez plus avant, & que vous connoissiez aussi les manieres par le caractere de l'esprit du Peintre.

Je n'en desespere pas, reprit Damon, si vous voulez bien que nous en parlions quelquefois ; mais la chose dont ie desespere, c'est d'acquerir cette connoissance

que vous appellez la veritable, & de savoir juger sainement d'un ouvrage de Peinture.

Quoy cette connoissance fine, repliqua Pamphile, qui sait trouver le bien & le mal d'un Tableau, & qui rend raison des beautez & des defauts qu'elle y découvre?

Celle-là mesme, continua Damon ; trouvez-vous que ce soit une temerité que d'y pretendre.

Non pas cela, répondit Pamphile, il suffit que vous ayez autant d'esprit que vous en avez, & que vous aimiez la Peinture.

On ne peut pas l'aimer davantage, reprit Damon, & cet amour m'a fait rechercher l'amitié des plus habiles Peintres, croyant par là voir de beaux Tableaux avec eux, les entendre raisonner dessus, faire fond sur leurs sentimens, & devenir un grand Connoisseur en Peinture. Mais je vous avoüe que j'ay la cervelle tellé-

ment broüillée de la diversité de leurs sentimens, que ie suis un peu moins éclairé là-dessus que ie n'étois le premier iour. L'un me loüoit un Tableau qu'un autre ne pouvoit souffrir ; l'un aime les manieres claires, & l'autre les manieres brunes. Tantost c'est Titien, & tantost c'est Raphaël qu'il faut suivre ; & quand ie les priois de vouloir me donner quelque raison pour me faire entrer dans leurs sentimens, quelques-uns m'en donnoient d'assez apparentes, & d'autres me disoient que le raisonnement de la Peinture estoit au bout du Pinceau, & que les Peintres n'avoient pas appris à en parler. Et qui en parlera donc, leur disois-ie, ceux qui n'en savent rien du tout ? Enfin tout cela me rebuta fort, & m'a fait demeurer comme vous voyez dans mon ignorance.

C'est un malheur pour vous,

dit Pamphile, que vous vous soyez mal adreſſé : car il y en a de fort éclairez, & qui faiſant de belles choſes par principe, pourroient auſſi s'en expliquer, & les faire nettement connoiſtre. Le peu que ie ſay, je ne le tiens que d'eux, & de quelques reflexions que j'ay faites ſur les plus beaux Tableaux des meilleurs Maiſtres.

Je veux bien que ie me ſois mal adreſſé, repliqua Damon, & que j'aye eſté mal-heureux ; mais il ne tiendra qu'à vous que ie ne ſois heureux aujourd'huy.

Vous raillez, ie croy, dit Pamphile, vous voulez puiſer au ruiſſeau, & vous eſtiez à la ſource il n'y a qu'un moment ; les Tableaux que nous venons de quitter ſont les veritables Maiſtres de la Peinture.

Tout cela eſt le plus beau du monde, reprit Damon ; mais les Tableaux ne parlent point, &

vous m'avoüerez que c'est la seule chose qui manque dans les Tableaux du Roy, tant ils sont beaux.

Pour moy, luy dis-je, je les trouve tres-eloquens. Ils m'ont repeté mille histoires differentes, dont j'ay esté plus agreablement touché que lors que je les ay leües. C'est un discours muet à la verité, & qui n'est que pour le cœur; mais tout muet qu'il est, il se fait tres-bien entendre.

Ce langage est pour tout le monde, dit Pamphile; mais ils en ont un particulier sur l'instruction de la Peinture qui demande beaucoup d'esprit, de bon sens & d'attention.

Je vous répondrois de l'attention, repliqua Damon.

Et moy, dit Pamphile, je respons pour vous du reste; escoutez-les seulement, & ils vous diront tout ce que vous pouvez souhait-

ter pour la connoiſſance de la Peinture.

Je vous ay déja dit, reprit Damon, qu'on m'avoit rebuté là-deſſus. Tout ce que ie puis faire, c'eſt de connoiſtre un peu les manieres, mais ſuperficiellement, ainſi que vous m'avez tres-bien dit. Je vous demande donc en grace de m'apprendre comment on doit juger d'un Tableau, & de me regarder comme le plus grand novice du monde.

Il eſt vray qu'autant que j'en puis juger, repliqua Pamphile, vous auriez grand beſoin de devenir un veritable novice, qui n'euſt encore receu aucune impreſſion ny aucune teinture : car je vous diray librement que je crains fort que ce que vous ſavez ne vous nuiſe. Tâchez donc ſi vous le pouvez de vous défaire de toute préoccupation, & d'eſtre comme ſi vous n'aviez iamais en-

tendu parler de Peinture, & que vous n'en eussiez rien veu. Ce seroit beaucoup si vous pouviez aujourd'huy mettre vostre esprit dans cette disposition, & ie m'estimerois bien-heureux d'y avoir contribué. Nous nous entretiendrons tout doucement si vous l'avez agreable, & ie vous diray tout ce que ie pense là-dessus.

J'y feray tous mes efforts, repartit Damon, pourveu que vous me donniez quelque esperance que le soin que ie prendray ne sera pas tout à fait inutile; c'est à dire que vous vouliez bien me mettre quelque chose de bon dans la teste à la place de ce que vous dites qu'il en faut chasser; mais ne faites pas de façons davantage, & songez à satisfaire promptement l'envie que j'ay d'aprendre quelque chose.

Sachez donc, reprit Pamphile, que la connoissance des beaux

Arts, & sur tout de la Peinture, presuppose beaucoup de Genie; & au defaut du Genie, beaucoup d'esprit & d'inclination. Mais une connoissance parfaite demande beaucoup d'esprit, de Genie, & d'inclination tout ensemble.

Quelle difference trouvez-vous, interrompis-je, entre le Genie & l'inclination ?

C'est, répondit Pamphile, que l'inclination n'est qu'un simple amour pour une chose plustost que pour une autre. Et le Genie est un talent que l'on a receu de la Nature, afin de reüssir en quelque chose. Ce talent languit quelquefois dans la paresse, s'il n'est échauffé par l'ardeur qui accompagne l'inclination : & l'inclination est inutile, si elle n'est conduite par la lumiere de l'esprit.

Pour du Genie, reprit Damon, ie ne suis pas assez presomptueux de croire que j'en aye; vous pen-

sez que j'ay un peu d'esprit, & moy ie vous répons de beaucoup d'inclination : cela supposé que faut-il faire ?

Voir des Tableaux, répondit Pamphile, les regarder comme si iamais vous n'en aviez veu, & en juger de bonne foy sans vouloir trop faire le Connoisseur, & preferer ceux qui vous surprendront davantage. Car les yeux d'un homme d'esprit, quoyque tout nœufs en Peinture, doivent estre touchez d'un beau Tableau ; & s'ils n'en sont pas contens, il faut conclure que la Nature y est mal imitée, & que les objets qui y sont peints, ne ressemblent gueres aux veritables. Je parle (des yeux d'un homme d'esprit) parce que les autres ne sont touchez de rien ; témoin ce Prince qui estant à la chasse, demandoit à ses Escuyers, s'il avoit bien du plaisir.

Comment juger de la Peinture

sans en rien savoir, reprit Damon?

Pourquoy non, répondit Pamphile. Ce seroit une chose bien estrange, que les Tableaux ne fussent faits que pour les Peintres, & les Concerts pour les Musiciens. Il est tres-certain qu'un homme d'esprit qui ne sera point instruit des preceptes de l'Art, peut bien juger d'un Tableau, encore qu'il ne donne pas toûjours raison de ses sentimens, & qu'il ne les dise si vous voulez, qu'avec incertitude; s'il n'en juge pas en Peintre, il en jugera en homme de bon sens.

Mais surquoy fonder ce jugement, poursuivit Damon?

Sur la connoissance des objets que l'on voit representez, dit Pamphile : & je vous avoüe que ce n'est qu'à proportion de cette connoissance, que les jugemens que l'on fera seront bons ou mau-

vais. Personne ne peut juger, par exemple, de la beauté d'un Lion peint, s'il n'en a veu un veritable, ny de la passion qu'exprimera une figure, s'il n'a veu ou senti des marques exterieures de cette mesme passion qu'elle represente.

J'ay crû pour moy, reprit Damon, que cela ne suffisoit pas, & qu'avant que de rien voir, il falloit un peu savoir la Carte de la Peinture, & les noms des plus habiles en cette profession, afin que selon la reputation des Peintres, on pust en toute sureté loüer ou blasmer leurs Ouvrages; & sur ce principe ie me suis attaché à connoistre les manieres, & à n'aimer que celles que j'avois oüi estimer, estant persuadé que la fine connoissance de la Peinture consistoit en cela, & qu'on pouvoit hardiment decider d'un Tableau quand on en connoissoit l'Auteur. La premiere fois que j'entendis

parler quelques Connoisseurs, ce fut sur les loüanges des manieres fortes, & ie fus long-temps que ie ne me recriois que sur les Guarchins, les Valentins & les Caravages : je les quittay pour les Ouvrages de Salvator Rose, qui estoient à la mode du temps que j'estois à Rome ; & ce que j'aime le plus aujourd'huy, ce sont les Albanes.

Vous voulez bien que ie vous dise, repartit Pamphile, que tous ces changemens-là marquent une connoissance mal saine ( pour ainsi parler ) & qu'on ne peut les permettre que comme on fait les changemens de viande aux malades, qui n'estant pas en estat de les gouster, en desirent tantost d'une sorte, & tantost d'une autre, pour s'amuser plustost que pour se nourrir. Ceux qui se portent bien font un bon sang de tout, & les veritables connoisseurs sçavent faire la

difference du bon & du mauvais qui se trouve dans un Ouvrage.

Je voy bien que vous voulez dire, reprit Damon, que i'ay le goust malade ; & ie vous avoüe que ie sens bien par ma propre experience, qu'on me l'a gasté à force de m'en inspirer de particuliers.

Il est vray, dit Pamphile, que ce qui empesche le plus souvent de iuger sainement d'un Ouvrage de Peinture, est que nous avons l'esprit préoccupé de quelques façons de peindre, & de quelque maniere particuliere qui nous a esté inspirée par des gens en qui nous avions creance ; & il arrive ordinairement que ceux qui commencent à aimer la Peinture, se laissent ainsi prevenir, & iugent de tout ce qu'ils voyent de Peinture par les premiers Tableaux qu'ils ont oüi priser : si ces premiers Tableaux sont d'une maniere claire, ils n'estimeront pas ceux qui sont peins de couleurs

couleurs fortes & obscures; si au contraire ces mesmes Tableaux ont beaucoup de force & qu'ils donnent dans l'obscur, ils ne pourront plus souffrir de manieres claires. Cependant l'on voit de tres-belles choses de l'une & de l'autre façon, cela dépend du choix de la lumiere, & du lieu où l'on suppose les objets que l'on represente. Un tonnerre est different d'un air serain, une campagne d'une chambre, un plein iour d'un obscur, un païs d'un autre. Toutes ces circonstances separément peuvent embellir un Ouvrage; quantité d'habiles Peintres en ont fait choix, & y ont heureusement reüssi.

Il est certain, reprit Damon, qu'il ne faut pas se laisser aller à tant de sentimens differens, & que celuy qui voit plusieurs chemins se confond & s'embroüille; mais aussi qui n'en voit point du tout, ne peut s'avancer qu'il ne s'égare.

B

Je vous avoüe que je ne pourrois pas me contenter de ne juger des Tableaux que par le bon sens : je sçay bien qu'il faut commencer par là ; mais encore faut-il des lumieres de l'Art, & quelque chose d'extraordinaire pour estre ce que l'on appelle Connoisseur.

J'en tombe d'accord, dit Pamphile.

Dites donc, poursuivit Damon, quelles mesures vous voulez que l'on prenne pour cela ?

Voicy, reprit Pamphile, ce que je voudrois que fist un honneste homme, lequel ayant de l'inclination pour les belles choses, en voudroit estre suffisamment instruit, afin d'en iuger raisonnablement & d'y trouver du plaisir. Je voudrois, dis-je, que n'estant prevenu d'aucune maniere particuliere, il entendit les plus sçavans Peintres & les plus habiles Connoisseurs, non pas comme des Ora-

cles, mais comme des gens qui peuvent fort bien se tromper ; & qu'ainsi, il n'en suivist les opinions qu'apres les avoir examinées, & en estre pleinement convaincu. Il ne faut pas qu'il soit paresseux de faire des questions pour s'instruire ; mais qu'il prenne garde aussi qu'elles ne soient point de celles qui ne vont à rien, & qui ennuyent beaucoup. L'on peut mesme pour éviter d'en faire trop, & pour s'instruire par avance, lire quelque chose de ceux qui ont le mieux & le plus nettement escrit de la Peinture. On se rendroit par ce moyen quelques principes familiers que l'on verroit en suite mis en pratique dans les plus beaux Tableaux, & dont on pourroit s'entretenir avec ceux qui en auroient le plus d'intelligence pour en découvrir la justesse & l'utilité ; ce qui feroit une instruction tres-propre à former le

jugement, & à le rendre capable de faire le discernement du bon & du mauvais.

Mais où sont-ils, reprit Damon, ces gens d'intelligence ?

Les habiles Peintres, répondit Pamphile, que vous écouterez attentivement de la maniere que je vous ay déja marqué, c'est à dire, sans prevention de leur capacité, telle qu'elle puisse estre, & sans vous rendre à leurs sentimens qu'apres qu'ils vous auront pleinement convaincu; mais que cela se fasse avec toute la douceur & l'honnesteté possible : car la plufpart de ces Messieurs ne sont pas accoustumez à souffrir qu'on leur resiste sur telle matiere.

Pour les livres de Peinture, reprit Damon, celuy de du Fresnoy est sans doute un de ceux que vous me conseillerez de lire, apres l'estime que je sçay que vous en faites.

Il est vray, dit Pamphile, qu'il est si petit qu'il vous ennuyera moins qu'un autre; il ne contient que cinq ou six cens Vers.

Et le moyen, repartit Damon, qu'en si peu de paroles, il ait donné les precepte snecessaires à un Art d'aussi grande étenduë qu'est la Peinture?

Ils y sont tous, dit Pamphile, & celuy qui entre dans le sens de l'auteur n'en pert pas un, & penetre bien au delà des paroles qu'il y trouve.

Me répondez-vous, repliqua Damon, que je l'entendray facilement.

Pourquoy non, répondit Pamphile, il est fort net & fort simple; si quelque chose peut empescher qu'il ne soit entendu, c'est d'estre prevenu de faux principes : mais un homme d'esprit comme vous, qui veut se défaire de toute sorte de préoccu-

pation, & qui ne cherche que la verité, le trouvera plein de suc & de bon sens.

S'il ne tient qu'à le lire, dit Damon, pour estre habile-homme, ie vous livre dans huit iours d'icy un grand Connoisseur.

Cela ne va pas si viste, repliqua Pamphile. Des yeux qui depuis long-temps sont accoustumez aux tenebres, ne peuvent pas tout à coup s'accommoder d'une grande lumiere, elle les éblouït au lieu de les éclairer, & ce n'est que par degrez qu'on passe d'une extremité à une autre. Ne vous pressez pas, si vous me voulez croire, lisez-en peu chaque fois, mais avec beaucoup de reflexion: & souvenez-vous sur tout que pour bien posseder ces preceptes, il ne suffit pas de les trouver bons, il faut encore en faire l'application sur les beaux Ouvrages, & s'en entretenir

avec les plus habiles, afin que vous accoûtumant peu à peu à ces veritez à force de les confiderer, elles jettent de plus profondes racines dans voftre efprit & dans voftre memoire. Vous pouvez lire encore les Entretiens fur les vies des Peintres de Monfieur Felibien : non feulement vous trouverez du plaifir dans la lecture de cet Ouvrage; mais vous vous inftruirez de quantité de belles chofes qui y font femées agreablement, & qui regardent la Peinture en general, & la connoiffance des Tableaux en particulier dont il fait mention.

Quand on aura les difpofitions que vous defirez, reprit Damon; c'eft à dire, du Genie, ou à fon défaut beaucoup d'efprit & d'inclination, qu'on ne fera prevenu d'aucun gouft particulier, que l'on aura leu quelque chofe de Peinture, & qu'il ne reftera

plus qu'à juger des Tableaux; pretendez-vous qu'on en doive voir de toutes fortes indifferemment?

Oüi, répondit Pamphile, pourveu que ce soit avec des Peintres habiles, & des personnes intelligentes, qui estant dépoüillez comme vous de toute préoccupation, puissent vous entendre parler sur ce qui se presentera de bon & de mauvais à vostre veuë, qu'ils en raisonnent avec vous, & qu'ils aident vostre esprit à choisir ce qui est bien d'avec ce qui ne l'est pas. Vous leur direz vos sentimens, & vous écouterez les leurs avec attention ; que si vous les trouvez raisonnables, & que vous en soyez convaincu, vous en tirerez peu à peu des principes qui vous formeront le jugement, & dont vous vous servirez au besoin.

Que vous me figurez-là un agreable entretien, repartit Da-

mon, & qu'on a déja fait un grand progrez dans la Peinture, quand on a trouvé un homme intelligent, docile & bien intentionné comme vous le supposez.

Et apres avoir fait durant quelque temps ce que ie vous dis, continua Pamphile, vous rendrez vous-mesme raison de vos iugemens; & enfin avec un peu de perseverance, vous connoistrez les veritables causes des beautez que vous ne faisiez qu'admirer auparavant.

Mais qui n'auroit pas le bonheur, reprit Damon, de trouver les personnes intelligentes que vous supposez, seroit-il contraint de demeurer ignorant toute sa vie, & de s'en tenir à l'admiration seulement?

Non pas toûjours, dit Pamphile. Car ceux qui ont du Genie pour la Peinture, & qui en voyent les plus beaux Ouvrages avec at-

tention, y penetrent presqu'aussi avant par leurs lumieres naturelles que par celles des plus éclairez, avec cette difference neantmoins, qu'il leur faut beaucoup plus de temps. Ainsi le meilleur est toûjours de s'attacher d'abord aux maximes que l'on trouve toutes establies, & que l'on connoist pour veritables.

Ne trouveriez-vous pas aussi, repartit Damon, qu'il seroit bon parmi la diversité des Tableaux que vous permettez de voir au commencement, que l'on en vist beaucoup plus de bons que d'autres ?

Sans doute, répondit Pamphile. Je ne permettrois d'abord le mélange de toutes sortes de Tableaux, que pour exercer le jugement, & pour se dépoüiller de toute prevention; & cela dans les premiers jours seulement. Car je suis tout à fait d'avis que l'on

voye le plus que l'on pourra les Ouvrages les plus generalement eftimez; qu'on les retiennent dans fa memoire, ou s'il eft poffible qu'on les prefente les uns aux autres pour en juger : ( car ce n'eft que par la comparaifon que les chofes font trouvées bonnes, ou mauvaifes,) & qu'ainfi fur ce qui aura femblé approcher le plus de la perfection, l'on fe forme le gouft pour juger enfuite de ce que l'on verra.

A propos de Gouft, dit Damon, permettez-moy de vous interrompre pour vous demander ce que vous appellez Gouft dans la Peinture.

Vous voyez bien, reprit Pamphile, que le mot de Gouft dans les Arts eft Metaphorique : Nous l'avons tranfporté de la langue pour le faire fervir à l'efprit ; & de la mefme façon que nous difons que l'efprit voit, nous di-

fons encore qu'il gouſte ; c'eſt ſon employ de juger des Ouvrages, comme c'eſt celuy de la langue de juger des ſaveurs, l'un & l'autre decident de la bonté de leur objet à proportion qu'il les flatte, & qu'il leur plaiſt. L'on dit qu'un homme a le Gouſt fin, quand il aime ce qui eſt bon, & qu'il hait ce qui eſt mauvais dans les beaux Arts, comme dans les viandes ; & non ſeulement on met le Gouſt dans la langue, & dans l'eſprit ; mais encore dans les choſes que l'on gouſte ; & nous diſons qu'il y a des Ouvrages comme des hommes de bon Gouſt. Il y a ſeulement à obſerver, que le mot de Gouſt ſe prend en bonne part quand il eſt tout ſeul, & que ſi vous diſiez, par exemple, il y a du Gouſt dans ce Tableau, cet homme a du Gouſt, cela vaudroit autant comme de dire, ce Tableau eſt d'un bon Gouſt, cet

homme a le Goust bon.

Je ne suis pas fasché d'avoir entendu ce que vous venez de dire, interrompit Damon; mais ce n'est pas precisément ce que je voudrois sçavoir. Je vous demande donc en quoy vous croyez que consiste ce bon Goust de l'esprit, ou ce bon Goust qui se trouve dans les beaux Ouvrages?

Vous me taillez-là bien de la besogne, dit Pamphile, & il n'est pas aisé de vous faire le détail de tant de choses qui font la beauté d'un Tableau. Je vous diray seulement que le Goust dans l'esprit generalement parlant, n'est autre chose que la maniere dont l'esprit est capable d'envisager les choses selon qu'il est bien ou mal tourné; c'est à dire, qu'il en a conceu une bonne ou mauvaise idée. Et que le bon Goust dans un bel Ouvrage est une conformité des parties avec leur tout, & du tout

avec la perfection. Voila tout ce que je vous en puis dire, voyez si cela vous satisfait.

Non pas encore, repartit Damon; je connois assez que plus les choses sont parfaites, plus elles doivent plaire & estre de bon Goust; mais il vous reste encore à nous dire en quoy consiste cette perfection. Car chacun l'a met où bon luy semble, principalement en fait de Goust, dont on dit qu'il ne faut point disputer.

Quand on dit qu'il ne faut point disputer des Gousts, repliqua Pamphile, cela se doit entendre entre plusieurs choses également bonnes, dont on choisit plustost l'une que l'autre; cela se dit encore afin de ne se pas commettre avec des gens qui ont le Goust dépravé, & qu'on ne sçauroit corriger par la dispute. Car il y a des choses si generalement reconnuës pour bonnes, qu'on seroit ridicule

de les quitter pour d'autres qui n'ont pas cette generale approbation, & de la beauté desquelles il y a lieu de douter ; & ie suis sûr que vous croiriez un homme de mauvais Goust à qui vous verriez preferer du vin de Brie à celuy de Champagne. Ainsi il y a des choses dans les Arts dont la perfection est tellement establie par un serieux examen de personnes éclairées, & par une experience de plusieurs siecles, qu'on ne sçauroit mieux faire que de s'en remplir l'idée, & de se les proposer pour Modelles ; tels sont les Ouvrages de Sculpture qui sont assez connus sous le nom d'Antiques : & c'est pour cela mesme que ie serois bien aise que vous vissiez souvent ces beaux restes de la Grece, & de l'ancienne Rome.

O que vous flattez bien mon Goust ! s'escria Damon, j'aime

l'Antique sur toutes choses, & ie suis ravi de voir revivre ces belles Statuës dans les Tableaux du Poussin, & d'y admirer, ce semble, les mesmes temps, & les mesmes païs des anciens Grecs & Romains. Mais vous me venez de dire, qu'il faut juger sans prevention, & vous m'y faites tomber insensiblement en m'insinuant de me remplir l'idée des Sculptures antiques.

Ce n'est pas par prevention, dit Pamphile, qu'il faut se faire le Goust aux Ouvrages antiques; mais par raison. Peut-estre aussi le prenez-vous trop à la lettre. Ne croyez-pas, mon cher Damon, que je veüille vous conseiller de iuger des figures peintes par la ressemblance qu'elles auront à des figures de Marbre, non plus qu'à beaucoup d'autres choses que l'on voit dans l'antique. L'idée que ie souhaitte que vous vous en fassiez,

n'eſt pas pour juger directement des beautez peintes ; mais des beautez naturelles : C'eſt à dire en deux mots, que les perſonnes qui auront le plus de ce bon air des Figures antiques, ſeront d'un meilleur choix, & les plus propres à eſtre peintes, & à faire l'ornement d'un beau Tableau.

Et pourquoy faire ce circuit, reprit Damon ; puiſque le naturel pour eſtre beau doit reſſembler aux Figures antiques ? N'eſt-il pas auſſi bon de les coppier directement en leur donnant le Coloris de ce meſme naturel dont le Peintre doit s'eſtre déja fait une habitude. Enfin il me ſemble qu'il ne faut s'eſloigner de l'antique que le moins que l'on peut, & qu'il n'y a pas de meilleur remede contre le mauvais Gouſt.

Les meilleurs remedes, repliqua Pamphile, ſeroient des poiſons s'ils n'eſtoient pas preparez,

& les eaux les plus falutaires ne tirent leur vertu que des endroits par où elles paſſent. L'Antique, eſt un remede contre le mauvais Gouſt à la verité ; mais s'il eſt pris tout crû, & ſans qu'il ſoit aſſaiſonné des beautez vivantes de la Nature, l'uſage en ſera dangereux. Le naturel a toûjours quelque choſe de vif, & de remuant, qui tempere cette immobilité des Figures antiques : & ceux qui prennent trop de ſoin de les imiter, ſans prendre garde aux graces particulieres qui accompagnent la Nature vivante, tombent toûjours dans la ſecherefſe.

Que trouvez-vous donc de beau dans l'Antique, interrompit Damon.

Pluſieurs choſes, répondit Pamphile ; la correction de la forme, la pureté & l'élegance des contours, la naïveté & la nobleſſe des

expressions, la varieté, le beau choix, l'ordre & la negligence des ajustemens ; mais sur tout une grande simplicité qui retranche tous les ornemens superflus, qui n'admet que ceux où l'artifice semble n'avoir aucune part, & qui rendant la Nature toûjours la Maistresse, l'a fait voir plus noble, plus grande, & plus majestueuse. Voila ce que je trouve de plus remarquable dans les Sculptures antiques, & ce qui en fait le grand Goust ; sans conter qu'elles nous instruisent de mille belles choses, & qu'elles sont une des principales clefs de l'Histoire. Nous y apprenons les coûtumes des Anciens, leur Religion, leur differentes sortes d'habits & d'armes, leur maniere de combattre & de triompher, & enfin le détail de toutes ces choses est d'une recherche & d'une estude tres-curieuse.

Mais apres tout, luy dis-je, n'est-

ce point par un manque de lumiere, ou d'élevation d'esprit que l'on se propose ainsi les Antiques, comme le plus accompli modele du grand Goust, & de la correction. J'ay connu en Italie un homme de beaucoup d'esprit, & qui avoit une heureuse & longue experience dans la Sculpture, lequel neantmoins s'esloignoit le plus qu'il pouvoit de l'Antique, dans la veuë d'attirer l'admiration par quelque chose qui sortist de l'ordinaire. Il disoit à ceux qui le mettoient sur ce chapitre, qu'il falloit tascher d'estre plus que Copiste, & se servoit souvent de ce Proverbe Italien : *Chi résta in dietro mai non si tira avanti.*

Cette objection est assez specieuse, me répondit Pamphile, & ie vais tascher de vous satisfaire. Le siecle d'Alexandre estoit comme vous sçavez d'une politesse consommée : & dans le des-

fein que l'on y forma de mettre les Arts & les Sciences dans la derniere perfection, l'on fongea entr'autres à la Sculpture, & l'on chercha les moyens de donner à cet Art des reigles infaillibles, & au delà defquelles on ne puft aller fans s'écarter du bien : Les Sculpteurs les plus habiles de ce temps-là employerent tout ce qu'ils avoient d'efprit, de bon fens, & de genie pour y reüffir : & apres l'examen qu'ils firent des beautez de la Nature, & de quelle façon devoient eftre les parties du corps pour eftre également belles & faines, & dont l'affemblage fift un tout accompli, ce fut inutilement qu'ils chercherent toutes ces parties raffemblées dans un mefme fujet, & ils conclurent enfin qu'il falloit les choifir dans plufieurs, & prendre des uns & des autres ce qu'ils auroient de plus beau pour faire ce corps par-

fait qu'ils s'estoient proposez, & qui devoit servir de modele à la Posterité. Policlete, l'un des meilleurs Ouvriers de son siecle, executa fort heureusement cette pensée, & la Statuë qu'il fit se trouva si parfaite, & eut tant d'approbation, qu'elle fut appellée la *Regle* : de sorte que tous ceux qui travaillerent depuis se servirent des proportions de cette figure, & imiterent la bonne grace de ses membres, ne croyant pas qu'il fust possible de faire rien de mieux que ce que les plus éclairez de la Grece avoient fait avec beaucoup de sens & de reflexion.

Croyez-vous, poursuivis-je, qu'il n'y ait eu chez les Grecs pour toute Regle de proportions que cette seule figure?

Vous pouvez bien vous imaginer, respondit Pamphile, que le succés ayant répondu aux soins qu'ils s'estoient donnez de ramas-

ser toutes les beautez d'un sexe, ils n'auront pas manqué d'en faire autant pour l'autre, & depousser cette entreprise jusqu'aux âges differens. Trouvez-vous, continua-t'il, qu'on puisse faire en ce genre quelque chose de plus pour la perfection?

Non, luy répondis-je, pourveu qu'on ne s'attachast pas à imiter si religieusement les mesmes choses.

C'est comme cela que je l'entens, dit Pamphile, & les Ouvrages qui nous restent de ces temps-là nous font assez connoistre que leurs Auteurs ont sceu se servir de cette Regle sans en estre esclave ; un peu plus, ou un peu moins accommodez à la discretion des gens bien sensez, & au sujet qu'on represente, fait cette diversité de proportions que l'on voit dans la Nature : & les figures antiques dont nous faisons

tant de cas, sont de bons garands de ce que ie vous dis. Apres cela il est aisé de respondre au proverbe Italien, *Chi resta in dietro mai non si tira avanti*, & de croire qu'on peut imiter la noblesse, & les proportions de l'Antique sans en estre moins estimé, & sans passer pour copiste; puisqu'il est toûjours honorable d'imiter ce qui est parfait, & de se le proposer en toutes choses pour modele.

Mais d'où vient, repartit Damon, que nos Sculpteurs ne font pas d'aussi beaux Ouvrages que faisoient les Grecs, veu que nous avons ce que les Anciens ont fait de plus beau, & qu'il est facile d'encherir sur les choses qui ont esté inventées & faites une fois.

Ce n'est pas assez d'avoir leurs Ouvrages, dit Pamphile, il faudroit encore avoir leur esprit, & sçavoir ce qu'ils sçavoient. Les figures qui leur servoient de regle, n'estoient

n'eftoient pas tellement leur Regle qu'ils n'en euffent encore d'autres qui ne font pas venuës jufqu'à nous, & qui s'eftant malheureufement perduës, ont caché le plus precieux de la Sculpture & du Deffein.

Quelles Regles encore croyez-vous qu'ils euffent, dit Damon?

Pour vous les dire, repartit Pamphile, il faudroit avoir les Livres qu'ils ont efcrits, & qui felon le témoignage de Pline ont efté perdus. Tout ce que j'en croy, continua-t'il, c'eft qu'outre leurs principes, ils avoient une grande delicateffe d'efprit, & l'on ne peut pas en juger autrement quand on examine de prés la nobleffe des Attitudes qu'ils ont données à leurs figures, le bel ordre de leurs plis, & les differents caracteres des paffions, toûjours grands mais toûjours naturels. J'entens parler des plus bel-

les figures : car il y en a beaucoup qui bien qu'elles sentent les principes d'une bonne Ecole, ne font rien paroistre qui ne soit d'ailleurs assez commun. J'en ay veu mesme d'assez meschantes, & où les principes dont nous parlons n'ont pas laissé d'y répandre quelque chose qui pique le Goust, & qui produit le mesme effet que les bonnes sausses font avec les mauvaises viandes.

Mais n'avons-nous pas aujourd'huy, luy dis-je, les mesmes principes qu'ils avoient ?

Du moins tout le monde en parle, répondit Pamphile, & chacun croit les avoir. Tout ce que ie puis vous dire là-dessus, c'est que dans ces deux derniers Siecles, nous avons eu d'habiles Sculpteurs à la verité, mais leurs Ouvrages n'ont point encore égalé les Antiques.

Que dites-vous de Michelange,

CONVERSATION. 51
interrompit Damon, n'a-t'il pas fait d'auſſi belles choſes que les Anciens?

Quelques-uns le croyent, repartit Pamphile, & Vazari eſcrit de ce grand Homme, qu'ayant fait une Statuë de Cupidon, il en caſſa le bras, & enterra le reſte dans un lieu où il ſçavoit bien qu'on devoit foüiller, & que ceux qui l'a trouverent crurent toûjours qu'elle eſtoit antique, juſqu'à ce que Michelange leur en eut fait voir le bras qu'il en avoit reſervé pour les convaincre de leur prevention. Vous voyez bien que l'intention de Vazari eſt de faire concevoir autant d'eſtime pour les Ouvrages de Michelange, qu'on en avoit pour ceux des Anciens. Mais ſans m'arreſter à ce que dit Vazari de ſon Maiſtre, je croirois qu'apres avoir bien examiné les Ouvrages de Michelange, on peut dire que ſa maniere eſt ſçavante,

C ij

grande & severe : mais qu'elle n'a pas ce fin, ce noble & ce gracieux que l'on voit dans les Antiques. Je pourrois mesme vous adjouster pour vous parler franchement, qu'à la verité Michelange possedoit aussi parfaitement sa profession dans l'idée qu'il s'en estoit faite, que les Anciens dans la leur: mais que son idée estoit peu conforme aux naïvetez de la Nature. Il avoit fait une Estude tres-particuliere de l'Anatomie, & la sçavoit à fond : mais il s'en faut beaucoup qu'il ne s'en servist avec la delicatesse que les Anciens ont fait dans leurs Figures, lesquelles tirent leur plus grande beauté de la discretion, & de la justesse qu'ont eu leurs Auteurs dans cette Science. Voila ce que je pense de bonne foy des Ouvrages de Michelange, pour qui je ne laisse pas d'avoir beaucoup d'estime & de veneration.

Il me semble, dit Damon, que ses Ouvrages sont un Portrait assez juste de sa personne, & qu'ils ont comme luy quelque chose de sauvage. Mais de sa Peinture, continua-t'il, qu'en pensez-vous?

Je la trouve, répondit Pamphile, du mesme Goust que ses Ouvrages de Sculpture, & l'on peut dire à mon avis que Michelange est tout au plus un sçavant Dessinateur, mais un fort mauvais Peintre aussi-bien qu'un mauvais Historien.

L'on dit neantmoins, repliqua Damon, que Raphaël luy est fort obligé, & que ce n'est qu'apres avoir veu les Ouvrages de Michelange, qu'il a fait ses plus belles choses : car Vazari rapporte que Michelange apres avoir commencé de peindre la Chapelle du Pape, il s'en alla à Florence pour quelques affaires, & que Raphaël pendant ce temps-là ayant une

envie demesurée de voir les commencemens de cet Ouvrage, s'adressa à Bramante pour le prier de luy ouvrir la Chapelle. Michelange avoit deffendu tres-expressement d'y laisser entrer personne pendant son absence: mais Bramante à qui il en avoit confié la clef, ne put refuser à Raphaël pour qui il avoit beaucoup d'estime & d'inclination de satisfaire pleinement son envie.

Il est vray, dit Pamphile, que cet Ouvrage frappa tellement les yeux de Raphaël, que ce rare homme se deffit à l'heure mesme, & pour toûjours de ce qui luy restoit de la maniere du Perugin son Maistre, & qu'il a donné plus de fierté & plus de grandeur à tout ce qu'il a fait depuis, tesmoins les Sibiles & les Prophetes qu'il a peints dans l'Eglise de la Paix qui sont ses plus belles choses, & entr'autres le Prophete qui est à Saint

Auguſtin, où l'on reconnoiſt facilement la maniere de Michelange qui jugea par ce Tableau de l'infidelité de Bramante.

Michelange n'eſt donc pas ſi méchant Peintre que vous le dites, reprit Damon, puiſque ſa Peinture a fait un ſi grand changement dans Raphaël.

Ce n'eſt pas dans la Peinture de Michelange, repartit Pamphile, mais dans ſon deſſein qu'on voit ce je ne ſçay quoy de grand & de terrible dont Raphaël a ſi bien ſceu profiter, & dont il s'eſt ſervi pour relever le prix & la valeur des autres talens qu'il avoit dans la Peinture, ainſi que ces meſmes talens ont temperé ce qui eſt d'outré, & de ſauvage dans le Gouſt de Michelange.

N'admirez-vous point, dit Damon, que Raphaël ait changé ſi promptement ſa maniere, & que pour avoir veu une ſeule fois de

l'Ouvrage de Michelange, il en ait pris ainsi tout le bon?

Oüi sans doute, je l'admire, repartit Pamphile, & d'autant plus qu'il n'y a rien de si rare qu'un semblable changement.

Mais d'où vient, poursuivit Damon, que nos Peintres ne profitent pas si bien de ce qu'ils voyent.

Quelques-uns en profitent, dit Pamphile : mais la pluspart ne sçauroient faire que ce qu'ils ont accoustumé. Ils n'ont presque point de Theorie, & leur Science estant plustost dans leurs doitgs que dans leur teste, ils ne font pas ce qu'ils veulent, ou ne penetrent pas toûjours le fin des Tableaux ; au lieu que Raphaël sçachant le Dessein à fond, & n'étant prevenu d'aucune maniere, executoit promptement ce qu'il penetroit avec facilité. Les Gousts particuliers ausquels on s'attache trop fortement sont des nüages

qui empefchent de faire un jufte difcernement des objets; & quand on a l'efprit net, épuré par de bons principes, & vuide de toute préoccupation, il eft aifé de juger auffi-toft du bon & du mauvais qui fe trouvent indifferemment par tout, dans les Tableaux comme dans la Nature.

Trouvez bon, leur dis-je, que je vous interrompe pour vous remettre fur le difcours des Antiques que la digreffion des Ouvrages de Michelange vous a fait quitter. Je voudrois bien que Pamphile voulut nous parler un peu des Veftemens dont fe fervoient les Anciens, & nous dire de quel ufage eftoient ceux que nous voyons dans les Bas-reliefs, & qui apparemment convenoient aux gens felon leur fexe & leur qualitez. J'ay leu quelque chofe des Auteurs qui en ont traitté, & j'ay quelques doutes fur ce fujet,

dont je voudrois bien estre éclairci.

Cette matiere nous emporteroit trop loin, repartit Pamphile, & il me semble qu'elle est assez considerable pour nous en entretenir amplement une autre fois.

Hé bien, dit Damon, il faut vous en dispenser pour aujourd'huy. J'aurois neantmoins bien envie de vous demander, si les Peintres doivent se servir dans leurs Tableaux de Draperies semblables à celles dont les anciens Sculpteurs se sont servis dans leurs Figures.

Non, répondit Pamphile. Les anciens Sculpteurs ont habillé leurs Figures presque toûjours de linge, & quelquefois d'étoffe de laine, mais rarement : & vous voyez bien qu'il seroit ridicule que les Peintres en vsassent de mesme, pouvant si facilement imiter toutes sortes d'étoffes, & en enrichir leurs Ouvrages par une

agreable varieté qui se trouve dans la diversité des âges, des sexes, & des conditions qu'ils sont obligez de representer.

Et quelle raison croyez-vous, dit Damon, qu'ayent eu les anciens Sculpteurs de drapper la plufpart de leurs Figures de linge, ou d'étoffes deliées, & attachées aux membres. N'est-ce point que les anciens Grecs & Romains s'habilloient effectivement de linge & d'étoffe fine & mince, comme nous les voyons representez?

Je tascheray de vous faire voir le contraire, répondit Pamphile, lorsque nous nous entretiendrons des habits que portoient les Anciens, chez qui le linge n'estoit en usage que pour les femmes.

Je ne sçay, interrompit Damon, comment les Romains qui estoient gens de bon sens, ne se servoient pas d'une chose aussi commode & aussi propre qu'est le linge.

Les choses, répondit Pamphile, estoient establies d'une maniere parmi eux, que les hommes ne pouvoient en porter, sans passer pour effeminez, & c'estoit une espece d'infamie que d'avoir des habits approchans de ceux qui estoient destinez à l'usage des femmes. Mais pour n'avoir point de linge, ils ne laissoient pas d'estre fort propres : car ils envoyoient souvent leurs habits au Foullon, & se baignoient presque tous les jours.

Il est vray, reprit Damon, que les Bastimens où les Empereurs Romains faisoient voir plus de Magnificence, estoient leurs Bains ; & si nous en jugeons par ces fameux restes qui sont à Rome, nous n'aurons pas de peine à croire qu'ils n'en fissent leurs delices ; mais d'où vient, continua-t'il, que l'usage des Bains n'est pas si frequent aujourd'huy ?

C'est, répondit Pamphile, que

nous tirons la mesme utilité du linge que les Anciens tiroient des Bains, & qu'il nous est mesme plus commode. L'on commença de s'en servir sous Alexandre Severe, & l'usage qui s'en accrut insensiblement par l'experience, s'est enfin conservé jusqu'à present. Mais pour revenir à la raison que les Anciens ont euë de se servir dans la pluspart de leurs Figures, de linge & d'étoffe matte, & adherente; c'est à mon avis qu'ils ont toûjours cherché à faire les choses autant bien que leur Art le pouvoit permettre, & par consequent à imiter la Nature dans un choix qui leur fust avantageux. Ne pouvant donc representer assez parfaitement la diversité des étoffes, ils se sont bornez à celles qui empeschent moins que les autres de voir le Nud, faisant consister la plus grande beauté de leur Ouvrage dans celle des contours. Les

étoffes ont des superficies differentes qui font des lumieres & des reflets tout differens; ce que les Sculpteurs ne sçauroient leur donner.

Quoi que les Anciens Sculpteurs, reprit Damon, ne pussent imiter parfaitement la chair dans toutes les circonstances, ils n'ont pas laissé d'en imiter la forme; ainsi ils devoient se contenter d'imiter les plis & la forme des étoffes dont ils ne pouvoient imiter le reste.

Les Anciens, répondit Pamphile, dans l'imitation de la chair ont épuisé toute leur industrie, & il ne leur a pas esté possible de faire un meilleur choix pour y bien reüssir: Au lieu que s'ils avoient choisi une étoffe qu'ils ne pussent imiter parfaitement, on seroit en droit de leur reprocher qu'ils pouvoient en prendre d'autres plus propre & plus avantageuse.

La raison qu'ils ont pû avoir pour faire leurs Draperies si adherantes, est qu'en Sculpture l'imitation des choses minces, détachées & volantes reüssit tres-rarement. Et c'est pour cela qu'ils moüilloient souvent les linges dont ils habilloient leurs Figures: Ils l'ont encore fait principalement pour éviter les gros plis qui attirent trop la veuë, & qui font tort aux parties nuës estant les uns & les autrts d'une mesme couleur. Mais s'ils n'ont pas exprimé la legereté des vestemens non plus que des cheveux, ils les ont si bien & si noblement disposez, qu'en les voyant on ne s'avise pas d'y rien souhaitter davantage.

Ce qui m'estonne, dit Damon, c'est qu'ils n'ont pas habillé les Statuës des Dieux plus richement que celles des hommes. Voudriez-vous que les Peintres en

vſaſſent de la meſme façon ?

Les Veſtemens, répondit Pamphile, n'ont eſté faits que pour la neceſſité, ainſi les Dieux qui n'ont beſoin d'aucune choſe, & qui ne ſont pas ſujets aux injures des temps, ne devroient pas meſme eſtre veſtus. Neantmoins comme on les habille pour garder la bienſeance, & pour s'accommoder en quelque ſorte à la maniere des hommes, ( parmi leſquels on nous conte qu'ils converſoient ſouvent ) je voudrois qu'on leur donnaſt une Draperie aiſée, & qui leur fuſt pluſtoſt un ornement digne de leur caractere qu'un veſtement qui ſentiſt le mortel.

Et de quelle étoffe ſeriez-vous d'avis qu'on les habillaſt, reprit Damon, voudriez-vous qu'on ſuiviſt en cela les modes.

Les modes, repliqua Pamphile, ne doivent point eſtre pour le Ciel où les choſes ſont eternelles, &

non sujettes aux changemens. C'est pourquoy le Peintre habillera les Divinitez de telle étoffe qu'il voudra, pourveu que les plis en soient majestueux, & que les ajustemens en soient d'une belle idée, sans se mettre si fort en peine de les enrichir comme on fait ordinairement sur les Theatres. La simplicité sied bien aux Dieux qui brillent assez d'eux-mesmes par leur Majesté naturelle. Toutefois pour s'accommoder à l'humanité, il ne faut pas tout à fait rejetter la richesse & la pompe des Ornemens ; elles inspirent de la veneration aux hommes ; & c'est pour cela sans doute qu'Ovide nous fait le Palais du Soleil si riche en matiere & en Ouvrage. Mais nous nous laissons aller insensiblement plus loin que nous ne pensions, remettons, je vous prie, cette digression à une autrefois : & souvenez-vous seulement

que pour juger des beautez peintes, il faut connoiftre les beautez naturelles, & que vous jugerez bien mieux de la beauté & du bon air des gens quand vous aurez un peu gouſté l'Antique, qui eſt un modele inconteſtable pour le bon Gouſt du Deſſein, comme l'Ecole de Venize en eſt un autre pour le Coloris.

Et le bon Gouſt de l'invention, interrompit Damon, où voudriez-vous qu'on le priſt?

Dans l'Hiſtoire, répondit Pamphile, dans la Fable, dans les Figures, & les Bas-reliefs antiques qui ſont des inſtructions tres-exactes des choſes qui conviennent aux ſujets que l'on veut repreſenter. Encore qu'il ne ſuffiſe pas que le Peintre ait trouvé toutes les choſes qui doivent entrer dans ſon Tableau, & qui y ſont eſſentielles: car il faut encore qu'il les diſpoſe d'une maniere avanta-

geuse, & qui fasse paroistre ce qu'elles ont de plus beau, ou qu'il en neglige quelques-unes pour donner plus d'éclat à d'autres sur qui l'on veut attirer les regards: C'est assez d'avoir de l'esprit pour imaginer tous les objets qui composent un sujet : mais pour les bien disposer, & pour sçavoir l'œconomie du tout ensemble, il faut estre excellent Peintre. La Disposition est à un Tableau ce que le tour est à une pensée, & les choses ne valent qu'autant qu'on les fait valoir.

L'Invention demande beaucoup de feu & de Genie, reprit Damon, & la Disposition beaucoup de flegme & de prudence, comment accorderez-vous ces deux choses ensemble?

Je vous avoüe, repartit Pamphile, qu'elles se rencontrent assez rarement dans un mesme sujet. Pour faire un Ouvrage excellent,

il faut un Genie moderé, qui n'ait ni trop d'emportement, ni trop de froideur. Celuy de Raphaël estoit d'un feu doux ; mais generalement parlant, la Peinture demande plus de feu qu'autre chose, les reflexions & les estudes le temperent assez. Un Genie de feu donne de la facilité & meine loin ; un Genie fraid endort & decourage. Je me represente la Peinture comme un long pelerinage, ou comme un lieu fort éloigné, & pour y arriver le Peintre se doit servir de son Genie comme d'une monture.

Il est vray, interrompit Damon, que pour faire un long voyage il faut estre bien monté, & qui n'a qu'une rosse est souvent contraint de demeurer en chemin, mais aussi un cheval trop fringant est toûjours à craindre.

Il est plus facile & plus avantageux, repartit Pamphile, de n'a-

voir qu'à retenir quelquefois la bride, qu'à donner sans cesse de l'esperon ; & je m'imagine voir Jule Romain, Paul Veronese, Tintoret, & Rubens, montez sur des Barbes.

On va viste quand on est bien monté, dit Damon, & quelques-uns de ceux que vous me nommez ont souvent executé leurs pensées trop legerement. Ce Genie de feu, cette rapidité de veine, & cette facilité d'inventer les choses, ne permettent pas ordinairement de les achever.

Les Ouvrages les plus finis, reprit Pamphile, ne sont pas toûjours les plus agreables ; & les Tableaux artistement touchez font le mesme effet qu'un discours, où les choses n'estant pas expliquées avec toutes leurs circonstances, en laissent juger le Lecteur, qui se fait un plaisir d'imaginer tout ce que l'Auteur avoit dans l'esprit.

Les minuties dans le discours affadissent une pensée, & en ostent tout le feu ; & les Tableaux où l'on a apporté une extréme exactitude à finir toutes choses, tombent souvent dans la froideur & dans la secheresse. Le beau fini demande de la negligence en bien des endroits, & non pas une exacte recherche dans toutes les parties. Il ne faut pas que tout paroisse dans les Tableaux, mais que tout y soit sans y estre.

Je ne sçay pas, dit Damon, ce que vous pensez de moy à l'heure qu'il est, mais je sçay bien que je me sens une grande disposition à profiter de tout ce que vous venez de me dire.

Vous ferez toûjours ce que vous voudrez, repliqua Pamphile. Quand on a autant d'esprit que vous en avez, on ne trouve rien de difficile.

Je ne me soucie pas que vous

me flattiez, repartit Damon, pourveu que vous me promettiez que nous verrons ensemble quelquefois des Tableaux.

Tres-volontiers, dit Pamphile, aussi bien ne sçaurois-je vivre sans cela, & j'auray un double plaisir de les voir avec vous. Nous nous dirons l'un l'autre ce que nous penserons ; & quand vous aurez combattu de bonne foy mes sentimens, & moy les vostres, nous en tirerons toûjours quelque chose de bon. Je n'auray point pour vous de complaisance trop aveugle, & la grace que je vous demande c'est de n'en avoir aucune pour moy, & de ne croire les choses qu'apres en estre pleinement convaincu. Si vous en usez de la sorte parmi les habiles que vous frequenterez, vous ne ferez aucun pas qui ne vous avance, & vous acquererez peu à peu les lumieres qui font penetrer dans une

veritable connoiſſance.

Vous ne pouvez pas vous diſpenſer, reprit Damon, de nous en donner quelques-unes de ces lumieres.

Je vous en ay indiqué la ſource, repartit Pamphile, en vous conſeillant de voir ſouvent les plus habiles Peintres, & de faire enſorte qu'ils ſoient de vos amis. Vous aurez cela de commun avec le Grand Alexandre, qui avoit un ſenſible plaiſir de les voir travailler, & de les entendre parler deſſus leurs Ouvrages.

C'eſt qu'Alexandre aimoit non ſeulement les beaux Arts, interrompis-je, mais encore les gens d'eſprit, & que les habiles Peintres en ont beaucoup.

Ils en ont en effet beaucoup, repliqua Pamphile; mais quand ils n'en auroient pas naturellement, l'étude & la recherche des choſes qui ſont neceſſaires pour ſe rendre

rendre habiles dans leur profession leur en donnent malgré qu'ils en ayent ; & quoi que je ne sois pas Alexandre, leur compagnie me plaist extrémement. Ils ont une connoissance de tant de choses differentes, que l'on tire toûjours quelque profit de leur conversation.

Hé bien, interrompit Damon, dites-nous quelque chose de ce que vous en avez appris, afin que nous profitions de ces bons momens-cy, où nous ne sçaurions mieux faire que de vous bien écouter.

Je vous ay dit, repliqua Pamphile, toutes les choses que j'ay crû les plus capables de disposer vostre esprit à de bonnes impressions ; vous devez, ce me semble vous en contenter pour aujourd'huy.

Ce n'est pas assez, poursuivit Damon, je vous demande encore

des principes pour l'éclairer cet esprit, si tant est que les principes de la Peinture soient convaincans.

A la reserve du Genie, repartit Pamphile, tout est demonstratif dans la Peinture, & le Peintre fait les choses plus ou moins fines, & elegantes, à proportion qu'il a l'esprit delicat. Les passions qu'il exprime dans les Figures auront de la noblesse s'il a l'esprit eslevé, & tomberont au contraire dans la bassesse & dans la froideur, s'il n'a luy-mesme ny vivacité, ny grandeur d'ame. On ne peut donner que ce que l'on a; & c'est par le caractere de ce Genie qu'on reconnoist le Peintre, & qu'il fait son Portrait dans tous ses Ouvrages. Ainsi, bien que plusieurs Peintres ayent eu les mesmes principes, ils ne sçauroient qu'ils ne fassent remarquer la difference qui est en-

tr'eux, de la mesme façon que l'on connoist la difference des visages qui ont tous les mesmes parties. Mais pour satisfaire à vostre demande, & vous faire connoistre ces principes, sçavez-vous qu'il n'y va pas moins que de vous faire un detail de toute la Peinture, & qu'il est temps de nous en aller.

C'est fort bien dit, interrompis-je : aussi bien ne faut-il pas charger sa memoire de tant de choses à la fois ; allons-nous-en si vous l'avez agreable, & nous ne laisserons pas de nous entretenir en marchant.

Nous quittâmes à l'instant mesme le lieu où nous nous estions assis, & tant que dura le chemin que nous avions à faire de la grande allée, Damon fit mille questions à Pamphile, qui ayant beaucoup de complaisance pour luy tascha le mieux qu'il pût de satis-

D ij

faire son avidité, & luy dit ensuite : Nous battons bien du païs, mon cher Damon, & il n'est pas possible de répondre si promptement à toutes vos demandes que par ces termes, & ces lieux communs qui ne veulent rien dire ; nous reprendrons toutes ces questions quelque jour quand nous parlerons des differentes parties de la Peinture ; & cela merite bien que nous nous en entretenions tout à loisir dans les Promenades que nous avons premeditées. Tout ce que nous pouvons faire presentement est de parler de quelque chose en general, & qui ne demande pas beaucoup de temps.

Cela sera tres-bien, dit Damon.

Il me vient justement dans la pensée, continua Pamphile, de vous interroger à mon tour, & de vous demande quelque chose

de ce que nous cherchons, & qui vous insinuëra possible qu'il faut juger sans prevention. Je vous prie donc de me dire, quel effet vous croyez que doit faire un Tableau dans le premier moment qu'on le regarde.

Il me semble, répondit Damon, que le premier effet doit estre de déveloper nettement son sujet, & d'en inspirer la principale passion.

Ce que vous dites est fort bien repartit Pamphile, & c'est le plaisir de l'esprit ; neantmoins il y quelque chose qui doit aller devant ; c'est le plaisir des yeux qu consiste à estre surpris d'abord, au lieu que celuy de l'esprit ne vient que par reflexion.

J'ay souvent oüi priser les Ouvrages de Raphaël, dit Damon parce que, disoit-on, ils ne surprenoient pas d'abord, & qu'ils n'avoient pas ce premier coup

d'œil, mais que plus on les examinoit plus on les trouvoit beaux.

Il est certain, reprit Pamphile, que c'est une loüange deuë aux Ouvrages de Raphaël pardessus tous les autres, que plus on les voit, plus on les admire, & que l'on y découvre tous les jours de nouvelles beautez : mais si l'on pretend les loüer par cette froideur qu'ils ont d'abord, je tiens que c'est les loüer par un meschant endroit, puisqu'à mon avis c'est le seul défaut qui s'y rencontre.

Vous voulez bien que je vous demande, interrompit Damon, en quoy consiste la beauté, & la surprise de ce premier coup d'œil ?

Il consiste, répondit Pamphile, dans une parfaite intelligence des couleurs, des lumieres, & des oppositions; & ce n'est point par ce manque d'intelligence que l'on doit loüer les Ouvrages de Ra-

phaël. J'entens ceux où elle ne se fait point sentir cette intelligence : car Raphaël commençoit à la connoistre quand la mort le surprit, & les Tableaux qui en ont le plus manqué n'en sont pas plus loüables. Le Peintre doit chercher sur tout à surprendre, & l'un des plus grands avantages d'un Tableau, c'est que le premier coup d'œil luy soit favorable, & qu'on s'escrie d'abord : Ha voila qui est beau !

J'en tombe d'accord, dit Damon, mais vous voulez bien aussi qu'il soit permis d'examiner ensuite si ce premier coup d'œil est soustenu d'un dessein correct, & si l'on se sent touché de la passion que le Peintre a voulu exprimer dans le general de son Tableau.

Je le veux tres-bien, repliqua Pamphile, & cela se doit : mais il faut que quelque chose nous y

invite. Le premier coup d'œil est à un Tableau ce que la beauté est aux femmes quand cette qualité leur manque, on neglige d'examiner le reste.

Neantmoins, repartit Damon, les Connoisseurs font valoir les belles choses, quelque part qu'elles se trouvent, ils les déterrent (s'il m'est permis de parler ainsi) & mettent quelquefois en reputation un Tableau qui estoit exposé depuis plus de soixante ans aux yeux de tout le monde, sans que personne le regardast, parce qu'il n'avoit rien qui surprist la veuë.

Tout cela peut estre vray, & bien fondé, dit Pamphile : mais il n'a pas tenu au Tableau qu'il n'ait esté plus de soixante autres années dans l'oubli. Sçachez, mon cher Damon, que l'œil ne doit pas tant aller chercher le Tableau, comme le Tableau doit attirer l'œil & le forcer, pour ainsi dire à

le regarder. Puifqu'il eft fait pour les yeux, il doit plaire à tout le monde, aux uns plus, aux autres moins, felon la connoiffance de ceux qui le voyent. Ainfi ce n'eft pas affez pour établir la beauté d'un Tableau que les Connoiffeurs s'en approchent à tout hazard, afin de voir s'ils y trouveront quelque chofe qui les fatisfaffe.

Mais pourquoy, repartit Damon, les Connoiffeurs admirent-ils un Tableau dont les autres ne font que mediocrement touchez?

C'eft, répondit Pamphile, qu'ils y trouvent de belles parties qui font inconnuës aux autres, & que celle du Coloris n'y eft pas : car c'eft elle qui prend d'abord les yeux par la verité qu'elle reprefente.

Il eft vray, dit Damon, qu'elle plaift à tout le monde; & je fuis tres-perfuadé prefentement que le premier foin du Peintre, doit

estre de satisfaire l'œil en luy representant la verité du naturel ; & que toutes les beautez qui sont pour l'esprit ne doivent estre considerées qu'au travers de ce principe.

Ce fut ainsi que nous gagnâmes insensiblement la porte, & qu'apres quelques civilitez nous nous separâmes dans l'esperance de nous revoir au premier jour.

# SECONDE CONVERSATION,

Où il est parlé de l'idée du Peintre, des Tableaux de Monsieur le Duc de Richelieu, de la vie de Rubens, & de ses Principes

DANS LA PEINTURE.

A Peine quinze jours s'étoient écoulez depuis l'agreable entretien qu'eurent Pamphile & Damon dans le Jardin des Tuilleries, que ce dernier brûlant d'impatience de revoir son ami, luy manda par un billet, que puisque le mauvais temps continuoit à s'opposer aux promenades qu'ils

avoient premeditées, il le prioit d'avoir agreable qu'ils paſſaſſent l'aſpreſdinée enſemble, qu'il l'iroit trouver ſur les deux heures, & que pour eſtre mieux receu il luy meneroit deux de ſes amis dont il vouloit luy donner la connoiſſance. Pamphile luy fit réponſe qu'ils ſeroient tous les tres-bien venus : Et cependant il envoya prier de venir diſner chez luy un Vieillard d'un merite extraordinaire, & qui depuis peu de jours eſtoit arrivé d'Angleterre, où Pamphile avoit autrefois fait avec luy une eſtroite amitié, & en avoit apris pluſieurs choſes. Sa taille eſtoit au deſſus de la mediocre, ſa mine venerable, ſon eſprit doux, & ſon jugement ſolide. Il aimoit les belles lettres, & de toutes les connoiſſances qu'il avoit cultivées, celle de la Peinture avoit eſté ſon principal, & ſon plus cher exercice. Il

en a laissé des marques dans toutes les Cours de l'Europe, & il a moins recherché l'amitié des Grands, que la connoissance & l'estime des plus fameux de sa profession. Les honnestes gens faisoient cas de son entretien : car bien qu'il fust peu complaisant, il estoit humble & sincere. Il se faisoit entendre facilement, & son air estoit celuy d'un galant homme.

Il n'y avoit pas une demi-heure qu'ils estoient sortis de table, quand Damon entra dans la chambre où ils estoient, & presenta à Pamphile Caliste, & Leonidas, deux Curieux insignes, dont le premier avoit passé une partie de sa vie à Rome, & Leonidas à Venise, où il avoit esté Secretaire d'Ambassade durant plusieurs années.

Je ne sçay quel bien je dois attendre de vous, dit Damon, pour

celuy que je vous fais aujourd'huy de vous amener deux des plus honnestes hommes de France; ils ont voyagé, ils aiment les Arts, & c'est vous servir, ce me semble, à vostre mode, & selon vostre goust.

Pour moy, repartit Pamphile, je ne puis vous en offrir qu'un: mais sçachez que c'est-là Philarque, dont je vous ay parlé si souvent, & que vous avez souhaité de voir avec tant d'ardeur.

La phisionomie du Vieillard ne diminua rien de l'idée que Damon s'en estoit faite : ils se firent de reciproques amitiez ; & Leonidas qui avoit connu Philarque à Venise, comme Caliste l'avoit pareillement veu à Rome, furent tous deux ravis de le revoir en France. Apres que chacun eut tesmoigné sa joye, & qu'on eut satisfait à l'amitié, la conversation tomba insensiblement sur la Peinture.

« Nous voicy sur un sujet qui me semble se presenter bien naturellement à nous, dit Damon, & je croy qu'il pourra fournir à tout l'entretien que nous pouvons avoir cette apresdinée les uns avec les autres ; c'est ce que je m'étois proposé en venant icy : & quand j'aurois eu une autre pensée, la rencontre heureuse de Philarque nous y doit determiner.

Philarque qui avoit souvent essuyé de fâcheuses conversations sur le chapitre de la Peinture, tascha de leur persuader qu'il n'y entendoit rien, & n'en voulut jamais parler jusqu'à ce qu'il eut connu à quels gens il avoit affaire. Cependant on entra fort en matiere, & Caliste & Leonidas commençoient à s'échauffer, lors que Pamphile leur dit : Vous n'avez garde vrayment de vous accorder ,, puisque vous ne vous

entendez pas, & que vous avez tous deux une idée differente de la Peinture : Califte qui est versé dans la connoiffance des Medailles qui en a amaffé une suite confiderable, croit que la Peinture tire toute fa perfection de l'Antiquité, & que les plus beaux Tableaux font ceux qui font reffouvenir des bas reliefs, & des Statuës antiques. Leonidas au contraire qui s'eft fait un Cabinet de plufieurs Tableaux de l'Ecole Lombarde, s'imagine que le Peintre doit laiffer au Sculpteur cette grande correction de Deffein, & ce grand gouft que l'on voit dans les Statuës, & qu'un Tableau eft toûjours excellent, lors qu'il imite la nature telle qu'elle fe prefente fans aucun choix, de forte que par le mot de Peintre, l'un entend une chofe & l'autre une autre. Je vous offrirois volontiers, continua-t'il, pour vous mettre

d'accord, ou du moins pour faire que vous vous entendiez, de vous apprendre ce que c'est qu'un Peintre, & ce que c'est qu'un Sculpteur, avec la difference qu'il y a entre l'un & l'autre.

Cela seroit assez necessaire, reprit Philarque, & vous leur rendriez un grand service.

On accepte vostre offre, dit Damon; mais permettez-moy auparavant de dire là-dessus en peu de mots ce que j'en pense, & que je ne crois pas fort esloigné de vostre sentiment. Il me semble, continua-t'il, que la Peinture enferme tant de connoissances, qu'il est necessaire qu'un Peintre sçache la Philosophie, la Geometrie, la Perspective, l'Architecture, l'Anatomie, l'Histoire, la Fable, & quelque chose mesme de la Theologie : qu'il sçache les devoirs de la vie civile, & qu'il ait une grande pratique du Dessein, & du Coloris.

Ces choses luy conviennent tres-bien, repartit Pamphile, & plusieurs autres mesme que vous ne nommez point : mais elles ne luy sont pas de la derniere necessité. D'attribuer à un Peintre tant de Siences, ce n'est point en donner une idée ; c'est faire le Portrait d'un homme accompli. Je sçay bien qu'il reçoit des Matematiques la façon d'élever des Edifices, de mesurer les corps, & de les reduire en perspective ; qu'il reçoit de l'Histoire la fidelité dans les sujets qu'il traite ; de la Poësie la richesse des Inventions ; de la Phisique la cause & les effets des passions, & la connoissance de l'Anatomie ; & enfin qu'ayant à imiter toutes les choses visibles, il a un droit sur elles qu'on ne peut luy disputer. Mais plustost que de chercher le Peintre dans l'universalité des Sciences, il faut reconnoistre qu'elles luy sont

comme tributaires, & qu'il applique à son Art ce qu'elles ont de plus excellent, & ce qui luy convient le mieux. Et pour cela il suffit qu'il consulte les Livres ou les Sçavans, dans les occasions, comme faisoient les Orateurs Grecs, qui tenoient auprés d'eux des Jurisconsultes pour s'en servir selon les matieres qu'ils avoient à traiter. Ainsi vous voyez bien que vous avez donné à la Peinture de trop vastes bornes, & qui sont plus proportionnées à l'estenduë de vostre esprit qu'à celles de son Art.

En effet, interrompit Leonidas, c'est le porter si loin qu'on le perd de veuë, au lieu qu'il est inutile de le chercher autre part que dans la couleur.

Expliquez-vous, dit Pamphile.

Je veux dire, continua Leonidas, que la Peinture ayant pour objet toutes les choses visibles, &

que les choses n'estant visibles que par la couleur, le Peintre ne doit considerer que la seule couleur, en faire un bon choix, l'a bien imiter, en sçavoir les accords & les oppositions, & s'en servir d'une main libre & aisée.

Mais cette couleur qui est dans la Nature, repartit Pamphile, n'est ni infinie, ni toûjours la mesme; & les bornes que vous y donnerez, comment les appellerez-vous?

Je veux bien, répondit Leonidas, les appeller avec vous proportions, ou Dessein, comme on dit ordinairement; mais les mesures ne regardent point le Peintre, elles sont un effet de la Geometrie, & de la Perspective.

Elles le regardent entierement, reprit Pamphile; puisqu'il est obligé comme Peintre de representer les objets visibles, & qu'il ne peut les representer, ni les

distinguer les uns des autres, sans donner à la couleur les justes bornes qui luy conviennent, & qui ne sont autre chose que le Dessein.

Pour moy, dit Caliste; j'ay toûjours oüi dire à Rome que pourveu qu'un Peintre dessinast, le reste qui est peu de chose, alloit toûjours assez bien.

Il est vray, repliqua Pamphile, qu'il y a eu des Peintres qui n'ont estimé que le Dessein sans se mettre en peine de tout le reste. Il y en a mesme encore beaucoup, qui ne jugent de la Peinture que par là; & la pluspart des gens sont si accoustumez à n'entendre loüer les Tableaux que par cette partie, qu'ils ne s'attachent eux-mesmes qu'à cela pour juger des Ouvrages. Ils s'imaginent qu'ils passeront pour de grands Connoisseurs quand ils diront: Qu'un bras est estropié, qu'une jambe

est trop longue, qu'une action est forcée, quoy que le Tableau soit quelquefois bien dessiné, & que les endroits qu'ils reprennent soient fort corrects, au lieu que s'ils n'estoient point prevenus par la confiance qu'ils ont aux autres, & par la maniere dont ils ont oüi decider, ils en jugeroient sur le rapport fidele de leurs yeux; & sans chercher ces rafinemens où ils n'entendent rien (car la correction du Dessein n'est connuë que des plus habiles Peintres) ils estimeroient les Tableaux qui representent naïvement les beautez qu'ils ont accoustumé de voir dans la Nature, & mépriseroient au contraire d'autant plus les autres qu'ils s'esloigneroient de cette belle naïveté. Le Spectateur n'est point obligé de sçavoir ce que sçait un Peintre, il n'a qu'à s'abandonner à son sens commun pour juger de ce qu'il voit. Ses

yeux naturellement font capables de juger de la reſſemblance des objets en particulier, auſſi bien que des effets en general que doivent produire les principes de la Peinture.

Ce n'eſt donc point à la correction du Deſſein ſeulement que doit s'en tenir le Peintre, & vous le confondriez par là avec le Sculpteur; ils ont l'un & l'autre leur merite particulier; & pour commencer par le Sculpteur, je vous diray, Que la Peinture doit en partie ſon reſtabliſſement & ſa reſurrection (pour ainſi parler) à la Sculpture, & ce n'eſt que par les reſtes qui ont evité la fureur des Barbares, que Raphaël & Michelange, ſe ſont tirez de la maniere ſeche & petite qui a eſté pratiquée par Cimabue, Ghirlandai, le Perugin, & par tous les autres qui les ont precedez dans les derniers ſiecles. Quantité d'Auteurs ont

donné de grandes loüanges aux Ouvrages de Sculpture, & la reputation de leur beauté estoit tellement establie, qu'Ovide n'a pas fait de difficulté de raconter à la posterité la Fable de Pigmalion, & l'amour violent que luy donna la Statuë mesme qui estoit l'Ouvrage de ses propres mains. Et sans recourir aux fictions, la verité nous fournit de ces sortes d'exemples. Cependant le Sculpteur ne cherche point à tromper les yeux, il ne veut que les arrester agreablement. Il a pour cet effet ses regles, & ses principes, qui sont tous differens de ceux des Peintres. Il doit considerer par exemple que ses Ouvrages n'étant que d'une seule couleur, il ne doit rien souffrir aupres des parties principales, & essentielles, qui soit d'une assez grande estenduë, ou qui reçoive assez de lumiere pour les empescher de faire tous

tout leur effet, & pour oster aux yeux le moyen de les voir sans peine & sans confusion. C'est pour cela qu'il doit éviter de faire ses Draperies d'Etoffes espaisses, & qui fassent des plis assez gros pour nuire aux membres des Figures en attirant trop la veuë. Je ne vous citeray sur cela parmi les Ouvrages de l'Antiquité, que le Bas-relief assez connu sous le nom des Danseuses qui est à Rome dans la Vigne Borghese, & que l'on voit moulé en plastre dans plusieurs maisons de Paris; si vous l'examinez vous pourrez connoistre avec quelle adresse leur Auteur a disposé les plis d'une estoffe delicate pour faire paroistre le nud distinctement & dans toute sa beauté.

Il y a neantmoins beaucoup de repetition dans les plis, interrompit Damon.

Cette repetition, reprit Pam-

phile, qui ne vaudroit rien en Peinture, est un artifice du Sculpteur qui s'en est servi comme de hachure, qui fait une espece d'ombre autour des membres pour les faire paroistre plus esclairez, & les rendre plus sensibles, & cela est pratiqué avec tant de jugement, que cette quantité de plis dont la distribution est conduite par un bel ordre, ne diminuë rien de leur noblesse, de sorte qu'en les voyant l'œil est pleinement satisfait, & n'y souhaite rien d'avantage. C'est ainsi que le Sculpteur se sert des choses qui luy sont avantageuses. Et comme il ne peut pas imiter parfaitement toutes les formes de la maniere que nous les voyons, il cherche à reparer ce défaut par des ajustemens inventez qui puissent plaire, & qui ne soient point impossibles: cela se remarque principalement dans les Draperies, dans le poil, & les ajustemens de

testes des Figures antiques. Enfin n'ayant pour objet que l'imitation de la quantité, il est obligé à une plus grande justesse de Dessin qui est l'ame de ses Ouvrages.

Et le Peintre à vostre avis, dit Caliste, n'est-il point obligé à cette grande justesse?

Qui vous dit le contraire, répondit Pamphile? mais comme le Sculpteur en doit demeurer là, je dis seulement qu'il s'y doit attacher, & y mettre toute son industrie. Le Peintre qui doit aller plus avant, & qui est un parfait imitateur de la Nature, ne doit pas seulement demeurer dans cette partie comme dans son terme: (car il ne seroit jamais Peintre;) mais il doit en avoir une habitude consommée pour n'estre point embarrassé dans la recherche des parties qui le font Peintre, & pour manier à son gré la couleur: car c'est elle qui trompe les yeux, &

qui donne la derniere perfection à ses Ouvrages.

Puisque les Idées des choses ne doivent servir qu'à nous les tirer du cahos & de la confusion, il est necessaire de les concevoir par ce qu'elles ont de particulier, & qui ne convient à aucune autre chose. De concevoir le Peintre par ses Inventions, c'est n'en faire qu'un avec le Poëte ; de le concevoir par la Perspective, comme ont resvé quelques-uns, c'est ne le pas distinguer d'avec le Matematicien; par les proportions & les mesures des corps, c'est le confondre avec le Sculpteur, & le Geometre : Ainsi quoy que l'Idée parfaite du Peintre dépende du Dessein & du Coloris tout ensemble, il faut se la former specialement par le dernier, d'autant que par cette difference qui le rend un parfait imitateur de la Nature, on le démesle d'entre les autres Ou-

vriers dont l'Art ne peut arriver à cette parfaite imitation, & l'on ne peut concevoir qu'un Peintre.

La fin du Peintre & du Sculpteur est donc l'imitation ; mais ils y arrivent par de differentes voyes, le Sculpteur par la matiere solide en imitant la quantité, & le Peintre par la couleur en imitant & la quantité & la qualité des objets; en sorte qu'il est obligé non seulement de plaire aux yeux comme le Sculpteur ; mais encore de les tromper dans tout ce qu'il represente.

Comment voulez-vous que le Peintre imite cette quantité si ce n'est par le Dessin, dit Caliste?

Vous avez raison, repartit Pamphile; mais vous vous faites toûjours un phantosme pour le combattre ; je vous ay déja fait entendre que le Peintre & le Sculpteur avoient tous deux les mesmes proportions qu'ils ont tirées des plus

beaux corps de la Nature ; mais que pour parler du Peintre, il faut s'en expliquer par quelque chose qui luy soit particulier en supposant toûjours ce qu'il a de commun avec les autres. Le Peintre est comme l'Orateur, & le Sculpteur comme le Grammerien. Le Grammerien est correct & juste dans ses mots, il s'explique nettement, & sans ambiguité dans ses discours, comme le Sculpteur fait dans ses Figures, & l'on doit comprendre facilement ce que l'un & l'autre nous representent. L'Orateur doit estre instruit des choses que sçait le Grammerien, & le Peintre de celles que sçait le Sculpteur. Elles leurs sont à chacun necessaires pour communiquer leurs pensées, & pour se faire entendre : mais & l'Orateur, & le Peintre, sont obligez de passer outre. Le Peintre doit persuader les yeux comme un

homme Eloquent doit toucher le cœur. Et de mesme qu'on ne dit point que l'Orateur pour persuader doit sçavoir la Grammaire, & parler intelligiblement, & avec justesse, puisque cela s'entend assez ; aussi ne dit-on point qu'un Peintre doit sçavoir dessiner pour imposer aux yeux ; puisqu'on le suppose pareillement, & dans la plus grande correction qu'il est possible.

Il y a en effet bien des Peintres, dit Caliste, en qui il faut supposer le Dessin ; puisque leurs Ouvrages font voir qu'ils n'y entendent rien, & que cette partie essentielle & fondamentale leur manque.

Je parle d'un Peintre parfait, repartit Pamphile, & qui ne s'est encore trouvé qu'en idée. Ceux qui dessinent librement, & dans un certain degré de perfection assez considerable, doivent sans

doute estre admis au nombre des Peintres s'ils ont d'ailleurs dequoy se conserver cette qualité, le plus & le moins ne changent pas l'essence des choses. Pour les gens dont vous parlez, s'ils dessinent trop mal, il n'y a pas autre chose à faire qu'à les renvoyer pour quelques années sur les bancs de l'Academie.

Il y a des Peintres Lombards, reprit Leonidas, qui pour n'avoir point cette regularité, & ce grand Goust de Dessin, n'ont pas laissé de representer la verité beaucoup mieux que d'autres qui se sont piquez d'une grande correction.

Je vous diray, repartit Pamphile, par raport à la comparaison que vous venez d'entendre, qu'ils ont fait ce qui est arrivé à de certains païsans, lesquels ont gagné leur procez pour avoir parlé eux-mesmes, & pour avoir in-

terrompu leur Avocat, qui avec de belles paroles posoit le fait aux Juges tout autrement qu'il n'étoit : ils sont venus à leurs fins, & quoy que leur discours fust grossier, il n'a pas laissé de trouver grace aupres de leurs Juges, comme les Tableaux des Peintres dont vous parlez devant les yeux des Spectateurs.

Mais que dites-vous, reprit Damon, de ces Tableaux qui confondent les temps, les lieux & les coustumes?

Je diray, répondit Pamphile, que s'ils imitent bien les objets qu'ils representent, leur Auteur est un bon Peintre ; mais qu'il sçait mal l'Histoire & la Cronologie. Ce peut estre mesme une faute dans l'Ouvrage, qu'elle ne sera pas pour cela de l'Ouvrier, lequel par complaisance aura ramassé dans un mesme Tableau des Saints sur terre, qui ne s'estoient

jamais veus, & qui eſtoient de temps & de païs differens; parceque les perſonnes qui le faiſoient travailler le deſiroient ainſi. La Lombardie nous a donné quantité de ces ſortes de Tableaux qui ſont des effets de la ſimplicité & de la devotion du païs.

Et moy je vous dis, repartit Caliſte, que ces Tableaux doivent eſtre rejettez comme pernicieux; puiſque la Peinture eſt faite pour inſtruire.

Hé bien, dit Pamphile, rejettons-les, puiſque vous le voulez, comme de mauvais Hiſtoriens: mais voila Leonidas qui les mettra dans ſon Cabinet, & qui les recevra comme de fideles dépoſitaires des veritez de la Nature. La Peinture eſt donc faite non pas preciſément pour inſtruire comme vous l'aſſurez: mais pour repreſenter les objets, & ſi un Peintre en repreſentant vous inſtruit,

il ne le fait pas comme Peintre, mais comme Historien. Il y a quantité de Tableaux qui n'instruisent point, & quand ils instruiroient tous, il ne s'ensuit point qu'ils ne soient faits que pour cela. Ce n'est pas que la Peinture ne tire de grands avantages & de grands ornemens de l'Histoire; Elle luy est mesme d'une bienseance indispensable: sa fidelité donne de l'amour & de l'admiration pour le Tableau, comme la beauté du Tableau fait valoir le sujet lequel entre dans l'esprit beaucoup mieux par les yeux que par les oreilles; & il est certain qu'un Peintre donnera dautant plus d'éclat à ses Ouvrages, qu'il aura de belles connoissances.

Discourez à present tant qu'il vous plaira, j'ay esté bien aise de vous donner cette idée, afin du moins que vous puissiez vous entendre.

Je l'a conçois fort bien, dit Leonidas.

Et moy, dit Califte, je n'en conviens pas tout à fait.

Convenez-en fi vous voulez, interrompit Damon ; & fe tournant du cofté de Pamphile : Ne verrons-nous jamais, luy dit-il, les Tableaux de Monfieur le Duc de Richelieu, vous fçavez que j'en ay une grande impatience, & fi nous ne faifons partie pour les voir cette femaine, je croiray que vous ne voulez pas que je les voye avec vous. Que diriez-vous donc, dit Pamphile, fi vous fçaviez la facilité qu'il y a de les voir, & l'honnefteté du Maiftre à qui ils appartiennent.

J'en fçay autant que vous làdeffus, reprit Damon : car je trouvay dernierement deux de nos meilleurs Connoiffeurs qui en revenoient, & qui m'affurerent de bonne foy qu'ils eftoient telle-

ment surpris, & tellement occupez des manieres honnestes dont Monsieur le Duc les avoit receus, qu'ils ne virent pas les Tableaux à leur aise, & qu'estant prevenus à present d'une grande confiance, ils vouloient y retourner au premier jour.

J'ay admiré comme eux, repartit Pamphile, cet air honneste & engageant dont il reçoit le monde : mais ce qui me surprend bien davantage, c'est qu'il parle tres-pertinemment de ses Tableaux, & qu'il en connoist mieux les beautez que personne du monde. L'on ne peut avoir un Goust plus delicat ny plus épuré que le sien, & la vivacité de son esprit ne diminuë rien de la justesse avec laquelle il juge de toutes choses. Et dans la verité l'on ne trouveroit rien au dessus de ces grandes qualitez, si l'on ne connoissoit point la grandeur de son ame.

Mais revenons, continua-t'il en regardant Damon, aux Tableaux que vous désiriez voir ; Vous ne pouviez m'en parler plus à propos: car il ne tiendra qu'à vous de voir ce que j'en escris à un homme de qualité qui aime la Peinture ; mais qui est retenu en Province pour quelque temps, & qui sur leur reputation me persecute de luy dire ce qu'ils representent. Je luy en ay donc fait voir une legere description, & si la Compagnie ne s'en trouvoit point ennuyée vous luy en feriez la lecture.

Damon prit la Lettre que luy donna Pamphile, & apres avoir passé les complimens ordinaires, il lût ce qui suivoit en cette maniere.

Au reste, Monsieur, dans la description que je vous envoye des Tableaux de Rubens, dont Monsieur le Duc de Richelieu a paré son Cabinet, je n'ay point

suivi d'autre ordre que celuy du hazard, ce font tous sujets differens qui n'ont aucun rapport l'un avec l'autre ; ainsi c'est sans distinction que je commence par le Massacre des Innocens.

# LE MASSACRE
### DES INNOCENS.

LE Peintre a choisi pour la principale Scene de cette Action, la place de devant le Prétoire, comme le lieu le plus propre à faire naître des circonstances qui enrichissent un sujet, & qui donnent au Tableau plus de noblesse ; Aussi voit-on en cet Ouvrage tout ce que l'imagination peut inventer de plus avantageux dans un pareil Spectacle ; la cruauté des Boureaux animez par

la presence des Magistrats, le Carnage des Innocens, les manieres differentes dont on les fait mourir & dont on les arrache du sein de leurs parens, la tendresse des Meres, leur pieté pour leurs enfans, leur force & leur courage à deffendre ces petits Innocens, leurs larmes, leur fureur contre les Boureaux, leur desespoir & leur abandon.

Quoy qu'il y ait prés de soixante Figures dans ce Tableau, & toutes en de violentes agitations, neantmoins la disposition en est si bien entenduë, que l'œil n'est point du tout embarrassé par la varieté des objets.

Le Tableau est divisé en trois Groupes principaux, lesquels dominent sur le reste de l'Ouvrage qui leur sert de fond. Ces Groupes sont composez de plusieurs corps que le Peintre a assemblez avec industrie, & sur lesquels la

veuë se porte avec le mesme repos & la mesme facilité, que s'il n'y avoit que trois objets dans tout le Tableau.

Comme l'œil se doit porter naturellement au milieu de l'Ouvrage, le Groupe qui y est placé l'y attire par la force & par l'éclat de ses couleurs. Il est composé de quatre femmes dont la desolation est exprimée differemment, & touche le cœur de compassion qui est un des mouvemens de l'ame le plus naturel & le moins capable de faire de la peine au Spectateur; le Peintre ayant reservé dans les Groupes des costez où les femmes sont d'un caractere moins noble, d'y faire voir les effets d'un extréme, mais d'un juste emportement dans les Meres, & de la derniere barbarie dans les Boureaux.

D'un costé du Tableau est le Palais de la Justice où l'on monte

par cinq degrez, & dont le Vestibule est gardé par quatre Soldats armez qui en empefchent l'entrée. Plus haut & prés des bords du Tableau sont deux Magistrats assis comme dans leur Tribunal, pour tenir la main à l'execution de l'Arrest, & cet Arrest est affiché sur un pilier auprés d'eux, & contre lequel deux Bourreaux prenant ces Innocens par les pieds, leur brisent la teste, & en ont déja fait un monceau que l'on voit auprés de ce pilier, pendant qu'un autre Boureau leur apporte deux petits enfans dont il est chargé, & dont l'un tend les bras à sa mere, qui monte avec empressement les degrez du Palais pour le suivre; mais qui en est empeschée par un Soldat qui met sa Pertuisane au devant d'elle.

Sur ces mesmes degrez est une mere qui embrasse & qui baise son enfant expirant entre ses bras,

elle est comme pâmée, & ne sçait où elle va, ny ce qui l'environne; de sorte que sa suivante qui est derriere elle, est contrainte de la retirer d'entre les armes des Soldats pour éviter leur insolence: Auprés de ces femmes & au milieu du Tableau se voit une Dame de qualité, dont le desespoir ne luy permet plus de chercher de secours ny de costé ny d'autre; ses bras, sa teste, ses yeux, tout son corps se porte avec violence du costé du Ciel, comme pour demander vengeance de l'outrage qu'on luy fait, & de la douleur qui l'accable. Le reste de ce costé est occupé par differentes actions violentes des meres qui deffendent & veulent sauver leurs enfans, & des soldats qui les leur arrachent, & qui sont en action de percer ces petits innocens. L'une mord au bras celuy qui luy ravit son fils, l'autre tenant le sien par

la main pour ne le point abandonner, est contrainte de ceder à la force d'un soldat qui luy appuye fortement sous la gorge le pommeau de son espée : cet endroit est un des plus admirables du Tableau ; car la force & la fierté de ce soldat, la foiblesse de cette femme, & sa perseverance à vouloir sauver son enfant, la delicatesse de cet Innocent opposée à la dureté des armes sur lesquelles il est, les attitudes & les proportions de ces trois figures, tout cela, dis-je, est merveilleux dãs son choix, dans ses oppositions & son assemblage. Il y a une troisiesme femme qui est renversée par terre sur le devant du Tableau, & qui sans songer au mal qu'elle se fait, prend à pleine main la lame de l'espée qui va percer son fils, tandis qu'une vieille pour détourner ce coup arrache les cheveux du soldat, & le tirant en arriere de toute sa force

elle luy fait faire une grimace épouvantable,

Au milieu de ce grand desordre il y a une jeune femme qui sans s'appercevoir du tumulte & des cris épouvantables qui l'environnent, leve ses bras & se desespere à la veuë de son enfant qu'un Boureau tient par les pieds, en action de luy briser la teste contre le pié d'estail d'une Colomne.

De l'autre costé sur le devant du Tableau il y a deux femmes que la colere & le desespoir animent contre un Boureau qui leur enleve de force leurs enfans. L'une deffend le sien qu'elle tient encore, & fait entrer ses ongles dans le costé du soldat pendant que l'autre le déchire au visage pour venger la mort de son fils, que ce Barbare tient sous l'espée d'un autre soldat qui le perce.

Quatre enfans étendus sur le carreau & baignez dans leur sang,

achevent de remplir cet endroit, avec une mere desolée & attachée contre terre sur le visage de son fils, laquelle se baigne elle-mesme, & dans le sang, & dans ses larmes.

Au coin de ce mesme costé, un chien qui s'avance par dessus le corps mort d'un innocent, boit avec avidité du sang qu'il voit couler sur la terre, ce qui donne encore plus d'horreur de cet affreux spectacle.

Au fond de ce groupe on remarque un reste de vieux Palais, & quelques bastimens en perspective.

Dans le lointain se voyent des femmes qui en fuyant tâchent de sauver leurs enfans, & qui sont poursuivies par des Cavaliers, dont on voit prés de là quelques escadrons commis apparemment pour favoriser cet horrible massacre. Un peu plus sur le devant & dans

le demi-loin, sont deux peres, qui les poings fermez & tenant des pierres s'en vont en menaçant. Au haut de ce costé, pour ne point laisser trop de vuide, & pour l'équilibre du Tableau, le Peintre a placé trois Anges qui répandent des fleurs en témoignage d'allegresse, & comme pour recevoir en triomphe ces petits Innocens. Il y a dans cet Ouvrage une grande varieté en toutes choses, & l'expression des passions y est d'une beauté & d'une delicatesse surprenante.

## L'ENLEVEMENT

### DES SABINES.

LEs Romains ayant jugé à propos pour enlever leurs voisines, de les attirer par des ieux publics; le Peintre a suppo-

sé que ces exercices se devoient faire dans un lieu agreable, & il a tasché de le rendre tel par l'Architecture Ionique qui en fait l'ornement, par l'Amphitheatre couvert de tapis magnifiques pour y recevoir les Sabines, & par la presence de Romulus.

Ce Roy est assis comme sur un trône, & de là il donne ses ordres pour l'execution de son dessein, avec un air qui fait aisément juger de la grandeur de son caractere. L'Amphiteatre est rempli de femmes qui commencent à s'épouvanter de l'enlevement de leurs Compagnes, & de l'empressement des soldats Romains qui viennent à elles, & qui montent sur cet Amphiteatre pour leur en faire autant. Quoy qu'il n'y ait que deux passions dans tout le Tableau, la joye & la crainte, elles y sont exprimées avec autant de difference qu'il y a de figures.

Les

Les unes ont recours à leurs meres & leur tendent les bras, les autres font occupées du foin de fauver leurs filles. Il y en a qui paroiſſent reſiſter de bonne foy, & d'autres qui dans le fond n'eſtant pas faſchées qu'on les enleve, taſchent feulement à fauver les apparences. Il y en a une qui ſe cache en bas de peur qu'on ne la trouve, & une autre qui eſtant en haut, & faifant femblant de fe cacher, retourne la teſte de peur qu'on ne l'oublie, auſſi eſt-ce à mon avis de toutes ces Sabines celles qui merite le moins d'eſtre oubliée. Elles n'eſtoient pas venuës tellement feules pour prendre le divertiſſement des jeux, que quelques Sabins ne les euſſent accompagnées ; il y en a un entr'autres derriere l'amphiteatre, qui voyant monter un foldat pour prendre ſa fille, tient fon fabre à la main, le cache derriere luy, & s'apreſte à le

F

décharger plus sûrement sur le corps du Romain.

Tout cet ouvrage ensemble dont je viens de vous faire le détail, sert de fond à trois groupes principaux qui sont sur le devant du Tableau. Celuy du milieu attire la veuë plus que les autres, par la force, la vivacité & l'opposition de ses couleurs: il est composé de deux Romains qui emmenent deux Sabines, lesquelles expriment leur affliction tout à fait diversement: car l'une se laisse conduire & marche le corps courbé, la teste & les yeux baissez, les doigts entrelassez, & le dedans des mains tournez du costé de la terre: L'autre au contraire les yeux & la teste vers le ciel, les mains en haut & fermées l'une contre l'autre, s'arreste & resiste à son ravisseur. Ce ravisseur est le portrait de celuy qui a fait faire le Tableau, & qui a desiré que la Sabine qu'il

enleve fuſt auſſi le portrait de ſa femme.

Les deux groupes des coſtez ſont tout à fait differens entr'eux, & compoſez de figures dont les aſpects ſont oppoſez. L'un repreſente l'enlevement d'une fille de qualité qu'un officier à cheval prend par le fois du corps avec l'aide d'un ſoldat à pied : On voit ſur le viſage du Cavalier, & l'attention à ce qu'il fait, & la crainte tout enſemble de bleſſer ſa Dame. Le groupe de l'autre coſté eſt une païſane qu'un ſoldat tire de toute ſa force par le devant de la juppe; de ſorte que la pauvre fille ſe trouvant ſurpriſe, & voulant ſe baiſſer pour ſe mieux deffendre eſt preſte de tomber à la renverſe, pendant que ſa mere s'avance pour la retenir. Les caracteres des qualitez & des naiſſances ſi oppoſées de ces deux Sabines ſe voyent en tout ce qui les accom-

pagne, en leurs airs, leurs teins, leurs tailles, leurs habits, & en la maniere dont elles sont enlevées.

Ce Tableau, comme vous voyez, est un sujet de desordre aussi bien que celuy des Innocens, avec cette difference neantmoins que celuy-cy est un desordre de joye, & celuy-là un desordre de cruauté. Dans l'Enlevement des Sabines, la serenité du ciel, la richesse des bastimens, la fraischeur des couleurs, tout y inspire la joye : Au lieu que dans le Massacre des Innocens tout y ressent la desolation ; & si le ciel y est lumineux du costé des Anges qui se rejoüissent, il est couvert sur l'orizon du costé de la terre, laquelle paroissant plus claire que le ciel qui luy sert de fond, a quelque chose de mélancolique.

## LE COMBAT DES AMAZONES.

CE combat est apparemment celuy dont parle Herodote, où les Amazones furent défaites par les Atheniens ; cela se voit particulierement par la Choüette d'Athenes, qui y paroist avec les étendards. La disposition de ce Tableau est une des plus belles & des plus ingenieuses que l'on puisse imaginer. Le Peintre a choisi pour le champ de bataille les bords du Fleuve Thermodon, d'où il prend occasion de faire paroistre tout ce qui se passe de plus terrible dans un combat. Il a fait voir en celuy-cy la déroute & le courage tout ensemble des Amazones, & l'on ne peut voir cet Ouvrage que l'imagination ne soit frappée

de l'un & de l'autre caractere.

Le Tableau contient prés de cent figures, dont la pluspart composent les trois principaux groupes qui dominent sur tout l'Ouvrage. Celuy du milieu est un pont où le fort de l'action se passe; ce qui s'y presente d'abord à la veuë est une Amazone qui tombe à la renverse de son cheval, & s'expose à perir plustost que d'abandonner son étendard que deux soldats luy arrachent d'une main, pendant que de l'autre ils sont prests, l'un à la percer de son espée, & l'autre à luy décharger un coup de sabre. Dans le tournant de ce groupe l'on voit Talestris Reyne de ces courageuses femmes, qui la hache à la main est arrestée & faite prisonniere par deux cavaliers. On y voit deux chevaux cabrez qui se battent, & qui ont sous leurs pieds le tronc d'un Athenien, dont une Amazone

emporte la teste qu'elle vient de couper.

D'un costé du pont est la déroute & la fuite des Amazones, & de l'autre les Atheniens qui viennent fondre sur elles. Thesée est à leur teste, & l'on observe facilement dans son air & dans tout ce qui le suit les marques de la victoire, comme celles du desordre dans le parti de ces valeureuses femmes; on en voit une entr'autres qui estant tombée de ses blessures, & s'estant engagée le pied dans sa housse, est traînée dans la poussiere par son cheval qui l'emporte en galopant du costé des fuyardes.

Les deux autres groupes que l'on voit aux deux costez du Tableau sont plus avancez sur le devant; l'un est composé de trois Amazones, qui s'estant trouvées pressées sur le pont, & le terrain leur manquant, tombent dans l'eau avec leurs chevaux dans un

desordre épouventable, mais bizarre & d'une disposition extraordinaire, & digne certes de l'imagination de Rubens.

Et l'autre qui est le troisiesme groupe, & qui est vis-à-vis de celuy-cy, est composé de plusieurs corps morts d'Amazones qu'un valet acheve de dépouiller, & de quelques autres de ces femmes, qui pour se sauver se jettent à toute bride dans la riviere, & qui dans leur fuite tuënt deux Atheniens, perçant l'un d'un javelot & l'autre d'une pique, dont il est culbuté en mesme temps dans la riviere.

Au milieu & sur le devant du Tableau l'on voit deux Amazones qui se sauvent à la nâge, & le corps-mort d'une troisiesme qui surnâge encore, & qui est preste de couler à fond.

Par dessous l'arcade se voit un batteau où les victorieux emmenent quelques prisonnieres, dont

il y en a une qui se perce le sein de sa propre espée, & une autre qui se prend au pont & tasche de se sauver.

Un peu plus loing & sur le bord de la Riviére, est une troupe de Cavaliers qui se sauvent à toute bride du costé de la ville, laquelle est toute en feu, & dont la fumée sert de fond à tout le Tableau : Ainsi le tout-ensemble de cet Ouvrage, & les objets en particulier, n'inspirent que de la terreur, & sont une image parfaite d'un combat sanglant & opiniastré, d'une victoire entiere du costé des Atheniens, & d'une courageuse resistance du costé des Amazones. Je ne vous parleray point des figures en particulier, de leurs expressions ny de leurs attitudes, tout y est d'un dessein correct, & sur tout les chevaux qui y sont d'un grand art, & d'une grande delicatesse. Quoy que le Coloris y soit suffisamment

bien entendu pour se faire loüer, neantmoins il n'y est pas dans la mesme union que dans les autres Tableaux, & tout y est fait au premier coup, aussi n'est-ce qu'un esquisse & le dessein d'un plus grand Ouvrage.

## LA CHASSE AUX LIONS.

QUatre Chasseurs à cheval & trois à pied, qui sont aux prises avec un lion & une lionne, font la composition de ce Tableau. La disposition n'en est que d'un seul groupe en cette maniere: Un cheval blanc qui se cabre, & le lion qui est sauté sur sa croupe pour devorer le chasseur qu'il mord au ventre dans le moment que ce Cavalier se jette à la renverse, sont les objets les

plus avancez. Le cheval chargé de l'homme & du lion du costé droit, est contraint en se cabrant de se laisser aller du costé gauche, & fait voir par son action violente qu'il souffre, & du poids qu'il porte, & des ongles du lion qui luy entrent dans la chair. Les trois autres Cavaliers qui sont sur le derriere & dans le tournant du groupe estans venus au secours, tâchent avec leurs armes de tuër cette beste, l'un en luy portant un coup de sabre, l'autre en luy perçant le cou d'une pique, & le troisiesme en luy enfonçant son javelot dans les costes. De ces quatre chevaux il y en a deux qui se cabrent, & deux qui ruënt, & tous quatre de differens aspects. Au bas de ce mesme groupe est la lionne, qui la gueule ouverte & le nez froncé, va devorer un homme qu'elle vient de terrasser, si ce mal-heureux chasseur & celuy

qui tâche de le secourir ne l'en empeschent par les coups d'espée dont ils sont prests de la percer.

De l'autre costé le troisiesme Chasseur à pied, expire des blessures que ces animaux luy ont faites, il est sous les pieds des chevaux l'espée encore à la main, les bras étendus sur la terre, & la teste tournée sur le devant du Tableau. L'expression de cet homme mourant, & la peur que les deux chasseurs qui sont attaquez font paroistre par les traits & par la couleur de leurs visages, sont d'une beauté extraordinaire; cet Ouvrage est en toutes ses parties des plus parfaits qui se puisse voir; le Coloris en est des plus forts, & il seroit à souhaiter que ceux qui blâment tant le dessein dans Rubens, & qui pretendent bien sçavoir cette partie, eussent dans leurs contours la mesme correction, la mesme resolution, & le mesme caractere de verité.

## LA DESCENTE DE CROIX.

CE sujet est difficile à traiter, quand on choisit le moment que l'on descent Jesus-Christ de la Croix, à cause de la difficulté qu'il y a en cette occasion de grouper en l'air des objets qui puissent contribuer à étendre la lumiere; neantmoins Rubens y a merveilleusement reüssi par l'invention d'un grand drap qui est derriere le Corps du Christ, & qui a servi à le soûtenir. Voicy de quelle maniere les figures sont disposées.

Deux personnes sont au haut de la Croix, dont l'une soûtient encore le Corps du Christ d'une main, pendant que Saint Jean qui est au bas le reçoit, & j'en

porte presque toute la pesanteur. Les Maries sont à genoux pour aider Saint Jean dans cette action; & la Vierge qui est à costé des Maries dans le tournant du groupe, s'avance pour recevoir le corps de son fils, qu'elle regarde avec une douleur dont on est soy-mesme penetré, quand on voit cette figure avec quelque attention.

Joseph d'Arimathée est d'un costé sur le milieu d'une échelle, & soustient le corps par dessous le bras. Vis-à-vis de luy & du costé opposé, est un autre vieillard qui descend d'une échelle, apres avoir quitté l'un des coins du linceul, & s'estre déchargé de son fardeau entre les bras de Saint Jean qui est auprés de luy.

Au milieu de ces huit figures est le Christ dans une attitude extrémément touchante, & d'un caractere de corps-mort s'il y en eut ja-

mais. La lumiere qui frape sur ce corps & sur le drap qui est dessous, fait un effet merveilleux, & attire fortement la veuë.

Ce Tableau n'est que l'esquisse d'un plus grand qui est au Maître-Autel de Nostre-Dame d'Anvers; mais cet esquisse est si beau & si terminé dans toutes ses parties, que l'on peut dire avec plus de raison qu'il en est l'étude. Au reste le Peintre est tellement entré dans l'expression de son sujet, que la veuë de cet Ouvrage est une des choses des plus capables de toucher une ame endurcie, & d'y faire entrer le ressentiment des douleurs que Jesus-Christ a souffertes pour le rachepter.

## SUSANNE AVEC LES DEUX VIELLARDS.

Susanne qui est la figure principale de ce Tableau, est assise auprés d'une fontaine. Elle croise les bras fortement sur son sein, elle plie le corps en devant, & tourne la teste du costé des vieillards qui la surprennent, & qui sont neantmoins separez d'elle par un balustre. Nostre Peintre qui cherche toûjours à plaire aux yeux par la diversité, en fait paroistre avec beaucoup d'esprit dans ces vieillards ; car il y en a un dont la passion est secondée de la force du corps, & l'autre paroist ne l'avoir plus que dans l'esprit. Le premier qui est plein de vigueur, & dont le visage est enflammé & satyrique, passe par

dessus le balustre sans deliberer, & suit l'ardeur de son temperament. L'autre est un homme pasle & cassé de vieillesse, & qui appuyé sur une branche d'arbre, regarde avec avidité l'objet de sa convoitise, laquelle il ne peut plus satisfaire ; il y a une admirable union dans ce Tableau, & le corps de la Susanne est d'une exacte recherche de couleur, & d'une grande intelligence de lumieres.

## L'ANDROMEDE.

CEtte figure est veuë de front, le corps un peu plié, les mains attachées par dessus la teste qu'elle leve en haut, pour regarder l'Amour qui vient la consoler, & luy apprendre que Persée vient à son secours. Elle paroist à cette nouvelle entre l'esperance & la

crainte & son visage exprime merveilleusement bien cet estat incertain. La crainte a fait retirer le sang au dedans, ce qui se remarque principalement dans les extremitez qui sont fort pasles. Quoy que dans cette figure il n'y ait presque pas de rouge, neantmoins on ne peut jamais rien voir qui soit plus de chair, & cela paroist d'autant plus qu'elle est accompagnée d'un fond bleüastre composé du ciel & de la mer. Elle est peinte avec un grand soin, & la carnation en est d'une delicatesse extraordinaire. Ses cheveux qui tombent par derriere servent à la détacher de son champ : & comme depuis le defaut de ses cheveux jusqu'en bas, le tournant du corps tomberoit dans le mesme ton du fond, d'avec lequel on auroit de la peine à le distinguer, le Peintre a mis avec beaucoup d'adresse une draperie

de linge d'un blanc fort vif qui les détache l'un de l'autre. Ce Tableau avec le Baccus sont les derniers Ouvrages de Rubens, & sans mentir il est estonnant de voir deux Tableaux faits en mesme-temps, si opposez de maniere: car celuy-cy est extrémement fini, & le Baccus est touché d'un merveilleux artifice, & ces deux differentes manieres font dans ces Tableaux leur effet admirablement.

## Les trois Baccanales.

CEs Ouvrages sont des plus forts qu'ait jamais fait Rubens en toutes les parties de la Peinture; il a pris plaisir d'y rassembler beaucoup de varieté dans les figures comme dans la Couleur.

## LA PREMIERE

Represente Baccus assis sur un tonneau, & qui sous la figure d'un homme extrémement gras, tient une coupe d'une main, & se carre de l'autre. Derriere-luy sont un Satire qui hausse un vase où il boit, & une Baccante qui d'une maniere libre, & enjoüée verse à boire avec profusion dans la coupe de ce Dieu: Et ce qui se répand, tombe de haut en la bouche d'un petit Satire, qui la teste panchée en arriere, la main negligemment sur sa gorge, & les yeux fermez, monstre la joye que le vin luy donne, pendant que de l'autre costé un autre petit enfant les genoux un peu pliez, & sa chemise levée fait joüer une Fontaine naturelle avec une attention qui marque le plaisir qu'il y prend. Le fond de ce Tableau est un païsage où l'on voit de la vigne en diffe-

rentes façons. Dans le lointain sont des treilles, & plus prés est un gros arbre qu'un sep entoure de ses pampres, & qui avec un ciel bleu fait un fond tres-doux & tres-agreable. Sur le devant & dans l'angle est un tigre, qui la teste sur le costé mange du raisin comme en se joüant. L'air est si bien peint dans ce Tableau, & la figure de Baccus est tellement de relief qu'il prendroit envie de tourner à l'entour, & d'aller prendre du vin de la main de la Baccante si l'on n'avoit point peur du Tigre.

## LA SECONDE.

Fait voir le Pere Silene dans une yvresse gaye : il ne sçauroit porter le poids de sa grasse panse, & se laissant aller en arriere sur les Satires qui l'accompagnent, il acheve les ceremonies de sa marche au son des flustes, dont un Satire joüe pendant qu'une Baccante se re-

tourne d'un air agreable & deliberé pour arrouser ce bon vieillard du jus des raisins qu'elle presse. Le corps du Silene est au milieu, & reçoit la principale lumiere qui diminuë insensiblement du costé de la Baccante, & qui est soustenuë par une masse d'ombre composée de deux Satires, dont l'un chante en levant la teste, & l'autre caresse satiriquement une femme qui tient un flambeau, lequel communique sa lumiere aux objets qui sont dans l'ombre. Le Tableau est en largeur, & les figures n'y sont pas toutes entieres. Deux enfans tres-agreables; mais seulement à my-corps accōpagnent cette pompe, ils sont sur le devant, & tiennent des raisins dont ils se joüent.

Rubens fit ce Tableau en concurrence du Dominicain, du Guide, dit Guarchin, de l'Albane, du Poussin, de Vandeik, de Rimbrant, & des autres Peintres de

son temps, qui tenoient un rang confiderable dans la republique de la Peinture. Van-Uflen, un des plus grands Curieux qui ait jamais efté, prit plaifir à faire travailler tous ces Illuftres en mefme temps, pour juger de leurs Ouvrages de la maniere du monde la plus fûre, & la plus fincere; je veux dire, par comparaifon, & en les approchant les uns des autres. C'eft pourquoy vous pouvez penfer que celuy-cy a efté fait avec beaucoup de foin, & dans la veuë de faire connoiftre le merite de fon Auteur; auffi eft-il parfait dans toutes fes parties.

## LA TROISIESME,

Eft l'expreffion d'un effet tout contraire à celuy que je viens de vous d'écrire. C'eft une yvreffe melancolique, reprefentée fous la figure graffe & pefante du mefme Silene, que les fumées du vin ont entierement abruti. Son

corps & sa teste panchée, ses yeux entr'ouverts qui ne regardent rien; le pied qu'il traîne, son insensibilité au mal qu'on luy fait, sont les caracteres d'une brutalité achevée. Douze figures qui le suivent sont toutes occupées à se mocquer de luy. Il est au milieu du Tableau sous la principale lumiere, & entouré d'ombres de part & d'autre, ce qui fait d'autant plus paroistre cette figure, qu'elle est peinte & coloriée d'une force & d'un artifice sans pareil. Le Peintre pour faire reüssir son Tableau dans cette intention a placé d'un costé un More qui pince le Silene à la fesse, & dont la couleur jointe aux autres corps ombrez qui luy sont voisins, releve celle du Vieillard qui est fort esclairé. Ces grandes ombres servent encore à faire paroistre la fraischeur admirable de cinq ou six belles testes d'hommes & de femmes qui s'avancent

vançant pour voir l'estat ridicule où est cet yvrogne. Et de l'autre costé il a vestu de noir une vieille Baccante qui tasche inutilement de l'exciter en luy parlant de boire, & luy monstrant un pot de vin. Auprès de cette femme est un tigre qui se jette sur des raisins que tient un vieux Satire; & de l'autre costé sont des chévres de la suite de Silene avec un enfant d'une fraischeur admirable qui regarde l'yvrogne en levant la teste d'une maniere libertine & convenable au sujet. Sur le devant du Tableau est une Satiresse qui s'endort & se laisse aller la teste contre terre d'une façon particuliere aux gens que les vapeurs du vin ont assoupis. Ses deux petits Satireaux qu'elle tenoit attachez à ses mamelles n'ont pas quitté prise pour s'estre trouvez à terre: car ils tettent tous deux d'un grand appetit. La carnation de cette Sati-

G

resse & celle de ses enfans paroissent si veritables, qu'on s'imagine facilement que si l'on y portoit la main on sentiroit la chaleur du sang : ce n'est point un teint clair, car le sujet ne le comporte pas : mais il est d'une fraischeur surprenante. Je suis persuadé que dans cet Ouvrage Rubens a voulu porter la Peinture au plus haut degré qu'elle puisse monter : tout y est plein de vie, d'un dessein correct, d'une suavité & d'une force tout ensemble extraordinaire.

## LES PAYSAGES.

C'Est une chose surprenante de voir comme Rubens a reüssi dans tous les genres de la Peinture. Il ne faut pas que vous vous imaginiez que personne ait jamais mieux fait le païsage que

luy. Il y en a cinq tous differens de manieres aussi bien que de situation.

De ces cinq tableaux, trois representent la nature du païs de Flandre, & les sujets en sont tout à fait champestres.

Le premier est un païs plat, & la veuë de la ville de Malines où le Peintre n'ayant trouvé dans la forme rien d'avantageux, a fait naistre des accidens de lumiere qu'il a traittez avec tant de delicatesse, que cet Ouvrage estonne les Connoisseurs, & plaist infiniment à tous ceux qui le regardent. Les figures de ce païsage sont des païsans & des païsanes qui font les foins : Et l'on voit dans les prez quelques chevaux qui paissent. *La veuë de Malines.*

Le second represente quelques païsanes qui sont occupées à traire les vaches qui arrivent des champs. On y voit neuf de ces *Les Vaches.*

animaux tous differens, & la beauté dont ils font perfuade affez qu'ils ont efté faits d'aprés nature avec beaucoup de foin. Le païfage eft compofé de grands arbres entrelaffez, au travers defquels on voit un refte de foleil couchant, dont l'efclat brille encore dans l'eau vive & courante qui baigne les terraffes. Ces terraffes font éclairées avec les arbres d'une lumiere rougeaftre du cofté du foleil ; & de l'autre, d'un reflet bleüâtre caufé par un refte de pluye qui paroift dans le lointain.

*Arc-en-ciel.* Et le troifiéme eft un arc-en-ciel, & un païs de montagnes le plus agreable du monde. Les figures en font tres-belles, & de toutes celles qui font dans le cabinet que je vous décris, il n'y en a point qui foient faites avec plus de foin ; ce font des bergers & des bergeres qui gardent leurs moutons. Il y en a un entr'autres au

milieu du tableau, qui appuyé sur le coude s'entretient avec sa bergere, laquelle estant assise à terre & appuyée negligemment contre les genoux de son berger, penche un peu la teste & regarde un païsan & une païsane qui s'entretiennent; l'air de son visage est le plus gracieux qu'on puisse imaginer, & le soûrire dont il est animé fait aisément connoistre qu'elle a plus d'attention à ce qu'on luy dit qu'à ce qu'elle voit. Comme cet agreable groupe est le principal sujet du Tableau, les objets qui l'accompagnent n'inspirent que la joye, & font sentir tout ensemble cette mesme passion à tous ceux qui le voyent.

Les deux autres sont d'un goust singulier; ils ont esté faits l'un en Italie, & represente la veuë d'un fanal situé sur une montagne auprés de Porto-Venere; & l'au-

*Porto-Venere.*

tre en Espagne, & represente le port de Cadis.

*Port de Cadis.* Ce dernier fait voir pour objet principal une grande montagne ornée à mi-coste d'une maison de plaisance avec ses jardins, & dont le sommet va se rendre à l'un des coins du tableau, & se confondre avec quelques restes de nuages. Dans ce mesme endroit il y a une source d'eau qui tombe en cascade, pendant qu'un ruisseau va chercher l'autre costé du tableau, suit le penchant de la montagne, & se perd dans la mer qui commence à paroistre depuis ce costé jusqu'à l'horison qu'elle borne. Derriere la montagne & dans le demi-loin paroist une bonne partie de la ville de Cadis qui avance dans la mer.

Le Peintre ayant trouvé cette veuë bizarre & extraordinaire, il l'a creuë propre à recevoir un sujet heroïque. Il a fait servir ce

lieu charmant de promenade à la Princesse Nausicaa, & il fait voir cette jeune fille dans le moment qu'Ulisse se presente à elle tout nud apres son naufrage, de la maniere que vous sçavez que l'escrit Homere.

Mais moy, dit Damon interrompant sa lecture, je ne sçay pas de quelle maniere l'escrit Homere, & s'il vous en souvient, je vous prie mon cher Pamphile de me l'apprendre en peu de mots, ces Messieurs qui l'ont leu ne seront possible pas fâchez qu'on en rafraichisse leur memoire, & ils en auront plus de plaisir quand ils verront le Tableau. Voicy donc de quelle façon Pamphile leur raconta cette histoire.

## RECEPTION D'ULISSE EN L'ISLE DE CORCIRE.

ULisse s'estant dégagé des charmes de la Nymphe Calipso, quitta l'Isle d'Ogige pour aller dans la terre des Pheaciens en l'Isle de Corcire : & ayant esté en mer l'espace de dix-huit jours, il y éprouva une continuelle persecution de la part de Neptune, qui par une cruelle tempeste le jetta dans la mer. Ulisse estant remonté sur son vaisseau, le vit quelque temps apres s'ouvrir & se separer en deux, & s'estant mis sur l'une des parties pour ménager du moins le loisir de se deshabiller, il se jetta à la nâge & se sauva par le moyen d'un bandeau mysterieux que luy donna la Nymphe Leucotoë, & dont il se fit une

ceinture. Il fut deux jours & deux nuits à nâger, & estant enfin arrivé à bord, il se resolut apres plusieurs pensées de suivre celle d'entrer dans un bois, où il joignit les branches de deux Oliviers qui estoient auprés l'un de l'autre pour se faire comme un lit : il s'y accommoda avec des feüilles à la faveur desquelles il s'endormit.

C'estoit en ce mesme lieu que la Princesse Nausicaa estoit allée dans le chariot de son pere attelé de deux mulets, & suivie de ses femmes, pour choisir un bel endroit du fleuue où elle pust faire laver les vestemens qu'elle destinoit pour son mariage ; cecy paroistra sans doute extraordinaire, & peu conforme à la magnificence de nos dames, mais ce sont les propres termes d'Homere. Ses habits estant lavez, ses filles les étendirent au soleil sur le rivage, & apres avoir disné sur l'herbe,

elles se mirent toutes à joüer au balon. Le bruit qu'elles firent éveilla Ulisse, qui apres avoir douté quelque temps s'il devoit paroistre ou non parmi des gens qu'il ne connoissoit pas, il se leva; & s'estant apperceu que c'estoit des filles, il rompit une branche épaisse pour couvrir sa nudité : Il s'avance, se presente en cet estat, & s'écrie de loin à la Princesse (car elle estoit la seule que la crainte n'avoit point éloignée,) qu'elle eût pitié de l'état où elle le voyoit reduit, & qu'elle luy envoyast quelque manteau pour aller à la ville de Skerie, ne pouvant pas y entrer nud comme il estoit. Nausicaa ayant reconnu par ces discours, qu'il n'estoit pas un homme d'une naissance mediocre ; & ayant conceu beaucoup d'estime de son merite, elle luy promit sa protection, des habits, & de le conduire dans la ville où son pere

regnoit: Elle appella ses femmes, & leur commanda d'executer ses ordres là-dessus. Ces filles estant revenuës de leur frayeur, donnerent des habits & à manger à Ulisse, qui suivit avec elles le chariot de la Princesse jusqu'à la forest consacrée à Pallas, où il estoit convenu avec la Princesse de demeurer quelque temps pour oster toute sorte de soupçon.

Minerve qui avoit un soin tout particulier des interests d'Ulisse, prit celuy d'obtenir de Jupiter un broüillard épais, afin que dans le chemin qu'il avoit à faire depuis la forest jusqu'au palais d'Alcinoüs, il ne fut point apperceu des Pheaciens. Ce Roy le receut tres-bien, & entendit apres le souper la relation qu'Ulisse fit de toutes ses avantures.

Pamphile ayant ainsi achevé ce petit recit, Damon reprit la lecture de cette sorte.

## DIANE S'APPRESTANT A LA CHASSE.

L'Archiduchesse d'Austriche qui aimoit extremement la la chasse, & qui voulut faire peindre tous les chiens de sa meute par Breugle, crut que pour avoir un Ouvrage curieux & digne d'elle, il falloit que Rubens en peignit les figures. C'est donc pour plaire à cette Princesse que Rubens & Breugle se sont accordez pour faire cet agreable Tableau. Les figures en sont petites, & n'ont pas plus de neuf pouces de hauteur ; voicy quelles elles sont.

Diane est accompagnée de sept Nymphes de sa suite, dont il y en a deux qui la servent, deux qui l'entretiennent de la chasse, & deux qui s'habillent & se mettent

en estat d'estre de la partie, & la septiesme appelle au son du cor & ramasse les chiens éloignez. Toutes ces figures sont traitées comme ne faisant qu'un seul objet, ou ne composant qu'un groupe dont la Diane reçoit la plus grande lumiere, & tient la place la plus avantageuse: Elle est assise au milieu de ses Suivantes appuyée sur le bras gauche, pendant qu'elle tend le pied droit à l'une de ses Nymphes qui luy met ses sandales ; sa teste est tournée du costé du bras qui appuye, & il paroist qu'elle vient de demander quelque chose à une Nymphe qui luy respond & qui luy montre le bois où l'on doit courir. Son attitude est bien d'une Maistresse, ses attraits d'une Deesse, & l'on voit tant de graces dans les autres figures, que Diane seule est en droit de les leur disputer. Si tous ces airs sont gracieux, ils ne sont

pas moins chastes ; car l'on ne peut pas exprimer plus heureusement le caractere de la Cour de cette Divinité. Leur habit est fort simple, & n'est autre chose que ce que les anciens appelloient tunique longue ou stole qu'elles ont retroussée d'une maniere la plus galante du monde, & sur tout celle de Diane qui est de pourpre, & qui est accompagnée d'une petite peau de quelque animal sauvage.

Tout ce groupe est un peu sur la droite du Tableau pour faire place à la meute composée de 34. chiens. Ces animaux ont esté faits, comme je vous ay dit, par Breugle, qui les a accompagnez d'un païsage representant un païs de forests tres-agreable : il a mis son nom au bas du Tableau du costé où sont les chiens, en cette sorte, Joan Brughel, & Rubens a pareillement mis le sien au dessous de la Figure de Diane, par ces trois lettres

P. P. R. qui veulent dire Pierre-Paul Rubens.

## ERICTON,
### ou
### LA CVRIOSITE' DES FILLES DE CECROPE.

Vous sçavez comme Pallas avoit donné en garde aux trois filles de cecrops, Pandrose, Herse, & Aglaure, la corbeille où estoit Ericton, ce fils monstrueux demi-homme & demi-lezard que Vulcain avoit eu sans mere. Aglaure qui estoit la plus curieuse ayant corrompu la fidelité de ses sœurs, & ayant ouvert la corbeille qui est placée au milieu, paroist dans une attitude de surprise : elle est d'un costé du Tableau veuë par le dos, ses jambes bizarement engagées sous son corps pen-

ché brusquement sur le bras gauche dont la main porte à terre. L'air de son visage s'accorde avec son attitude, & fait voir beaucoup de peur. Herse & Pandrose qui ont laissé faire leur sœur s'approchent d'un air un peu plus rassuré pour voir le sujet de cet estonnement, & pour satisfaire la curiosité si naturelle à leur sexe ; l'une est baissée vis-à-vis d'Aglaure de l'autre costé de la corbeille, & regarde tout doucement pardessus le couvercle qu'elle souftient, le monstrueux depost qui leur avoit esté confié : & l'autre qui est debout au delà de cette corbeille, avance la teste & la baisse un peu pour voir Ericton qu'elle admire en soûriant. La Nourrice de ces trois sœurs poussée de la mesme curiosité, vient admirer pareillement cet objet si extraordinaire.

Le fond du Tableau est un jardin fort agreable, où l'on voit une

fontaine & des Termes adoſſez contre les montans d'un cabinet de verdure. Ce Tableau eſt dans la maniere de Paul Veroneſe, mais neantmoins ſi fort audeſſus, que l'on ne diroit pas tant que ce ſoit l'ouvrage de Rubens comme celuy des Graces.

# LE IVGEMENT DE PARIS.

LE Peintre a pris le moment que les Deeſſes viennent d'ôter leurs habits, & que Mercure leur fait ſigne de s'approcher de leur Juge auprés duquel il eſt. Elles ſont toutes trois debout mais de differentes veuës, & chacune accompagnée des marques qui les diſtinguent. Junon qui eſt ſur le devant du Tableau eſt veuë par derriere, & ſe cache encore de ſa robe qu'elle vient de dévêtir, & qu'-

elle est preste de laisser aller quand il en sera temps. Pallas est veuë de front les bras pardessus la teste, comme si elle achevoit de quitter sa chemise. Elle est placée à l'un des costez du Tableau, & Venus qui est entre Pallas & Junon est veuë de profil, & s'avance d'un air coquet & asseuré au signe que luy en fait Mercure, elle a son fils auprés d'elle; Pallas a sa Choüette & sa Gorgonne, & Junon son Paon, lequel semble vouloir faire querelle au chien de Paris, comme par pressentiment de l'arrest qui doit estre prononcé. Trois ou quatre Satyres du Mont-ïda sont parmi des arbres & sur un bout de roche qui sert de fond à la figure de Pallas. Ils regardent avec attention, ils s'avancent avec empressement, & paroissent émerveillez de la nouveauté d'un si beau spectacle. Paris est de l'autre costé assis sur une motte de gazon en ha-

bit de berger : l'une de ses jambes pose à terre, & l'autre est negligemment estenduë. Sa mine rêveuse & toute son attitude font voir assez qu'il est au dedans fort occupé du jugement qu'il va rendre. La Discorde est meslée parmi les nuages; elle tient un serpent d'une main, & de l'autre un flambeau dont la lumiere rougeastre éclaire un peu le dessus de la teste de Junon, & fait une union admirable. Tout est riant dans ce Tableau, & quoi que le Ciel soit broüillé & fasse un fond obscur aux figures, les nuages en sont neantmoins faits de teintes tres-agreables. Le naturel n'est pas si éclatant & n'a pas plus le caractere de la verité que les corps des trois Deesses : la chair en est d'une delicatesse & d'une fraischeur merveilleuse ; & cela est à tel point, qu'il paroist mesme que Rubens ait un peu trop negligé d'y corri-

ger les formes qui sentent celles de son païs, bien que cela n'empesche pas qu'elles n'ayent beaucoup de noblesse, & que chacune n'y conserve parfaitement ce qui luy est particulier; Junon y paroist superbe, Venus coquette, & Pallas indifferente. Cet ouvrage est assurément tres-precieux, & les couleurs qui y sont d'une grande force & d'une grande union tout ensemble s'y voyent montées au plus haut que l'Art les puisse porter.

## LE SAINT GEORGE.

Rubens voulant donner des marques de sa reconnoissance au Roy d'Angleterre qui l'avoit comblé de biens & d'honneurs dans le temps de son ambassade en ce Royaume, crut ne pouvoir mieux s'en acquitter qu'en luy fai-

fant ce Tableau Il choifit pour fujet l'hiftoire de S. George, parce qu'il n'y a point de faint pour lequel la Nobleffe Angloife ait plus de veneration que pour celuy-là : elle le prend pour fon patron, & les Chevaliers de la Jartiere l'ont choifi pour leur protecteur. Le Roy en fait célebrer tous les ans la fefte au Chafteau de Windefor le jour qu'elle arrive qui eft le 23. d'avril. Quoi-que ce lieu foit à huit lieuës de Londres, fa Majefté ne manque jamais de s'y trouver avec tous les Chevaliers pour prefider à cette magnifique affemblée.

Ce Tableau eft enrichi d'un beau païfage que la Tamife divife en deux un peu diagonalement. La partie qui eft au delà de cette riviere eft la veuë de Windefor, où l'on fait des feux de joye. Et dans la partie du païfage qui eft en deçà, on voit reprefenté Saint George armé de toutes pieces, &

triomphant de la mort du Dragon. Il tient cet animal par un lien dont il fait present à une jeune pucelle que l'on voit peinte ordinairement dans tous les Tableaux de ce saint. Je ne vous diray pas surquoy cette tradition est fondée, ny ce qu'elle signifie, n'en ayant iamais rien leu ny rien oüi dire. Voicy seulement de quelle maniere les figures sont disposées.

Le saint qui est le portrait du Roy d'Angleterre Charles VIII. est au milieu du Tableau. Il a un pied à terre & l'autre sur le corps du Dragon qu'il presente à la Pucelle, laquelle est pareillement le portrait de la Reyne. Cette Pucelle a un air noble & modeste; la peur qui donne du mouvement à toutes les autres figures, ne paroist point sur son visage. Derriere-elle sont trois femmes qui semblent estre de sa suite. Elles se

tiennent l'une l'autre, & montrent en se retirant que l'admiration & la joye qui paroissent sur leur visage, ne sont pas sans mélange de crainte. D'un costé & sur le devant du Tableau sont deux soldats, dont l'un est à pied & tient par la bride le cheval du Saint; & l'autre est à cheval & tient un étendard de taffetas blanc qu'une croix rouge sepáre en quatre, qui est la banniere d'Angleterre. Ce cavalier est tellement de relief qu'il paroist hors du Tableau. Du mesme costé & sur la mesme ligne du saint, est un antre couvert d'arbres, sur lequel sont montez des païsans pour voir plus en sûreté l'évenement du combat. Quelques païsans s'avancent & se tiennent aux arbres pour regarder; d'autres sont à terre appuyez sur le coude, comme se plaignant encore du dommage qu'ils ont soufferts ; & d'autres sont en d'autres actions.

Du costé opposé sont des femmes de tous âges, qui se sont approchées aprés la défaite du Dragon. Quelques-unes ont leurs petits enfans avec elles, & toutes en diverses manieres rendent graces au ciel de leur avoir envoyé un liberateur.

Au milieu & sur le devant, sont differens restes de cadavres qui ont servi de pâture à cet horrible animal.

L'on voit une Gloire dans le Ciel où deux Anges tiennent chacun une couronne, l'une de laurier pour le Saint, & l'autre de fleurs pour la Pucelle.

Au reste, il semble que dans cet Ouvrage Rubens ait voulu faire voir un composé de toutes les manieres d'Italie, & les concilier les unes avec les autres. Ce Tableau est admirable en toutes ses parties, & plaist infiniment à tout le monde. Ce fut par ce Tableau que finit
la

la description des tableaux de Monsieur le Duc de Richelieu, & la lecture de la lettre.

La description de ce dernier Tableau donna occasion à la Compagnie de se faire des questions de la vie de saint George, n'en ayant jamais oüy parler. Pamphile dit qu'il en avoit veu beaucoup de tableaux, & qu'il n'avoit jamais trouvé personne qui luy en pût rendre raison. Caliste qui s'attache particulierement à l'Histoire, & qui en a leu tous les livres, luy dit que cette vie estoit plustost un conte de vieille qu'une histoire veritable ; & qu'ayant esté declarée apocriphe par un Concile, on avoit negligé de la faire imprimer ; qu'il estoit bon cependant pour l'intelligence de ce Tableau, & pour tous ceux qui ont esté faits jusques icy de S. George, de sçavoir cette histoire qui leur sert de fondement ; & qui toute

apocriphe qu'elle est a esté rapportée comme veritable par un certain *Iacobus de Voragine*, à peu prés de cette maniere.

## HISTOIRE DE SAINT GEORGE.

SAINT George estoit homme de qualité, & Tribun du peuple dans la Cappadoce. Son zele pour la conversion des ames à la foy de Jesus-Christ, luy fit quitter son païs ; & ayant fait voyage en Afrique, il se rencontra fortuitement dans la ville de Silene. Auprés de ce lieu estoit un grand lac, où se retiroit un Dragon d'une grandeur prodigieuse, & qui avoit mis en fuite les habitans de la contrée autant de fois qu'ils avoient pris les armes contre luy. Cét horrible animal venoit ordinairement sous les murailles de la Ville, & faisoit

mourir tous ceux qui respiroient l'air infecté de son haleine. C'est pourquoy par un commun consentement de tout le peuple, il fut resolu que pour appaiser sa fureur, on luy donneroit tous les jours deux moutons. L'expedient fut salutaire dans les commencemens : mais par succession de temps la disette des moutons devint si grande dans la ville, que pour le bien public le Roy jugea qu'il valoit mieux n'en donner qu'un, & y joindre une personne sur qui le sort tomberoit. On écrivit donc tous les noms des enfans de la ville de tous sexes, & de toutes conditions; on les mit dans une Urne, d'où l'on en tiroit un tous les matins qui estoit destiné à la nourriture du Dragon, sans que le hazard épargnast personne. La ville à la fin se depeuplant d'enfans comme elle avoit fait de moutons, & le nombre des billets qui estoient dans l'Urne

venant enfin à se diminuer, le sort tomba sur la fille du Roy. Sa Majesté, comme vous pouvez penser, en fut au desespoir, & offrit la moitié de son Royaume avec tout ce qu'il avoit d'or & d'argent pour sauver sa fille qui estoit l'unique fruit de son mariage. A quoy le peuple ne répondit qu'en fureur. Comment, dit-il, Sire, vous avez prononcé l'Arrest de vostre propre bouche, nous y avons tous obey, la plufpart de nos enfans sont morts, & vous voulez sauver vostre fille? Si vous n'accomplissez la Loy que vous avez fait garder aux autres, nous vous allons brusler dans vostre Palais. Le Roy n'en pouvant tirer autre chose, s'abandonna aux larmes, & se tournant peu aprés du costé du peuple, il luy demanda huit jours de temps pour pleurer avec sa fille. On luy accorda, & le Dragon ayant fait pendant ce temps-

là beaucoup de ravage, le terme ne fut pas pluftoft expiré, que la populace en fureur vint crier au Palais du Roy ; Faut-il que tout un peuple periffe pour une feule perfonne, & que l'haleine du Dragon nous faffe tous mourir ? Le Roy voyant qu'il n'y avoit pas moyen de fauver fa fille, l'a fit habiller de la pourpre Royale, l'embraffa, & fondant en larmes, luy dit ; Que je fuis malheureux, ma chere fille, & que le fort me traite cruellement ! Je vous avois regardée comme l'heritiere de mon fceptre, & comme l'efperance de ma maifon ; je vous avois ménagé l'alliance des plus grands Princes, & nous eftions à la veille de voir celebrer vos nopces. Je faifois orner mon Palais de ce que j'avois de plus riche, & tous ces apprefts ne ferviront qu'à vous voir devorer. Les fanglots ne luy permirent pas d'en dire davanta-

ge, & l'ayant embrassée encore une fois, elle s'achemina avec une constance admirable du costé du lac pour s'exposer à la rage du Dragon. Ce fut icy que Saint George se trouvant par hazard, la rencontra qu'elle pleuroit, & luy ayant demandé le sujet de ses larmes. Remontez, dit-elle promptement à cheval, & évitez une mort qui n'est aujourdhuy que pour moy. Ne craignez point, dit-il, & ne tardez pas davantage à m'apprédre la cause de ma surprise & ce que signifie tout ce peuple assemblé. Fuyez, vous dis-je, repartit la Princesse, & gardez pour une autre occasion à signaler vôtre courage. Il n'y a point icy de gloire à acquerir pour vous, & la mort y est inévitable. Je ne m'en iray point, reprit le Cavalier, que vous ne m'ayez dit ce que vous avez. La Princesse luy ayant donc appris toutes choses : Ne craignez

point, dit-il, c'est au nom de Jesus-Christ que je veux vous sauver. Songez seulement à vous, continua la Princesse, c'est bien assez que je sois devorée toute seule; vous ne pouvez pas me sauver, & j'aurois le déplaisir de vous voir perir avec moy. Pendant qu'ils parloient de cette sorte, le Dragon commence à paroistre, & à s'avancer du costé de la Princesse, qui dit au Cavalier; Fuyez promptement, que tardez-vous ? Saint George monte d'une vitesse extreme sur son cheval, & faisant le signe de la Croix, il va droit au Dragon, met sa lance en arrest, & dans le moment que cette beste affreuse vient à luy, il la perce & la terrasse. Puis s'approchant de la Princesse, il luy demanda sa ceinture, & l'ayant mise au cou du Dragon, il la remit entre les mains de cette jeune fille que le Dragon suivit avec la

mesme soumission que feroit le chien du monde le plus doux. Le peuple qui voyoit entrer cét animal dans la ville, commença à s'enfuyr, jusqu'à ce que le Saint eut assûré les habitans par des signes, & leur eut fait entendre par ses paroles, que Dieu l'avoit envoyé pour les delivrer des maux que le Dragon leur faisoit souffrir depuis long-temps. Vous n'avez, leur dit-il, qu'à vous confier en Jesus-Christ, à croire en luy, & à vous faire baptiser, si vous voulez que j'acheve de tuer ce monstre. Le Roy & tout son peuple receurent à l'instant le Baptesme, & saint George ayant tiré son espée, fit expirer le Dragon à leurs yeux, & commanda qu'on le portast hors de la ville. Ce qui fut executé avec quatre paires de bœufs qui le tirerent de toute leur force. L'Autheur de cette vie ajouste que le Saint employa le reste

de ses jours à convertir un nombre infiny d'Idolâtres, & à souffrir constamment toutes les sortes de tortures que pût inventer le Tyran qui luy fit enfin couper la teste.

Voila, continua Caliste, ce que j'ay leu de la vie de S. George.

Je croirois plustost, dit Leonidas, que cette histoire seroit une Enigme où le Dragon represente l'Idolâtrie abbatuë sous la constance de saint George, qui a combattu pour les interests de la Loy de Jesus-Christ, & qui l'a delivrée sur le point de sa perte. Cette Loy est signifiée par la fille unique du Roy accompagnée d'un mouton comme du symbole de la douceur. Mon joug est doux, dit le mesme Jesus-Christ, & mon fardeau est leger.

Je trouve, dit Pamphile, que tout ce qui est dans le tableau a grand rapport à cette pensée.

Mais ne pourrions-nous pas le

voir, interrompit Leonidas, avec les autres tableaux qui sont dans le mesme lieu, & pourquoy remettre la partie à une autre fois: Voila un rayon de soleil qui nous y convie, & qui veut nous favoriser cette apresdisnée.

On trouva cét âvis fort à propos, & sans deliberer davantage, on se leva, & au mesme instant l'on se rendit chez Monsieur le Duc de Richelieu; où l'on fut tres-bien receu, & où l'absence du Maistre ne diminua rien de l'hônesteté qu'il inspire à ses domestiques. Les tableaux sont placez dans deux grandes chambres bien éclairées, & le lieu que chacun y occupe, est celuy qui luy est le plus convenable. On nous les découvrit tous l'un aprés l'autre, & nous trouvâmes que ce qui nous en avoit esté leu chez Pamphile, estoit bien au dessous de ce que nous voyïons. Ce ne sont pas de

ces sortes de tableaux qui vous donnent le temps de chercher des beautez pour vous récrier dessus; elles y paroissent d'abord avec tant d'éclat & tant de verité, qu'il n'est pas possible de s'empescher d'estre surpris au premier coup d'œil. Et ce premier charme attire agreablement la veuë, il la flatte, & l'arreste assez long-temps pour luy faire découvrir les autres beautez qui sans ce secours ne paroissent qu'au travers d'un nüage.

Chacun considera ces tableaux fort à son aise, & aprés s'estre entretenu quelque temps de la perfection de ces Ouvrages, l'on tomba sur les loüanges de leur Autheur. Leonidas ne souhaitta rien tant que de l'avoir connu, & Pamphile qui envioit ce bonheur à Philarque, le pria de leur dire quel homme c'estoit.

Il est vray, répondit Philarque, que le souvenir des momens que

j'ay paſſez dans la converſation de ce rare homme contribuënt beaucoup à rendre heureux ceux de ma vieilleſſe. Je puis vous dire en peu de mots qu'il avoit l'eſprit grand, delicat, éclairé, juſte, ſublime, & univerſel. Il avoit conceu une ſi haute idée de la Peinture, qu'il n'a regardé les talens qu'il avoit receus du Ciel pour traiter les affaires d'Eſtat, que comme une acceſſoire. Son genie pour ce bel Art eſtoit eſlevé, vif, facile, doux, gracieux, & d'une grande étenduë: & ſes Ouvrages le diſent ſuffiſamment, à qui en penetre toutes les beautez.

Puiſque vous avez tant connu Rubens, reprit Leonidas, dites-nous, je vous prie, tout ce que vous en ſçavez.

Je l'ay non ſeulement fort connu, repartit Philarque, mais j'ay recherché aprés ſa mort tous les memoires qui pouvoient m'inſtrui-

re de sa vie, & je vous en dirois volontiers ce que j'en sçay, si cela se pouvoit en peu de mots, & si la Compagnie avoit la mesme curiosité que vous.

Il n'eut pas achevé cette parole, qu'ils témoignerent tous un grand empressement de l'écouter, & luy firent promettre de raconter au moins ce qui est de plus essentiel de la vie de Rubens, & d'en faire comme un abregé. Chacun prit un siége, & Philarque sans autre façon, commença en cette sorte.

## ABREGÉ DE LA VIE de Rubens.

IL semble qu'il y ait contestation pour la patrie de Rubens, comme il y en eut autrefois pour celle d'Homere. La Ville d'An-

vers souffre avec peine qu'on luy dispute ce titre; & ceux qui ont écrit la vie de cet excellent homme, disent que ce lieu est celuy de sa naissance. Cependant la ville de Cologne se vante & se tient glorieuse de luy avoir donné le jour; l'une & l'autre ont leurs raisons: mais voicy la verité des choses qui regardent Rubens; j'ay pris soin de m'en instruire avec exactitude, & je les vais raconter en peu de paroles, & avec beaucoup de fidelité.

Pierre Paul Rubens eut pour pere Jean Rubens de la Ville d'Anvers, qui joignit à la noblesse de sa naissance une vertu solide & une erudition profonde, & qui ayant passé six années dans les differens Estats de l'Italie, pour se former le goust aux bonnes choses, & pour se fortifier le jugement, prit resolution de se mettre dans la robbe, & s'estant fait do-

cteur à Padouë en droict civil & canon, il retourna en Flandre, où il s'acquitta dignement de la charge de Conseiller dans le Senat d'Anvers. Il y avoit six ans qu'il servoit heureusement le Public en cet employ, lors que les guerres civiles l'obligerent de quitter sa Patrie, (dont il avoit si bien merité dans l'administration de la chose publique) pour aller demeurer à Cologne, où son grand amour pour la vie tranquile l'avoit fait retirer, & y mener sa famille.

Ce fut là que nâquit nostre Pierre Paul Rubens en 1577, & qu'il apprit les élemens de la Grammaire & des belles Lettres; ce qu'il fit avec tant d'inclination & de facilité, qu'en fort peu de temps il passa ses compagnons. Il s'avançoit ainsi, & faisoit des choses au dessus de son âge, quand la mort de son pere arriva en

1587, ce qui obligea sa mere de retourner à Anvers, où Rubens acheva avec éloge (quoy que dans un âge assez tendre) le cours de ses Estudes.

A peine eut-il quitté le College, que sa mere le donna à la Doüairiere Comtesse de Lalain, pour estre un de ses Pages: mais n'ayant pû s'accommoder de la vie qu'on meine d'ordinaire chez les Grands, il n'y demeura que tres-peu; & ne pouvant plus resister au mouvement pressant de son genie, qui le portoit à l'amour de la Peinture, il obtint de sa mere, apres avoir perdu par les guerres la plus grande partie de leurs biens, qu'il iroit apprendre à dessiner chez vn Peintre d'Anvers, appellé Adam Van-Noort. Il y passa quelques années à jetter les premiers fondemens de son Art, & il le fit avec tant de succéz, qu'il fut aisé de connoistre

que l'intention de la nature en le formant, avoit esté d'en faire un grand Peintre.

Il passa ensuite quatre ans sous la discipline d'Otho Venius, Peintre de l'Archiduc Albert, & l'Appelles pour lors de la nation Flamande. La mesme inclination qu'ils avoient tous deux pour les lettres, les ayant liez d'amitié, ce Maistre n'oublia rien de ce qu'il sçavoit pour en faire part à son Disciple, il luy découvrit librement tous les secrets de son Art, & luy apprit sur tout à disposer les Figures, & à distribuer les lumieres avantageusement. Enfin l'ayant fort avancé en peu de temps, & la reputation de cét illustre Disciple estant venuë à tel point, qu'on doutoit lequel estoit le plus habile de luy ou de son Maistre ; Rubens prit resolution de passer en Italie, pour voir les plus beaux ouvrages

des anciens & des modernes, pour méditer dessus, pour les copier, & pour conformer son pinceau à ce qu'il en trouveroit de plus beau & de plus approchant de la nature.

Il partit le neuf de May de l'année 1600, & estant arrivé à Venise il se logea par hazard avec un Gentilhomme du Duc de Mantoüe, & luy ayant fait voir quelques-uns de ses ouvrages, ce Gentilhomme les montra ensuite au Duc son Maistre, qui aimant passionnement tous les beaux Arts, & principalement celuy de la Peinture, fit mille caresses à Rubens, luy promit son amitié, & l'engagea par toutes sortes de moyens à demeurer chez luy. Rubens prit volontiers ce party, étant ravy d'une si belle occasion de voir, d'examiner & d'étudier les ouvrages de Jules Romain, de qui il avoit conceu une grande idée.

Pendant le temps que Rubens

demeura à Mantoüe, il receut tant d'honnestetez du Duc, que durant sept années qu'il fut en Italie, il fit gloire de prendre la qualité de l'un de ses Gentils-hommes; & apres avoir rendu ses assiduitez à ce Prince durant un temps considerable, il alla à Rome, où il peignit trois Tableaux dans l'Eglise de Sainte Croix-en-Jerusalem, pour l'Archiduc Albert d'Autriche, qui avoit esté autrefois Cardinal du titre de cette Eglise, & qui y avoit fait restaurer la chapelle de Sainte Heleine, où sont ces trois Tableaux, dont celuy de l'Autel qui est au milieu represente la Sainte qui tient la Croix, & les autres des deux costez, un couronnement d'épines, & un Crucifix.

Il fut envoyé peu de temps apres en Espagne par le Duc de Mantoüe, pour presenter au Roy un magnifique carosse, & sept che-

vaux d'une beauté extraordinaire. Il ne fut pas plûtoft de retour de ce voyage, qu'il en fit un autre à Venife, dans la penfée d'examiner à fond, & de confiderer à loifir les belles chofes qu'il n'avoit fait que voir en paffant, & dont le grand nombre en avoit effacé les efpeces de fa memoire; car il ne les avoit regardées qu'autant de temps qu'il en faut pour en concevoir de l'eftime, & un defir ardent de les revoir quelque jour & de fatisfaire pleinement l'avidité qu'il avoit d'apprendre. Et en effet, il tira des Ouvrages du Titien, de Paul Veronéfe & du Tintoret, tout le profit qu'on en peut tirer, dont il embellit fa maniere.

Aprés s'eftre ainfi fortifié à Venife, en refléchiffant fur les Ouvrages des bons Maiftres, autant qu'en les copiant, il retourna à Rome, où il fut choifi pour faire

les principaux Tableaux de l'Eglife neuve des Peres de l'Oratoire, qui venoit d'eftre achevée; l'un eft au grand Autel, & les deux autres aux coftez. Il a peint dans celuy du milieu la Vierge qui tient l'Enfant Jefus, & des Anges tout autour en differentes actions d'adorer. Les Tableaux qui font aux coftez reprefentent plufieurs Saints de bout, & entr'autres faint Gregoire Pape, & faint Maurice en habit de foldat : ces Figures font d'une grande nobleffe, & peintes dans le gouft de Paul Veronéfe : Les efquiffes de ces trois Tableaux font aujourd'huy dans l'Abbaye de Saint Michel d'Anvers, où Rubens les porta lors qu'il s'en retourna en Flandre.

De toutes les villes d'Italie où Rubens a fait du fejour, Gennes a efté celle où il s'eft arrefté davantage, foit qu'il en trouvaft le climat plus doux, foit qu'il en re-

ceust plus d'honnestetez qu'ailleurs, ou qu'enfin il y rencontrast des occasions avantageuses de faire valoir ce qu'il avoit appris, & d'exercer les talens qu'il avoit receus pour la Peinture : car on y voit beaucoup de ses Ouvrages, & ils y sont estimez autant qu'en lieu du monde ; la pluspart des gens de qualité voulurent avoir un morceau de sa main, & l'Eglise du Jesus conserve cherement deux de ses Tableaux, dont l'un est une Circoncision, & l'autre un saint Ignace qui guerit des malades.

Il y avoit sept ans que Rubens estoit en Italie, lors que la nouvelle d'une perilleuse maladie, dont sa mere estoit atteinte, le fit retourner en Flandre : mais quoy qu'il eust pris la poste pour s'y rendre plûtost, il trouva sa mere morte.

Estant donc arrivé en son païs l'an 1609. & le bruit de son sçavoir

& de son merite s'y estant répandu, l'Archiduc Albert & l'Infante Isabelle sa femme voulurent avoir leurs Portraits de sa main; & de crainte qu'ils avoient qu'il ne s'en retournast en Italie, ils luy firent des presens considerables, & l'engagerent par une pension & par toutes sortes de manieres honnestes à demeurer auprés de leurs personnes. Se voyant ainsi arresté par des liens si puissans, il crut qu'il estoit à propos de s'engager dans ceux du mariage : Il épousa la fille de Jean de Brantes, Conseiller du Senat d'Anvers, & de Claire de Moï, dont la sœur avoit épousé Philippes Rubens son frere aîné, Secretaire du Senat & de la ville d'Anvers.

Les Princes qui composoient pour lors la Cour de Bruxelles, firent tout ce qu'ils purent pour obliger Rubens à y demeurer, à cause du plaisir qu'ils trouvoient

dans sa conversation; & quoy qu'il eust beaucoup de peine à leur resister, il fit tant neantmoins qu'il obtint d'eux de s'establir à Anvers, & d'y faire sa demeure ordinaire, de peur que les affaires de Cour qui engagent insensiblement d'une chose à une autre, ne l'empeschassent de vaquer à ses études de Peinture, & de s'acquerir dans cét Art toute la perfection dont il se sentoit capable.

Il acheta donc une grande maison dans la ville d'Anvers, il la rebastit à la Romaine, & en embellit les dedans, qu'il rendit commodes pour un grand Peintre & pour un grand Amateur des belles choses. Cette maison estoit accompagnée d'un jardin spatieux, où il fit planter pour sa curiosité des arbres de toutes les especes qu'il put recouvrer. Entre sa court & son jardin, il a fait bastir une sale de forme ronde
comme

comme le Temple du Panteon qui est à Rome, & dont le jour n'entre que par le haut & par une seule ouverture qui est le centre du Dôme. Cette sale estoit pleine de Bustes, de Statuës Antiques, de Tableaux precieux qu'il avoit apportés d'Italie, & d'autres choses fort rares & fort curieuses. Tout y estoit par ordre & en simetrie ; & c'est pour cela que tout ce qui meritoit d'y estre, n'y pouvant trouver place, servoit à orner d'autres chambres dans les appartemens de sa maison.

Il avoit un si grand amour pour tout ce qui avoit le caractere de l'antiquité, qu'il envoya acheter par toute l'Italie une quantité prodigieuse de Statuës, de Medailles & de pierres precieuses gravées. Et c'estoit à considerer ces belles choses, qu'il passoit le temps qu'il avoit de repos.

Le Prince Albert avoit pour

Rubens une tendresse toute particuliere, & voulut tenir sur les fonds de Baptême son fils aisné qu'il nomma de son nom.

Aprés la mort de ce Prince, il ne trouva pas moins d'accés dans l'estime & dans les bonnes graces de la Princesse sa veuve, & de tous les plus grands de la Cour, principalement du Marquis Spinola qui se faisoit un plaisir de parler souvent de Rubens, & qui avoit accoustumé de dire qu'il voyoit reluire tant de beaux talens dans l'ame de ce grand-homme, qu'il croyoit qu'un des moins considerables estoit celuy de la Peinture.

C'estoit environ ce temps-là que la Reyne Marie de Medicis faisoit bastir son Palais de Luxembourg, & que pour le rendre parfait de tout point, elle en voulut orner les deux Galeries des Ouvrages de Rubens, & luy faire peindre dans

l'une sa vie, & dans l'autre les actions d'Henry IV. mais elle n'accomplit que la moitié de son dessein, car son exil arriva dans le temps que Rubens travailloit à éterniser les grandes actions du Roy son mary, ayant commencé par l'histoire de la vie de cette grande Reyne, & ayant laissé cét ouvrage dans sa perfection, comme un monument éternel de sa science.

Pendant le séjour que Rubens fit à Paris où il estoit venu pour mettre ses tableaux en place, & leur donner la derniere main (ce qui arriva en 1625.) il trouva par hasard en cette ville le Duc de Bouquingan qui estoit en grande consideration auprés du Roy d'Angleterre, & des Princes de la Cour de France. Ce Duc estoit informé du merite de Rubens; & comme il avoit à l'entretenir de choses d'importance, il le pria de faire

son portrait. Ce Peintre s'en acquita parfaitement, & paſſa l'attente du Duc de toutes les manieres. Aprés s'eſtre entretenus quelque temps, & qu'ils eurent lié enſemble une eſtroite amitié, le Duc luy fit confidence du chagrin que luy donnoient la meſintelligence & les guerres qui eſtoient entre les Couronnes d'Eſpagne & d'Angleterre, & du deſſein qu'il avoit de les aſſoupir.

Rubens eſtant de retour à Bruxelles, en communiqua à l'Infante qui luy ordonna d'entretenir cette amitié avec le Duc le plus ſoigneuſement qu'il pourroit ; ce qui luy reüſſit parfaitement, de ſorte meſme que le Duc de Bouquingan, dans la penſée que Rubens alloit entrer dans les emplois, & que les grandes affaires diminuëroient quelque choſe de ce grand amour qu'il avoit pour la Peinture, envoya peu de temps

aprés un de ses Domestiques à Anvers, luy offrir cent mille florins de ses Antiques, & de la pluspart de ses tableaux, avec ordre de luy insinuër tout ce qui pourroit le resoudre à s'en defaire. Rubens s'aperceut aisément de la passion que le Duc avoit pour les belles choses, & se laissa vaincre au desir qu'il avoit de la satisfaire, à la charge neantmoins que pour se consoler de n'avoir plus son cabinet, où il avoit mis toutes ses affections, & qui luy avoit cousté tant de soin il feroit mouler les figures de marbre dont il se privoit, & qu'il rempliroit ainsi les mesmes places qu'occupoient les Originaux. Quant aux endroits où estoient les tableaux qu'il avoit vendus, il les orna de ses Ouvrages.

Cependant on meditoit la paix dans les Cours d'Espagne & d'Angleterre en 1628. dans le même temps que le Marquis Spino-

la qui avoit une parfaite connoissance du merite de Rubens, crut qu'il n'y avoit personne plus propre à la negocier. Il en parla à l'Infante qui approuva fort cette pensée, & qui envoya Rubens au Roy d'Espagne avec commission expresse d'y proposer des moyens de paix, & de recevoir ses instructions. Le Roy fut si content de luy, & le jugea tellement digne de l'employ pour lequel on le luy avoit envoyé, qu'afin de donner plus d'éclat à son merite, il le fit son Chevalier, & luy donna la charge de Secretaire de son Conseil privé, dont il luy fit expedier des Lettres pour luy & pour son fils Albert en survivance.

Pendant le temps qu'il demeura en Espagne, le Roy luy fit faire les copies de quelques-uns des plus beaux tableaux du Titien qui sont à Madrid, & entr'autres de l'enlevement d'Europe, & du Bain

de Diane, dans la pensée de faire un present des Originaux au Prince de Galles qui en avoit témoigné une grande envie. Ce Prince estoit à la Cour d'Espagne pour le mariage de l'Infante : mais comme cette affaire ne se conclud pas, les copies demeurerent à Madrid avec les Originaux.

L'année suivante Rubens retourna à Bruxelles rendre compte à l'Infante de ce qu'il avoit fait, & luy communiquer les propositions dont il estoit chargé de la part du Roy son neveu. Il passa ensuite en Angleterre avec les commissions du Roy Catholique & de l'Infante pour negocier cette grande affaire; où le Roy qui aymoit extremement la Peinture, le receut à Londres avec des honneurs particuliers, & luy fit mille caresses. On nomma le Chancelier Cottington pour recevoir ses propositions, & pour les examiner.

Aprés avoir conclu la paix au desir des peuples, & à la satisfaction des deux Roys, il prit congé de celuy d'Angleterre qui pour luy donner des marques de sa reconnoissance avant qu'il partist, le fit son Chevalier comme le Roy Catholique avoit fait en Espagne. Il ajoûta à ses armes un Canton chargé d'un lion, & tira en plein Parlement l'espée qu'il avoit à son costé pour la donner à Rubens, auquel il fit encore present d'un riche diamant qu'il osta de son doigt, & d'un cordon aussi de diamans de la valeur de dix mille escus.

 Rubens comblé de tous ces honneurs, s'en estant retourné en Espagne pour rendre compte de sa negociation, fut receu dans cette Cour avec tous les témoignages possibles d'estime, de confiance & d'amitié. Le Roy le fit un des Gentils-hommes de sa Chambre,

& l'honnora de la Clef d'or: & aprés avoir fait les portraits de la famille Royale, leurs Majeſtez joignirent aux honneurs qu'elles luy avoient faits, des biens conſiderables.

Rubens ayant glorieuſement achevé ce grand ouvrage de la Paix, & eſtant de retour à Anvers chargé d'honneurs & de biens, ſe maria en ſecondes nopces en 1630. aprés quatre années de viduité, & épouſa Heleine Forment âgée ſeulement de ſeize ans, & dont la beauté eſtoit extraordinaire. Il eut de cette femme cinq enfans, dont l'aiſné eſt aujourd'huy Conſeiller au Parlement de Brabant.

Je ne m'arreſteray point à vous faire le détail de ſes Ouvrages, le nombre en eſt preſqu'infiny, & demanderoit une autre memoire que celle que l'on doit attendre d'un homme de mon âge. Je vous

diray seulement qu'outre les divers tableaux qu'il a faits de tous costez, & pour toutes les Cours de l'Europe, pour l'Empereur, pour les Roys d'Espagne, d'Angleterre & de Pologne, pour les Ducs de Baviere & de Neubourg, & pour plusieurs autres Princes, il a remply presque toutes les Eglises de Flandre de ses Peintures; principalement celle de Nostre-Dame d'Anvers, les Eglises des Premonstrez, des Cordeliers, des Jacobins, des Augustins, & entr'autres celle des Jesuites dont il a peint mesme les platfonds. La Salle où le Roy d'Angleterre donne audience aux Ambassadeurs est ornée de neuf grands tableaux de sa main : Ils representent les belles actions du Roy Jacques, & comme il entra en Angleterre aprés s'estre assûré du Royaume d'Escosse ; & en Espagne dans le Palais de la tour della Parada à

trois lieuës de Madrid, l'on void quantité de tableaux tirez des Metamorphoses d'Ovide, dont le Roy avoit fait prendre les mesures à Rubens dans le temps qu'il estoit à la Cour, pour y travailler à sa commodité, & lors qu'il seroit arrivé dans sa maison. Et comme ces tableaux sont disposez de maniere qu'il y a beaucoup de vuide entre deux, Sneïdre a peint dans ces espaces des jeux d'animaux.

Si c'est vivre tranquillement que de s'employer aux choses pour lesquelles la nature a donné des talens particuliers comme des asseurances d'un bon succés dans nos entreprises, l'on peut dire que Rubens menoit la vie du monde la plus heureuse; il estoit né avec tous les avantages qui font un grand Peintre & un grand Politique; & s'il quittoit ses emplois de Peinture où il travailloit à Anvers avec un amour & une facilité

incroyables, c'estoit pour aller à la Cour de Bruxelles, où l'Infante l'appelloit souvent pour les affaires d'Estat, qu'il tournoit autant qu'il luy estoit possible au soulagement des peuples & au restablissement des beaux Arts. Et comme la guerre que les Espagnols avoient pour lors contre les Holandois, estoit un grand obstacle à ces deux choses, il exposa plusieurs fois à l'Infante les raisons qui la devoient induire à faire la paix : ce que la Princesse souhaittant avec passion, elle chargea Rubens d'en conduire sous-main la negociation, laquelle se feroit consommée facilement par les soins de cet excellent homme, si les envieux de sa gloire n'en eussent détourné les moyens.

Il traita plusieurs autres affaires d'importance au nom de cette Princesse, principalement à Bruxelles avec la Reyne Marie de Medi-

cis, & Gaston de France Duc d'Orleans, avec Uladislas Prince de Pologne, avec le Duc de Neubourg, & d'autres Princes de l'Europe, desquels son eloquence & ses autres belles qualitez luy avoient gagné l'affection.

Le talent qu'il avoit pour le maniement des affaires les luy rendoit faciles, & en faisoit plustost un repos pour luy, qu'une serieuse & penible occupation. Et comme il ne quittoit la Peinture que pour les affaires, aussi ne quittoit-il les affaires que pour la Peinture, qui estoit le plus puissant charme de son cœur.

Mais helas ! que les choses de cette vie sont inconstantes & passageres, & que leur possession est incertaine ! Rubens qui estoit élevé iusqu'au comble de la gloire n'a pû éviter les traits de la mort, qui n'ayant pû luy ravir que ce qui estoit de mortel, luy a laissé une

renommée qui durera autant que la Vertu & les beaux Arts trouveront d'amateurs.

Il mourut en 1640. âgé de 64 ans, & fut enterré à l'Eglise saint Jacques d'Anvers, dans laquelle sa veuve & ses enfans ont fait bastir en sa memoire une Chapelle où ils ont fait mettre cette Epitaphe.

D.   O.   M.

Petrus Paulus Rubenius Eques,
Joannis hujus urbis Senatoris
filius, Steini Toparcha
H. S. E.

*Qui inter cæteras, quibus ad miraculum,*
*Excelluit doctrina Historia prisca*
*Omniumque honarū Artiū & Elegantiarum dotes,*
*Non sui tantum sæculi,*
*Sed & omnis ævi,*
*Appelles dici meruit;*
*Atque ad Regum Principumque virorum amicitias*
*Gradum sibi fecit.*
*A Philippo IV. Hispaniarum Indiarumque Rege*
*Inter sanctioris Consilii scribas adscitus;*
*Et ad Carolum Magnæ Britanniæ Regem,*
*Anno CIƆ. IƆC. XXIX. delegatus*
*Pacis inter eosdem Principes mox initæ*
*Fundamenta fœliciter posuit.*

**Obiit anno sal. CIƆ. IƆC. XL. Ætatis LXIV.**

*Domina Helena Formentia vidua ac Liberi,*
*Sacellum hoc Aramque ac Tabulam Deiparæ*
*cultui consecratam; Memoriæ Rubenianæ*
*L. M. poni dedicarique curarunt.*

R.   I.   P.

Je ne vous parleray point icy de Philippe Rubens son frere aisné, l'un des plus beaux esprits de son siecle. Ses ouvrages en toute sorte de litterature en disent assez pour luy, aussi bien que les témoignages autantiques de tout ce qu'il y avoit d'hommes illustres dans son temps, & sur tout celuy de Juste Lipse. Les lettres tendres qu'il escrit à son frere, & tout ce que l'on voit imprimé en vers & en prose pour consoler nostre Rubens de la mort de son aisné, font voir qu'il y avoit entr'eux une amitié peu commune.

Pour ce qui est d'Albert son fils, à qui le Roy d'Espagne avoit donné en survivance la charge de Secretaire du Conseil Privé, l'on peut dire que sa vertu & sa science l'ont rendu digne d'un tel pere. Il mourut à la fleur de son âge, d'une langueur & d'une melancolie que la mort de son fils

unique luy avoit causée. Ce fils âgé de treize ans, qui estoit l'objet de ses esperances, & de toute sa tendresse, fut mordu à la main par un petit chien qu'il caressoit, & comme la blessure estoit legere on n'y fit aucune reflexion. Cét enfant passa quarante jours dans la plus grande santé du monde ; mais au bout de ce temps il fut surpris de la rage, dont l'accés fut si violent qu'il l'emporta en une nuit aux yeux de ses parens. Monsieur Heinsius a fait en vers la description de ces deux morts funestes, qui se voit imprimée au commencement d'un traité des Vestemens antiques que ce pere infortuné avoit composé peu de temps avant sa mort; ces vers meritent asseurément d'estre leus. Voicy son Epitaphe qui est dans la mesme Chapelle que celle de son pere. Vous y verrez que sa femme s'estant laissée

accabler à la mesme douleur, ne le survesquit que d'un mois.

---

D. O. M. S.

Albertus Rubenius Pet. Paul. fil, Regi Catholico in sanctiori Consilio à Secretis, hic situs est.

*Qui politioris omnis litteraturæ*
*Historiæ Græcæ & Latinæ, Reique*
*Antiquariæ cognitione nemini cedens,*
*Honoris medio in cursu decessit*

*Anno sal.* M. DC. LVII. KAL. Octobris,
*Ætatis* XLIII.

*D. Clara del monte*
*Mariti carissimi desiderio ægra*
*Vixque elapso mense ipsum sequuta,*
*Sacro perpetuo in hoc sacello*
*Pie fundato obiit* ÆTAT. XXXIX.

R. I. P.

Quant à la veuve de noſtre Rubens, elle vit encore aujourd'huy, & a épouſé en ſecondes nopces Jean Baptiſte de Brouch Baron de Brigeich Chevalier de l'Ordre de ſaint Jacques, Conſeiller d'Eſtat en Eſpagne & en Flandre, & Plenipotentiaire du Roy Catholique à la Paix d'Aix-la-Chapelle.

Voila en gros quelle a eſté la vie de Rubens. Il faut vous dire preſentement quelque choſe de plus particulier touchant ſa perſonne, ſes mœurs & ſes Ouvrages.

Les vertus qu'il s'eſtoit acquiſes, & toutes les belles qualitez dont la nature l'avoit avantagé, le rendoient aimable à tout le monde. Il avoit la taille grande, le port majeſtüeux, le tour du viſage regulierement formé, les joües vermeilles, les cheveux châtains, les yeux brillans, mais d'un feu temperé, l'air riant, doux &

honneste. Son abord estoit engageant, son humeur commode, sa conversation aisée, son esprit vif & penetrant, sa maniere de parler posée, & le ton de sa voix fort agreable; & tout cela le rendoit naturellement éloquent & persüasif. En peignant il parloit sans peine, & sans quitter son ouvrage : il entretenoit facilement ceux qui le venoient voir. La Reyne Marie de Medicis prenoit un si grand plaisir en sa conversation, que pendant tout le temps qu'il travailla aux deux Tableaux qu'il a faits à Paris, de ceux qui sont dans la gallerie de Luxembourg, sa Majesté estoit tousiours derriere luy, autant charmée de l'entendre discourir que de le voir peindre. Il ne lioit point d'amitiez qu'avec des gens de merite, & ne s'engageoit dans la conversation qu'avec des personnes doctes & relevées qui le venoient

voir souvent pour discourir ou de Science ou de Polique.

Il entretenoit de grandes correspondances avec plusieurs Seigneurs, principalement de la Cour d'Espagne; avec le Duc d'Olivarez Favori & premier Ministre du Roy Catholique; avec le Marquis de Leganez, le Marquis Spinola, & plusieurs autres, ainsi qu'on le voit par les lettres qu'on a trouvées parmi ses papiers, desquelles la pluspart sont en chiffres, & que ses heritiers conservent encore aujourd'huy.

Quoy qu'il semblast y avoir beaucoup de dissipation dans sa vie, celle qu'il menoit estoit neantmoins fort reglée : Il se levoit tous les jours à quatre heures du matin, & se faisoit une loy de commencer sa journée par entendre la Messe, à moins qu'il n'en fût empêché par la goutte dont il estoit fort incommodé; apres quoy il se met-

toit à l'ouvrage, ayant toufiours auprés de luy un Lecteur qui eſtoit à ſes gages, & qui liſoit à haute voix quelque bon livre; mais ordinairement Plutarque, Tite-Live, ou Seneque.

Comme il ſe plaiſoit extremement à l'ouvrage, il vivoit d'une maniere à pouvoir travailler facilement & ſans incommoder ſa ſanté; & c'eſt pour cela qu'il mangeoit fort peu à diſner, de peur que la vapeur des viandes ne l'empeſchaſt de s'appliquer, & que venant à s'appliquer, il n'empeſchaſt la digeſtion des viandes. Il travailloit ainſi iuſqu'à cinq heures du ſoir, qu'il montoit à cheval pour aller prendre l'air hors de la ville ou ſur les remparts, ou il faiſoit quelqu'autre choſe pour ſe delaſſer l'eſprit.

A ſon retour de la promenade, il trouvoit ordinairement en ſa maiſon quelques-uns de ſes amis

qui venoient souper avec luy, & qui contribüoient au plaisir de la table. Il avoit neantmoins une grande aversion pour les excés du vin & de la bonne chere, aussi bien que du jeu. Son plus grand plaisir estoit de monter quelque beau cheval d'Espagne, de lire quelque livre, ou de voir & de considerer ses medailles, ses agates, ses cornalines & autres pierres gravées, dont il avoit un tres-beau recüeil, qui est aujourd'huy dans le cabinet du Roy d'Espagne. Comme il peignoit tout d'aprés nature, & qu'il avoit souvent occasion de peindre des chevaux, il en avoit dans son écurie des plus beaux & des plus propres à peindre.

Quoy qu'il fust fort attaché à son Art, il ménageoit neantmoins son temps de maniere, qu'il en donnoit tousiours quelque partie à l'estude des belles lettres, c'est à

dire de l'Histoire & des Poëtes Latins qu'il posledoit parfaitement, & dont la Langue luy estoit fort familiere aussi bien que l'Italienne, comme on en peut juger par les observations manuscrites qu'il a faites sur la Peinture, où il a rapporté quelques endroits de Virgile & d'autres Poëtes qui faisoient à son sujet. De sorte qu'il ne faut pas s'estonner s'il avoit tant d'abondance dans ses pensées, tant de richesses dans ses inventions, tant d'erudition & de netteté dans ses tableaux allegoriques, & s'il developoit si bien ses sujets n'y faisant entrer que les choses qui y estoient propres & particulieres; d'où vient qu'ayant une parfaite connoissance de l'action qu'il vouloit representer, il y entroit plus avant & l'animoit davantage; mais tousiours dans le caractere de la nature.

Il visitoit rarement ses amis; mais

mais il recevoit si bien ceux qui le venoient voir, qu'outre tous les Curieux & les personnes de lettres, il ne passoit point d'étranger par la ville d'Anvers de quelque qualité qu'il fust qui n'allast chez luy, autant pour sa personne que pour voir son cabinet qui estoit un des plus beaux de l'Europe. Le Prince Sigismond de Pologne entr'autres, & l'Infante Isabelle, luy firent cet honneur en revenant du siege de Breda.

S'il faisoit peu de visites, il avoit ses raisons pour cela; mais il n'en avoit jamais pour se dispenser d'aller voir les Ouvrages des Peintres qui l'en avoient prié, ausquels il disoit son sentiment avec une bonté de pere, prenant quelquefois la peine de retoucher leurs tableaux.

Il ne blasmoit jamais aucun Ouvrage, & trouvoit du beau dans toutes les manieres. Quoy qu'il

eût dessiné & copié beaucoup de choses en Italie & ailleurs, & qu'il eût un grand nombre de belles Estampes & de Medailles Antiques, il ne laissoit pas d'entretenir de jeunes-hommes à Rome & dans la Lombardie, qui luy dessinoient tout ce qu'il y avoit de plus beau, dont il se servoit ensuite selon l'occasion pour exciter sa veine & pour échauffer son genie.

Ayant fait dessein sur ses dernieres années de chercher dans la vie une tranquillité plus grande encore que celle dont il joüissoit, il acheta la terre de Steen, située entre Bruxelles & Malines, où il se retiroit quelquefois en solitude, & où il se plaisoit à peindre des païsages d'après le Naturel, l'assiette de ce païs estant agreable & meslée de prairies & de montagnes.

Ce n'est point assez d'avoir une simple pratique pour étudier de

la maniere qu'il a fait en Italie, il faut encore estre sçavant & capable d'une profonde speculation, ayant accompagné quantité de deffins qu'il a faits à la plume de raisonnemens & de citations d'Auteurs. J'en ay veu un livre de sa main fait de cette maniere, où les demonstrations & les discours étoient ensemble. Il y avoit des observations sur l'Optique, sur les lumieres & les ombres, sur les proportions, sur l'Anatomie & sur l'Architecture, avec une recherche tres-curieuse des principales passions de l'ame, & des actions tirées de quelques descriptions qu'en ont fait les Poëtes, avec des demonstrations à la plume d'aprés les meilleurs Maistres, & principalement d'aprés Raphaël, pour faire valoir la Peinture des uns par la Poësie des autres ( soit que ces habiles Peintres eussent travaillé par principe, ou seulement par la

bonté de leur genie. ) Il y a des batailles, des tempeſtes, des jeux, des amours, des ſupplices, des morts differentes, & d'autres ſemblables paſſions & évenemens, dont il s'en voyoit auſſi quelques-uns qu'il avoit deſſinez d'aprés l'Antique.

Il avoit une ſi grande habitude dans toutes les parties de ſon Art, qu'il avoit auſſi-toſt peint que deſſiné; d'où vient que l'on voit preſqu'autant de petits Tableaux de ſa main qu'il en a faits de grands, dont ils ſont les premieres penſées & les Eſquiſſes: Et de ſes Eſquiſſes il y en a de fort legers & d'autres aſſez finis, ſelon qu'il poſſedoit plus ou moins ce qu'il avoit à faire, ou qu'il eſtoit en humeur de travailler. Il y en a meſme qui luy ſervoient comme d'Original, & où il avoit étudié d'aprés Nature les objets qu'il devoit repreſenter dans le grand

Ouvrage, où il changeoit seulement selon qu'il le trouvoit à propos. Apres cela ne soyez pas estonné du nombre presque infini de ses Tableaux, & si je vous dis que nonobstant les grandes affaires ausquelles il estoit obligé de vaquer, jamais Peintre n'a produit tant d'Ouvrages. Nous en voyons la plus grande partie en Estampes, dont les meilleures ont esté gravées sous sa conduite par Paul du Pont, Luc Wostremans, Bolsvert & Pietre de Jode tous quatre excellens Ouvriers.

Il a eu plusieurs Disciples, entre lesquels les plus habiles ont esté Pierre Houtmans Peintre de Sigismond Roy de Pologne, Jean Van Hoec Peintre de l'Archiduc Leopolde, Juste d'Egmond, Erasme Quillin, Antoine Van Deik, Theodote Van Tulde, Abraham Diepembek & d'autres encore que ma memoire ne me fournit pas presentement.

Voila en peu de mots pour satisfaire vostre curiosité, ce que vous avez voulu sçavoir touchant la vie de Rubens, en attendant qu'une plume eloquente vous en apprenne davantage au premier jour.

Comme chacun s'estonnoit des choses qu'il venoit d'entendre, & que de si grands talens fussent rassemblez dans un seul homme qui avoit choisi la Peinture pour en faire son capital : Ne trouvez pas estrange, dit Philarque, que tant de rares qualitez se rencontrent en un grand Peintre ; mais soyez plustost surpris lors que vous verrez un grand Peintre qui n'aura pas d'excellentes qualitez. Toutes ces beautez qui vous surprennent ne sont point un effet du hazard, elles partent d'un genie grand & solide, dont le portrait se voit presque en autant de façons que Rubens a fait de Tableaux.

En effet, repartit Damon, ce qui

me surprend davantage & que je n'ay jamais veu dans les ouvrages d'aucun Peintre, est la diversité de maniere que l'on remarque aux Tableaux qui sont en ce cabinet; car il semble qu'apres en avoir fait un dans un goust, il ait changé de genie & pris un autre esprit, pour en faire un autre dans un autre goust.

C'est que les autres Peintres, dit Philarque, travaillent beaucoup plus de la main que de l'esprit, & que le caractere de l'esprit n'est pas si sensible ny si facile à reconnoistre que celuy de la main. Or comme Rubens n'avoit presque point de façõ particuliere de manier le pinceau, ny d'habitude d'employer tousiours les mesmes teintes & les mesmes couleurs, & qu'il entroit tout entier dans les sujets qu'il avoit à traiter, il se transformoit en autant de caracteres, & se faisoit à un nouveau sujet un nouvel

homme ; Ainsi ne vous estonnez pas de la diversité qui paroist dans les tableaux que vous voyez.

Pourquoy donc, repliqua Damon, n'en a-t-il pas usé de cette sorte dans la Gallerie de Luxembourg, où la mesme maniere se rencontre en tous les Tableaux ?

Il l'a fait à dessein, repartit Philarque, on n'a point accoustumé d'escrire une mesme histoire de deux stiles differens : Les tableaux de cette Gallerie representent la vie d'une grande Reine, & l'Heroïque y regne & s'y soustient par tout.

On reconnoist pourtant Rubens, dit Damon, pardessus tous les autres Peintres.

Il est vray, repliqua Philarque, qu'il est fort different des autres par le grand effet que font ses Ouvrages ; mais cela n'empesche pas que dans la diversité de ses Tableaux, il ne soit fort different de

luy-mesme. Ce que vous pouvez remarquer mieux que toute autre chose, ce sont les maximes de son Art qu'il a observées par tout, & qui luy ont donné une execution ferme & également heureuse.

Si vous vouliez nous en dire quelques-unes, reprit Damon, & nous en faire l'application par des exemples, ces Tableaux vous en font une belle occasion, & nous vous en serions fort obligez.

Philarque voyant que l'attention de ses amis estoit une seconde priere, ne se fit pas presser davantage. Il n'est pas possible, dit-il, que ma memoire me fournisse si promptement tous les principes de la Peinture, & dont l'entretien vous seroit mesme ennuyeux. Je tascheray seulement de vous faire observer ceux qui contribuënt davantage à la beauté des Ouvrages que vous admirez.

Il est constant que la nature & le genie sont au dessus des regles, & sont ce qui contribuë davantage à faire un habile homme; & que si tous ceux qui ont eu le plus de connoissance d'un Art, & qui mesme en ont escrit, n'ont pas fait les plus beaux Ouvrages, ce n'est pas pour avoir ignoré les regles; mais pour avoir manqué de genie. Il faut donc une ame qui ait les mouvemens prompts & faciles, qui ait du feu pour inventer, & de la fermeté dans l'execution. Et ces choses qui sont un present de la nature, ne sont pas toûjours données avec une mesure si juste, qu'elles n'ayent besoin de regles pour se contenir dans des bornes raisonnables. Le genie de Rubens estoit capable de produire luy seul & sans l'aide d'aucuns preceptes des choses extraordinaires; mais comme il estoit naturellement éclairé, & de

plus Philosophe, il a bien crû que la Peinture estant un Art, & non pas un pur effet du caprice, elle avoit des principes infaillibles dont il tireroit bien-tost la quintessence par l'ordre qu'il sçavoit donner à ses estudes. Il a cherché ces principes, il les a trouvez, & s'en est servi utilement comme on le voit dans ses Ouvrages. Ainsi bien loin de rien faire sans raison, il possedoit tellement ses regles, que sa main pour obeïr promptement à sa volonté, ne s'estoit faite aucune habitude dans le maniement du pinceau ; mais elle employoit la couleur, tantost d'une façon, & tantost d'une autre, tousiours au gré des regles, & pour satisfaire à son imagination pleine d'un merveilleux discernement. C'est l'esprit tout seul qui a travaillé à ses tableaux ; & l'on peut dire qu'à l'imitation de Dieu, il a soufflé ce mesme esprit dans

ses Ouvrages plustost qu'il ne les a peints.

Il estoit si fort persuadé que la fin du Peintre estoit d'imiter parfaitement la nature, qu'il n'a rien fait sans la consulter, & qu'il n'y a point eu de Peintre qui ait observé & qui ait sceu mieux que luy donner aux objets le veritable caractere qui les distingue.

Il ne prenoit pas tout ce qui s'offroit à son imagination, ou plustost son imagination estoit si épurée & tellement d'accord avec son jugement, qu'il n'a rien fait entrer dans ses Tableaux qui ne convienne à l'expression de son sujet, & à la passion principale qu'il vouloit inspirer.

De toutes les parties de la Peinture, celle qui a le plus contribué à l'effet & au brillant de ses Ouvrages a esté la disposition des objets : car les lumieres & les couleurs ne serviroient pas de beau-

coup si les corps n'estoient placez & disposez pour les recevoir avantageusement; & cette disposition ne se trouve pas seulement dans les objets particuliers, mais encore dans les groupes & dans le tout-ensemble de l'Ouvrage. Il paroist visiblement que l'œconomie que Rubens a gardée en cette partie, va à éviter la dissipation des yeux, & à les fixer agreablement par la liaison des corps & par l'opposition des masses.

Cette liaison se fait de deux façons; la premiere par maniere de fond, & la seconde par maniere de groupe.

Il n'est pas tousiours necessaire que les objets qui contribuënt à faire un fond soient ramassez ensemble, pourveu qu'ils s'unissent en couleur & en lumiere : Par exemple, dans le Massacre des Innocens, le ciel, les anges, les figures & les bastimens qui sont

dans le païsage, quoy que separez les uns des autres, sont tous d'une couleur legere, & ne composent qu'un mesme fond clair ; comme les quatre soldats armez, & le Vestibule du Pretoire où ils sont n'en font qu'un brun : Dans le Ravissement des Sabines, le ciel, l'architecture & les soldats que l'on voit sur le derriere, sont un fond clair pour l'amphiteatre qui en fait un autre, avec toutes les figures dont il est rempli pour d'autres objets plus avancez : Dans le Jugement de Paris les satyres, la discorde qui est dans les nuées & le Païsage, ne composent ensemble qu'un fond d'un brun doux, pour soustenir & pour faire paroistre l'esclat du tein des trois Déesses.

Pour les groupes, il faut que non seulement ils soient composez de corps ramassez ensemble, mais encore qu'ils le soient en boule, en monceau, ou comme disoit

le Titien, en grape de raisin, afin que toutes les parties esclairées du groupe se trouvant ensemble, ne fassent pour ainsi dire, qu'une lumiere, & que toutes ses ombres n'en paroissent qu'une, en sorte neantmoins que cela soit naturel, sans affectation, & comme si les choses s'estoient ainsi trouvées par hazard. Or comme la veuë ne peut se porter sur quantité d'objets à la fois, Rubens a eu pour maxime de faire voir dans ses tableaux où il y a quantité de figures, trois groupes principaux qui dominent sur tout l'Ouvrage; & comme un seul objet fatigue encore moins les yeux que trois, il a fait en sorte que les groupes des costez le cedent à celuy du milieu, qui estant de couleurs plus fortes & plus brillantes, attire l'œil au centre de la composition comme si elle n'estoit qu'un seul & unique objet. Cela se voit

merveilleusement bien dans les Innocens, le ravissement des Sabines & les Païsages.

Il me semble, interrompit Leonidas, que dans le saint George & la bataille des Amazones, les groupes des costez ne le cedent point à celuy du milieu, au contraire ils paroissent plus avancez sur le plan du Tableau.

Cela seroit bien ridicule, répondit Philarque, que les objets fussent tousiours disposez de la mesme sorte, & que la varieté qui est si agreable dans la nature ne se trouvast point dans les Tableaux. La maxime dont je viens de vous parler ne va qu'à contenter l'œil & à l'attirer au milieu de l'Ouvrage où l'on a dû mettre le principal objet. Si dans le Saint George il y a deux groupes aux deux costez du Tableau qui soient plus avancez sur le devant, le groupe qui est au milieu ne laisse

pas d'avoir assez de brillant pour attirer la veuë, & de douceur pour demeurer dans le plan où le Peintre l'a situé ; mais il faut vous expliquer cecy plus clairement, & peut-estre jugerez-vous qu'il en vaut bien la peine.

J'ay dit qu'il falloit autant qu'il estoit possible disposer les masses en sorte qu'il y en eut une qui dominast, & que tout le Tableau ne fist que comme un seul objet : Or de tous les objets qui peuvent tomber sous le sens de la veuë, il n'y en a point qui luy soit plus agreable que celuy qui est circulaire : Et ce circulaire paroist à nos yeux de deux manieres ; ou par dehors en nous presentant la partie convexe, ou par dedans en presentant la partie concave : les Tableaux que je viens de vous nommer, qui sont les Innocens, les Sabines, le Jugement de Paris, & les Païsages, sont disposez de la

premiere maniere, & ceux du Saint George & des Amazones de la seconde.

Et pourquoy de toutes les figures, repartit Leonidas, la circulaire est-elle plus amie des yeux ?

C'est qu'elle leur fait moins de peine à regarder, répondit Philarque, les autres figures ont des angles, & les angles attirent la veuë & la separent en autant de rayons visuëls : Les yeux ne souffrent donc aucune division, & font tous entiers à un simple & seul objet quand leur objet est un rond. Ainsi puisque de toutes les figures la plus parfaite & la plus agreable est la circulaire ; la disposition de quantité d'objets la plus parfaite & la plus agreable sera celle qui approchera davantage de cette figure, soit qu'on la prenne dans sa convexité, ou qu'on la regarde comme concave.

Un Peintre est-il obligé, dit

Califte, en difpofant fes objets, d'avoir toûjours en veuë l'une de ces deux figures circulaires.

Oüi fans doute, pourveu qu'il n'y paroiffe point d'affectation, que les chofes n'y foient pas trop contées, & que le fujet y foit de foy-mefme affez difpofé; car autrement ce feroit gefner terriblement le genie qui doit eftre toûjours au deffus des regles.

Mais ny le Maffacre des Innocens, continua Califte, ny le Raviffement des Sabines ne font point traitez dans cette methode, car les trois groupes du devant font tous fur une mefme ligne droite.

Cela nous fait voir l'adreffe du Peintre, repliqua Philarque, qui ne voulant point ennuyer le fpectateur par des repetitions, ne laiffe pas d'aller à fes fins par divers moyens; car fans fe fervir d'un plan circulaire dans le Tableau

des Innocens, comme il a fait dans le Jugement de Paris, il donne la rondeur à son tout-ensemble par le noir qu'il a mis au groupe du milieu, qui par la force & la vivacité de ses couleurs sort de la toile & maitrise les groupes des côtez, les contraint, pour ainsi dire de se retirer, & de former avec luy la rondeur dont je vous parle. Voila ce qui regarde la disposition des objets en general ; celle des objets particuliers comprend les Attitudes & les plis des draperies.

Comme Rubens a tousiours conservé les bien-seances de chaque chose, les Attitudes de ses figures sont plus ou moins nobles selon la qualité des personnes qu'elles representent, mais toutes naturelles. Dans les sujets serieux & qui demandent du repos, elles y sont vivantes & gracieuses comme dans le Jugement de Paris ; Et dans les actions tumul-

tueuses, elles y sont agitées sans extravagance & contrastées sans affectation. Le Tableau des Innocens, qui est une image parfaite d'un desordre affreux, & où l'on voit des transports & des actions tres-violentes, vous fera comprendre admirablement ce que je dis, aussi bien que la Chasse aux lions, la bataille des Amazones & le Ravissement des Sabines.

Pour les draperies il en a disposé les plis si adroitement, que sans rien oster de l'espece des estoffes, ils marquent les membres & la place de leurs jointures en les flattant agreablement. Il a fait ces plis grands autant qu'il a pû, & que la nature des draperies le peut souffrir; car il y a dans ses ouvrages des estoffes de toutes sortes qu'il a distinguées par les plis & par les lumieres qui leur conviennent, & cette diversité d'estoffes avec la justesse & la grandeur de

leurs plis ne font pas un des moindres ornemens de ses Tableaux. Raphaël a fait de beaux plis, mais il a peu imité la differente nature des étoffes ; Titien a imité les étoffes assez souvent, mais il a peu fait de beaux plis.

Philarque s'appercevant de quelque impatience dans la contenance de Caliste, interrompit son discours pour luy demander s'il avoit quelque chose à dire.

Pas autrement, répondit Caliste, je vous attens seulement au passage, & je voudrois bien voir comment vous accorderez le dessin de Rubens avec la justesse & le goust de l'Antique ; car pour moy je ne voy pas qu'il ait fait grand profit de ces belles statuës dont il estoit admirateur, ny que ses figures y ressemblent.

Mon Dieu, interrompit Leonidas, vous n'avez que vostre Antique dans la teste, & vous n'estes

jamais content d'un Tableau si vous n'y reconnoissez quelqu'une des statuës que vous avez veuës à Rome.

Trouvez-vous que j'aye grand tort, repartit Caliste, & peut-on mieux faire que de suivre ce qui est approuvé de tout le monde.

Cela est bon pour la Sculpture, respondit Leonidas, & non pas pour les Tableaux où tout doit estre plein de vie. Les Statuës & les Bas-reliefs ont esté faits pour immortaliser les Heros, & pour conserver la memoire de leurs belles actions, plustost que pour tromper les yeux & representer les choses de la maniere qu'elles se sont effectivement passées. N'avez-vous pas remarqué que la pluspart des figures Antiques sont dans des Attitudes de repos & comme immobiles ; & les Bas-reliefs seroient-ils supportables dans les actions qu'ils represen-

tent, si on y cherchoit la vray-semblance & les naïvetez de la nature. En un mot, ce sont des especes de Hierogliphes ausquels il faut estre accoustumé pour les entendre. Une action y suffit pour en representer plusieurs. L'unité y est prise souvent pour un grand nombre, & peu de chose en suppose beaucoup. Un Soldat qui passera un ruisseau où il aura de l'eau jusqu'à la ceinture, & qu'il auroit pû franchir d'une engembée, signifie le passage d'une riviere par une grande armée. Les combattans y sont sans vigueur, & les victorieux paroissent ne deffaire qu'à regret leurs ennemis, & ne leur porter aucun coup qu'avec leur permission. La pluspart des autres choses y sont exprimées froidement, sans conter les actions qui y sont fausses, & contre les effets ordinaires de la nature.

La maniere dont vous parlez, dit

dit Califte, fait aſſez voir que vous connoiſſez peu en quoy conſiſte la beauté de l'Antique & le fruit qu'on en peut tirer.

Je ſeray ravy de l'apprendre de vous, repartit Leonidas.

Les defauts que vous marquez, reprit Califte, ſont des licences pour repreſenter beaucoup de choſes en peu d'eſpace; ce qui a fait meſme que l'on n'a point voulu obſerver en ces ſortes d'Ouvrages ny juſteſſe de plan dans les figures, ny perſpective dans les baſtimens. Comme il eſtoit neceſſaire que leurs figures ſe viſſent de loin à cauſe de leur expoſition, ils les ont placées ſur le devant pour les rendre ſenſibles; & parce que les baſtimens qu'ils ont repreſentez eſtoient eſſentiels à l'hiſtoire, ils les ont proportionnez non pas aux figures, mais à l'eſpace qui reſte dans le marbre où par de petits baſtimens ils ont voulu ſignifier ou

L

des temples pour le culte de leurs Dieux, ou des chasteaux dans lesquels ils estoient retranchez, ou des villes toutes entieres. C'est encore pour cette mesme raison qu'ils ont fait les chevaux si petits & si peu convenables aux Cavaliers qui les montent.

Je sçay toutes ces choses comme vous-mesme, repliqua Leonidas, & j'approuveray si vous voulez ces licences sur le marbre des Sculpteurs ; mais je ne puis les souffrir sur la toile des Peintres, puisqu'ils ont des couleurs pour faire voir de loin autant de païs qu'on veut en supposer dans un tableau, & où l'on peut placer les objets comme ils ont accoûtumé de se voir dans la Nature.

Qui vous dit que le Peintre doit imiter ces choses-là, repartit Caliste.

Cependant elles se trouvent dans l'antique, reprit Leonidas.

Mais que voulez vous donc, que le Peintre en imite?

Les beaux airs de teste & leurs expressions, répondit Caliste, la correction du Dessin, les plis des draperies, & le grand goust qui accompagne toutes ces choses.

Quoy vous voulez, dit Leonidas, que le Peintre les imite de point en point, qu'il s'y attache comme à son principal objet, & qu'il neglige la Nature?

Les Ouvrages Antiques, repartit Caliste, ont esté faits d'après la Nature avec tant de soin, tant de choix, & tant de science, qu'on peut dire que non seulement c'est la Nature, mais la Nature la plus parfaite.

Quoy sans y rien changer, dit Leonidas, & sans donner plus de vie dans les parties du visage qui en demandent beaucoup. Vous ne voulez pas qu'on fasse le poil plus leger ny les étoffes plus épaisses?

Vous vous arreſtez à la bagatelle, repartit Caliſte, & c'eſt tout gaſter que de s'amuſer à ces petites choſes: vous diminuriez la force de ces parties marquées ſi fiérement, ce bel ordre de boucles dans les cheveux & dans la barbe, & à force de donner cette vie que vous pretendez eſtre neceſſaire, vous ôteriez tout l'air Antique, & les figures ne ſentiroient plus à la fin que la Nature toute ſimple; et que nous voyons tous les jours.

C'eſt comme je les demande, repartit Leonidas, & je n'eſtime pas les tableaux où elles ſont autrement. Ne voyez-vous pas que ce bel ordre de boucles que vous admirez dans les cheveux & dans la barbe, eſt un artifice des Sculpteurs qui ne ſçauroient imiter la legereté du poil; & ce qu'ils avoüeront eux-meſmes n'eſtre qu'un remede à l'impuiſſance de leur Art, vous en voulez faire un des plus

beaux ornemens de la Peinture; gardez pour vous ces sortes de tableaux, pour moy je vous declare que je n'en auray jamais qui sente la Statuë Antique.

Croyez-moy, reprit Calife, vous y reviendrez, & le Pouſſin ce grand Peintre avoit en ſa jeuneſſe les meſmes ſentimens que vous; il aimoit les Ouvrages du Titien, il en coppia quelque choſe dans ſes commencemens; mais quand il eut examiné les ſculptures Antiques, il vit bien qu'elles eſtoient la regle de la beauté, qu'il devoit s'y attacher fortement, & que ce n'eſtoit que par le gouſt qu'inſpirent ces belles choſes, qu'il faut donner le prix aux Ouvrages de Peinture : vous ſçavez le ſoin qu'il a pris de les imiter.

Je le ſçay tres-bien, répondit Leonidas, & c'eſt pour cela que je garde ſoigneuſement ſes ouvrages dans des porte-feüilles.

À vous parler franchement, continüa-t'il, le Peintre que vous me nommez auroit esté un excellent Sculpteur, & je n'admire ses ouvrages que dans cette veuë.

Que vous me faites pitié, repartit Caliste, & que vous avez le goust méchant de ne trouver dans les ouvrages du Poussin rien qui ne soit commun avec les Sculpteurs, trouverez-vous beaucoup de Peintres qui ayent fait le païsage comme luy ?

Il est vray, interrompit Leonidas, que ses compositions en sont nobles, & la touche de ses arbres fort belle.

A-t'on jamais mieux entendu les lumieres, poursuivit Caliste ?

Les lumieres, dit Leonidas, helas ! c'est precisément ce qu'il n'entendoit pas.

Comment pouvez vous dire cela, repartit Caliste, il y estoit si juste, que je vous deffie de m'en

faire voir la moindre faute dans ſes tableaux, l'on m'a meſme aſſûré qu'il en avoit eſcrit un livre.

Je vois bien, répondit Leonidas, que nous ne nous entendons pas, & que les lumieres dont vous entendez parler ſont des corps particuliers, & dont toute la ſcience conſiſte à ſçavoir où doit aller l'ombre du corps expoſé à une lumiere donnée, ( comme parlent les Mathematiciens ) à connoiſtre les parties qui ſont frappées d'une lumiere à angles égaux, ou celles qui ne la reçoivent qu'en gliſſant. Il n'y a point de livre de perſpective qui n'inſtruiſe de ces choſes-là, parce qu'elles ſont abſolument neceſſaires à ceux qui commencent : mais les lumieres dont je veux parler regardent le Tout-enſemble, & c'eſt aſſûrément dont il n'a pas eſcrit, puis qu'il ne l'a pratiqué que tres-rarement, & lors ſeulement que le hazard, ou quel-

que heureux mouvement de son genie le luy ont fait faire.

Croyez-moy, guerissez vostre goust, repartit Caliste, vous l'avez plus malade que vous ne pensez, voyez souvent l'Antique & vous y attachez un peu, si vous voulez juger de la Peinture.

Mais selon les principes que vous établissez, reprit Leonidas, il n'est pas permis à ceux qui n'ont jamais veu d'Antiques de regarder un tableau pour en dire leur sentiment, & vous condamnez au silence presque tous ceux qui n'ont point esté à Rome : pour moy qui n'ay point fait ce voyage, j'espere du moins que vous me ferez quelque grace.

Raillerie à part, dit Caliste, si vous y aviez esté, vous n'eussiez pas remply vostre cabinet de manieres Lombardes comme vous avez fait.

J'aymerois encore mieux n'y

point aller, repartit Leonidas, que d'en rapporter un goust artificiel comme font la plufpart de ceux qui en reviennent, & qui apres avoir oüi fort eftimer les frefques de ce païs-là, fans diftinction de ce qui y eft eftimable d'avec ce qui ne l'eft pas, tafchent de fe dépoüiller de leur gouft naturel pour les eftimer auffi. Ils les voyent fouvent, & à force de faire violence à leur bon fens, ils accouftument leurs yeux aux manieres grifes & féches, lefquelles leur fervent enfuite de regle pour juger de la Peinture. Ils content cette habitude comme un myftere qui leur avoit efté caché jufques alors, & croyent qu'il faut laiffer aux ames vulgaires l'admiration des tableaux qui reffemblent fi fort à la Nature. Pour moy je me fçay tres-bon gré d'eftre du nombre de ces derniers, & c'eft pour cela que je fuis trescontent des tableaux que j'ay

L v

rapportez de Lombardie.

Vous ne vous accorderez jamais sur cette matiere, interrompit Pamphile, & vos interests sont trop differens. Caliste a quelques tableaux du Poussin avec lequel il avoit fait grande amitié, il a des bronzes, il a des medailles. Leonidas qui aime les Tableaux, & qui a esté long-temps à Venise, n'y a acheté que des Paul Veroneses, des Tintorets & des Bassans: ainsi, dit-il à Philarque, vous pouvez reprendre le fil de vostre discours, & mettre ces Messieurs d'accord si vous le pouvez.

Il est bien difficile, répondit Philarque, d'unir les sentimens de deux personnes qui en ont de si contraires, & qui les portent souvent dans des extremitez.

Ce qui fait que j'aime mes Tableaux, interrompit Leonidas, c'est que j'aime la verité : faites moy connoistre que je suis dans

l'erreur, & je vous auray une obligation infinie de m'avoir defabufé.

Et moy je fuis ravi, dit Califte, que Philarque veüille bien fe donner la peine de vous confirmer ce que je vous ay dit.

Puis que vous aimez tant la verité, dit Philarque à Leonidas, que ne la cherchez-vous de bonne foy par vos propres yeux, fans la reconnoiftre par les noms des Tableaux de Lombardie. Il y a des Ouvrages de Paul Veronefe & de Tintoret, dont je ne fais qu'un cas tres-mediocre; & pour ne vous point flatter, je vous ay veu des Tableaux qui ne vallent gueres mieux que leur bordure. Toutes les manieres font bonnes quand elles reprefentent la Nature, & leur difference ne vient que du nombre infini de façons dont elle paroift à nos yeux; cela dépend du choix de la lumiere, des temps,

des personnes, & des païs où les Peintres l'ont observée. Ainsi ne vous imaginez pas que tous les beaux Tableaux viennent de Lombardie, & que tous ceux qui viennent de Lombardie meritent pour cela d'estre estimez.

Il me reste maintenant à satisfaire Caliste sur le dessin de Rubens, & je commenceray par luy dire que je ne pretends point soûtenir les defauts contre la correction de cette partie, quand il s'en trouvera dans les Ouvrages de cet excellent homme, mais seulement qu'ils meritent d'estre excusez.

Je vous avoüe que Rubens n'a pas toûjours eu le compas dans les mains. Mais si dans l'effroyable quantité d'Ouvrages qu'il a faits, l'abondance de ses pensées & la rapidité de son genie ne luy ont pas permis de réfléchir continüellement sur la correction de son dessein, il en avoit neantmoins

assez pour satisfaire ceux qui ont le plus de connoissance de cette partie. Il possedoit parfaitement l'Anatomie qui en est le fondement, il dessinoit d'une grande maniere, d'un grand goust & d'une facilité merveilleuse, des figures de toutes proportions & des animaux de toutes les especes: Si son goust de dessein ne sent pas l'Antique, il a d'autres delicatesses qui ont leur merite. On ne peut pas à la verité s'attacher à des proportions plus belles & plus elegantes que celles des Statuës Antiques; mais il faut en sçavoir oster la crudité & la sécheresse dans les parties du corps comme dans les draperies. Les anciens Sculpteurs ont eu leurs raisons pour en user comme ils ont fait; ils estoient certains que quoy qu'ils fissent, ils ne pourroient jamais persüader entierement les yeux, & faire croire que le nud de leurs Statuës sont de

veritables chairs, & leurs draperies de veritables étoffes : Ils se sont attachez avec plus de raison à frapper la veuë par la majesté des Attitudes, par la grande correction, la delicatesse & la simplicité des membres, évitant toutes les minuties qui sans le secours de la couleur ne peuvent qu'interrompre la beauté des parties; tout cela est tres-beau, & il est impossible de tirer du marbre aucune chose qui puisse flatter le goust davantage, ny donner plus d'admiration. Mais les Peintres qui ont dequoy imiter la Nature plus parfaitement, ne doivent pas se borner aux Ouvrages anciens, ny les imiter en cela ; ils ne s'en doivent servir tout au plus que comme des moyens pour faire choix de la belle Nature dont les Statuës Antiques tirent toute leur beauté. Rubens a puisé à la mesme source, il a crû ne pouvoir mieux chercher

les beautez de la Nature que dans la Nature mesme. Il la choisie autant que celle de son païs luy a pû permettre, en y ajoûtant ce que son idée luy fournissoit de grand & de noble, mais toûjours convenable à son sujet. En effet les Baccantes & les Satires qu'il a peints, par exemple, sont d'un aussi beau choix dans leur espece, que les trois filles de Cecrops dans le Tableau d'Ericton changé en lezard le sont dans le leur. Il avoit étudié avec la derniere exactitude les principes du dessein : j'ay veu les recherches profondes qu'il en avoit faites ; & ceux qui auront une veritable connoissance de cette partie, admireront pluftost son sçavoir qu'ils ne s'amuseront à critiquer les fautes qui s'y sont glissées par inadvertance.

Et certes à voir la fermeté & la resolution de ses contours, on diroit que l'habitude qu'il avoit de

desſiner, luy avoit eſté pluſtoſt donnée de la Nature en pure grace, qu'il ne l'avoit receuë de la regle & du compas: Sa facilité eſtoit ſi grande, qu'il faiſoit abſolûment ce qu'il vouloit; ainſi s'il ne s'eſt pas ſi fort arreſté au gouſt de l'Antique, ce n'eſt point par impuiſſance, c'eſt qu'il n'y trouvoit pas aſſez la verité du naturel dont il vouloit eſtre un parfait imitateur: Il eſtoit bien perſüadé, comme il eſt vray, que la diverſité de la Nature eſt une de ſes plus grandes beautez, & il ne trouvoit pas qu'en s'attachant aux Statuës & aux Bas-reliefs, il pût ſe ſatisfaire aſſez pleinement. L'eſprit de l'homme n'eſt pas infini, il a des bornes, & apres un certain nombre de figures, ou d'airs de teſtes dont le Peintre a rempli ſon idée d'aprés l'Antique, ou autrement, il ne peut en faire davantage ſans tomber dans une repetition ennüieuſe. Rubens a

évité d'autāt plus cette repetition, qu'il avoit de grands Ouvrages à faire, & qu'il sentoit que la Nature n'estoit point une carriere trop ample pour la vaste étenduë de son genie; aussi n'est-il pas possible de remarquer dans quelqu'un de ses Ouvrages, de quelque suite qu'il puisse estre, je ne diray pas deux figures semblables, mais mesme deux airs de teste, deux mains, ny quelque autre partie que ce soit.

S'estant donc proposé la Nature comme l'objet de ses études & de ses reflexions, il a observé exactement & avec un jugement admirable le veritable caractere des choses, ce qui les distingue les unes des autres, & qui les fait paroistre ce qu'elles sont à nos yeux : Et il a poussé cette connoissance si loin, qu'avec une hardie, mais sage & sçavante exageration de ce caractere, il a rendu la Peinture

plus vivante & plus naturelle, pour ainsi dire, que le Naturel mesme. C'est dans la veuë de cet heureux succés qu'il ne s'est pas mis si fort en peine de se remplir l'idée des contours Antiques, dont la pluspart estant imitez avec trop d'affectation, portent avec eux une idée de pierre qu'ils communiquent infailliblement aux Ouvrages de ceux qui s'y sont trop attachez, au lieu que les contours de Rubens donnent au nud un veritable caractere de chair, telle qu'il l'a voulu representer selon les âges, les sexes & les conditions. Car on voit cette diversité dans les sujets qui la demandent; Dans le Saint George, par exemple, elle paroist avec un merveilleux artifice; non seulement le Saint & la Pucelle sont d'une proportion digne de leur qualité, & conforme aux personnes Royales, sous la figure des-

quelles elles sont representées. Ces deux Figures sont à la verité d'une Attitude majestüeuse, d'une grace & d'une noblesse à inspirer du respect; mais toutes ces circonstances paroissent d'autant plus, que Rubens ayant dessiné la fille d'une proportion tout à fait delicate, a fait les trois femmes qui sont auprés, d'une taille moins avantageuse. Toutes les autres figures du Tableau sont dessinées d'une proportion differente, selon la diversité de leur condition & de leur âge, qu'elles font encore mieux paroistre par leur opposition: Et les Païsans qui sont sur l'antre du Dragon, ne sont pas moins beaux dans leurs mesures que les Soldats, les jeunes femmes, les vieilles & les enfans le sont dans les leurs; tout y est d'un grand faire & d'un dessein correct & resolu. Dans les Païsages de la veuë de Cadis, dont la forme luy a

inspiré d'en faire un sujet heroïque, & d'y representer l'arrivée d'Ulisse en l'Isle de Corcyre, les figures y sont nobles; & dans les veuës de Flandre, où il a traité des sujets champestres, il y a mis des figures qui dans leur proportion & leur estat de païsans sont admirables.

Vous avez beau dire, interrompit Caliste, on reconnoist toûjours du Flamand aux Tableaux de Rubens.

L'imagination, reprit Philarque, nous represente malgré que nous en ayons les idées des objets que nous voyons souvent, & ausquels nous nous attachons : Titien, Paul Veronese & Tintoret, ne se sont servis que du naturel de Venise, & ont donné dans l'air Venitien. Le Poussin n'a veu que l'Antique & a donné dans la Pierre : Raphaël qui s'est servi de l'Antique & de la Nature a fait des

merveilles à la verité ; mais il faut avoüer de bonne foy que s'il y a quelque chose qui manque à la perfection de ses Ouvrages, c'est de n'avoir pas encore assez consulté la Nature, & que la mort l'ait surpris dans le temps qu'il travailloit à se défaire du marbre, ainsi qu'il le témoigne par une lettre qu'il escrit à l'Aretin.

Si Rubens en quelques-unes de ses figures a respandu de l'air Flamand, (comme il paroist dans le Jugement de Paris & dans l'enlévement des Sabines) & qu'il n'ait pû l'éviter entierement par la necessité où il estoit de se servir du Naturel du païs, il a bien reparé cela par les expressions & par la noblesse dont il les a accompagnées, & par quantité d'autres talens que les plus fameux Peintres de l'École Romaine auroient esté fort heureux de posseder. En bonne foy trouvez-vous que ce soit

une chose si merveilleuse que d'avoir toûjours le compas à la main, ou si vous voulez que d'avoir dans la teste une proportion belle, correcte, & bien étudiée d'aprés l'Antique, pour réduire presque toutes les figures sous une mesme proportion & sous un mesme air, qu'on verroit répandu indiscretement par tout, aussi bien que les mesmes plis dans les draperies : Trouvez-vous, dis-je, que ces deffauts seront bien reparez, quand on dira que cela est dessiné dans le Goust antique.

Non, mais ne contez-vous pour rien la correction du dessin, dit Caliste.

Qu'appellez-vous correction du dessin, reprit Philarque, des contours bien proprement tirez, & un peu plus durs que le marbre mesme d'aprés quoy ils ont esté copiez ?

J'appelle un dessin correct, re-

partit Caliste, celuy qui a precisément toutes ses justes proportions.

Ce n'est pas peu, dit Philarque, quand il est affermi par une longue & belle pratique; permettez-moy neantmoins de vous dire que c'est un effet de la regle & du compas, c'est une demonstration & par consequent une chose où tout le monde peut arriver. Mais ce que j'appelle plus volontiers correction, & dont peu de Peintres ont esté capables, c'est d'imprimer aux objets la verité de la Nature, & d'y rappeller les idées de ceux que nous avons souvent devant les yeux, avec choix, convenance, & varieté : choix pour ne pas prendre indifferemment tout ce qui se rencontre ; convenance, pour l'expression des sujets qui demandent des figures tantost d'une façon, & tantost d'une autre; & varieté pour le plaisir des

yeux, & pour la parfaite imitation de la Nature qui ne montre jamais deux objets semblables.

Tout cela vous doit faire voir, qu'encore que Rubens n'ait pas toûjours dessiné dans la derniere correction, l'on peut neantmoins luy donner un rang considerable parmi les grands Dessinateurs, en considerant le dessin par rapport à la Peinture; & que s'il ne s'est pas servi par tout des plus belles proportions, ce n'a pas esté par ignorance, mais par discretion, les reservant pour les Divinitez, & pour les figures principales de ses Tableaux qu'il a dessinées, non pas d'aprés l'Antique (car elles ne sentent point le marbre) mais d'une maniere si belle & si noble, qu'il semble qu'elles ayent esté peintes d'aprés les personnes qui ont servi de modelles aux Sculpteurs de l'Antiquité. Voyez sur cela la Gallerie qu'il a peinte au Palais

Palais de Luxembourg.

Tous ces Tableaux confirment assez ce que vous venez de dire, interrompit Pamphile, & ceux qui ont esté dans d'autres sentimens, avoüent qu'ils n'y estoient entrez que sur le rapport d'autruy. J'en connois mesme beaucoup qui par prévention, ou par succession de mauvais goust, n'avoient pas daigné seulement regarder aucun Ouvrage de Rubens, & qui estant venus voir ceux-cy par compagnie, ou sur le bruit public, sont à present les premiers à parler à tout le monde de leur beauté.

A voir l'attention de Caliste, on jugeroit qu'il est du nombre de ces gens-là.

Point du tout, reprit Caliste, je n'écoutois que par complaisance.

Ha je vous prie, dit Damon, ne vous laissez rié sur le cœur, & dites-nous ce qui vous fait de la peine.

Ce sera, repartit Caliste, pour

M

une autre fois ; Que cela ne vous interrompe point : Mais d'où vient, continua-t-il en regardant Philarque, que vous avez changé de sentimens ? vous souvient-il qu'estant à Rome vous estiez si souvent avec M. Poussin, & que vous preniez tant de plaisir dans sa conversation ?

Il m'en souvient fort bien, dit Philarque, & le ressouvenir m'en est encore fort precieux. Je me procuray cette connoissance comme un des plus grands biens que je pûsse esperer en ce païs-là ; & vous avez esté plusieurs fois de nos conversations. Nous nous entretenions souvent des beautez de l'Antique, & des anciennes Coustumes Grecques & Romaines ; il est vray qu'il possedoit fort bien ces matieres, & qu'il en avoit une pratique consommée. Il s'étoit entierement accoustumé les yeux & le goust à ces belles choses,

& il en avoit le cœur tellement penetré, que conformément à l'idée qu'il s'en estoit faite, il a representé ses sujets sous la plus belle face qu'on puisse concevoir.

Hé bien, repartit Caliste, qu'avez-vous donc à desirer?

Qu'il se fust humanisé davantage, répondit Philarque, & qu'il eut gardé quelquefois plus de convenance. Il n'est pas necessaire d'estre toûjours parmi les Dieux, ny dans la Grece, on aime encore à se retrouver en païs de connoissance, l'Elevation sied bien dans les sujets grands & extraordinaires; mais il faut de la mediocrité dans les mediocres. Il y a des Tableaux de cét admirable homme dans des Cabinets de Paris, qui sont traitez d'une façon si noble, si extraordinaire, & si convenable au sujet qu'ils representent, que ceux qui ont le goust delicat ne peuvent s'empescher d'estre émûs en

les voyant : & comme je suis un de ceux qui les admire davantage, ne trouvez pas étrange que j'aye recherché la connoissance & l'amitié de leur Auteur.

Damon s'ennuyant de ce que Philarque demeuroit quelque temps sans parler ; je voy bien, luy dit-il, que vous croyez estre encore à Rome, vous venez de nous parler du dessin de Rubens, & vous n'avez rien dit de ses expressions.

Les passions de l'ame, reprit Philarque, s'expriment par les mouvemens, non seulement des parties du visage, mais encore de celles du corps : Et de toutes les passions il y en a de violentes, il y en a de douces. Les violentes sont beaucoup moins difficiles à exprimer, & Rubens y a reüssi autant bien que Peintre qui l'ait precedé. Mais pour les expressions douces, soit qu'elles paroissent com-

me un effet de la tranquillité de
de l'ame, ou qu'elles soient de ces
sortes de passions qui causant peu
de changement sur le visage, ne
laissent pas de faire voir que le
dedans est fort agité, c'est où Rubens a merveilleusement bien reüssi : il y en a une infinité d'exemples
dans ses Ouvrages. Les Tableaux
qui sont icy nous en font voir
assez, entr'autres celuy du Jugement de Paris, où quoy que le
Berger paroisse dans une action de
repos, & que son visage soit sans
agitation, l'on voit neantmoins
tres-facilement que son ame est
fort occupée du choix qu'il doit
faire : cela se remarque en plusieurs autres endroits. Dans les
Innocens l'on reconnoist la douleur des Magistrats au travers d'une fermeté politique & affectée.
Dans la descente de Croix, l'air de
la Vierge qui fait voir un abbatement de douleur, est representé

d'une façon si touchante & si particuliere, qu'il ne peut convenir à aucune mere en semblable occasion qu'à la Mere de Dieu ; aussi peut-on dire que cette expression est toute divine, & l'un des plus heureux efforts de l'imagination du Peintre. Dans le Saint George la fille du Roy qui accepte le lien du Dragon, & les femmes qui sont derriere elle, ont un air si doux, si gracieux, & si expressif tout ensemble, qu'on ne peut rien davantage.

Ce n'est pas assez que les passions de l'ame soient naturelles, il faut encore que la mesme passion soit differente dans la diversité des sujets & des figures. Les Tableaux, par exemple, du Jugement de Paris, d'Ericton, & de Diane, sont tous trois peints amoureusement, & composez d'objets tres-gracieux, avec cette difference neantmoins, que les deux

premiers inspirent de l'amour, & celuy de Diane avec ses Nymphes du respect & de la chasteté. Pour les figures, rien ne doit se ressembler moins dans un Tableau que les airs de teste, parce que l'on n'a jamais veu deux personnes qui se ressemblent parfaitement, & c'est en cela plus qu'en toute autre chose qu'on reconnoist la varieté de la Nature. Si l'on est different dans les traits du visage, à plus forte raison lors qu'il est agité par quelque passion de l'ame, puis que quand mesme deux personnes se ressembleroient dans leurs traits, la Nature aime tant la diversité, qu'ils ne se ressembleroient pas pourcela dans leurs expressions.

Il me semble, dit Damon, que c'est dans le caractere des passions de l'ame, que le Peintre fait voir celuy de son genie, & qu'on peut appeller cette partie, non seule-

ment l'ame du Dessin, mais encore de la Peinture.

Cela n'est pas mal dit generalement parlant, repartit Philarque, mais cela n'est pas vray à parler proprement & dans la rigueur : car l'ame de la Peinture est le Coloris. L'ame est la derniere perfection du vivant, & ce qui luy donne la vie: or personne ne dira jamais qu'une figure dessinée avec de simples lignes soit vivante & en sa derniere perfection, & s'il le dit, c'est que son imagination y supplée ce qui y manque du Coloris, de mesme qu'elle supplée à un simple esquisse toutes les parties de la Peinture. La derniere perfection de la Peinture est que les choses paroissent veritables ; or que deux Peintres Jules Romain, par exemple, & le Titien executent un mesme dessin avec des couleurs, celuy du Titien semblera la verité, & l'autre ne pa-

roistra auprés que de la Peinture; d'où il est évident que la derniere perfection de la Peinture dépend du Coloris. Et cela est si vray, que les expressions que vous appellez l'ame de la Peinture, ne seroient pas tant estimées dans la Chasse aux lions, & dans l'Andromede, si le sang qui est retiré de dessus le visage de ceux qui sont attaquez par ces animaux, n'y laissoit voir la peur beaucoup mieux imprimée par la couleur que par le dessin. Celle de l'Andromede, & principalement dans les extremitez, fait encore mieux voir ce qui se passe dans son ame que les traits de son visage.

Puisque nous sommes tombez sur le Coloris, il faut que je vous en dise encore quelque chose, mais en peu de mots pour ne vous point ennuyer.

Ne vous mettez point dans la teste, s'il vous plaist, que vous

M v

nous ennuyez, repartit Pamphile, vous sçavez comme j'entre dans tout ce qui regarde la Peinture, & Damon qui me persécute souvent de luy dire ce que j'en pense vous écoute encore plus avidement que moy.

Philarque donc sans autre façon reprit son discours de cette sorte.

La derniere partie de la Peinture & celle qui distingue le Peintre d'avec le Sculpteur, est le Coloris, qui n'est autre chose que l'intelligence des couleurs.

Dieu en créant les corps a fourni une ample matiere aux creatures de le loüer, & de le reconnoistre pour leur Auteur : mais en les rendant colorez & visibles, il a donné lieu aux Peintres de l'imiter dans sa toute-puissance, & de tirer comme du neant une seconde Nature qui n'avoit l'estre que dans leur idée. En effet, tout seroit confondu sur la terre, & les

corps ne seroient plus sensibles que par le toucher, si la diversité des couleurs ne les avoit distinguez les uns des autres. Le Peintre qui est un parfait imitateur de la Nature, doit donc considerer la couleur comme son objet principal; puis qu'il ne regarde cette mesme Nature que comme imitable, qu'elle ne luy est imitable que parce qu'elle est visible, & qu'elle n'est visible que parce qu'elle est colorée.

Quoy que la lumiere & l'ombre ne puissent se representer qu'avec de la couleur, neantmoins elles ont leur intelligence particuliere qui s'appelle le Clair-obscur, & qui est la baze du Coloris, comme les proportions & l'Anatomie sont la baze du Dessin.

Le Clair-obscur regarde les objets particuliers, les Groupes & le Tout-ensemble. Rubens avoit

pour maxime dans les objets particuliers exposez sous une lumiere ordinaire, d'éclairer d'autant plus les endroits relevez, qu'ils avoient de saillie, & la plufpart des figures qui font en ces Tableaux ne font le bel effet que vous voyez, que parce que le Peintre les a traitez dans ce principe.

La diſtance d'un pied, repartit Damon, qu'il y aura entre deux boules eſt ſi peu de choſe, qu'elle n'en diminuë pas le blanc, ſuppoſé qu'elles ſoient dans une campagne, & par conſequent dans le Jugement de Paris, les épaules de la Junon qui font d'une figure convexe, devroient eſtre auſſi éclairées que ſes feſſes qui n'avancent de gueres plus.

Il eſt vray, repliqua Philarque, que deux ſeules boules éloignées ſeulement l'une de l'autre d'un pied d'enfoncement, ne doi-

vent avoir aucune diminution dans le blanc, ou si peu, que cela ne doit pas estre sensible : mais si ces mesmes boules font parties d'un tout, & qu'il y ait plusieurs boules ensemble comme en un monceau, pour lors il faut les considerer toutes comme ne faisant qu'une seule boule ou partie d'une seule boule, selon qu'elles seront disposées, & les éclairer dans cette veuë si vous voulez qu'elles fassent plus d'effet. Il en est ainsi des parties du corps. En disant cela, il tira de sa poche un morceau de papier sur lequel il nous fit cette demonstration. Voicy, dit-il, pour la Junon qui dans le Tableau est veuë par derriere, & dont les fesses sont plus éclairées que les épaules, & nous fit cette premiere Figure ; La seconde pour Pallas qui est veuë de front dans le mesme tableau, & dont le ventre reçoit la plus grande lumiere ;

Et la troisiéme pour Venus qui est veuë de profil, & dont l'épaule & la hanche estant sous une mesme ligne à plomb, reçoivent une lumiere égale.

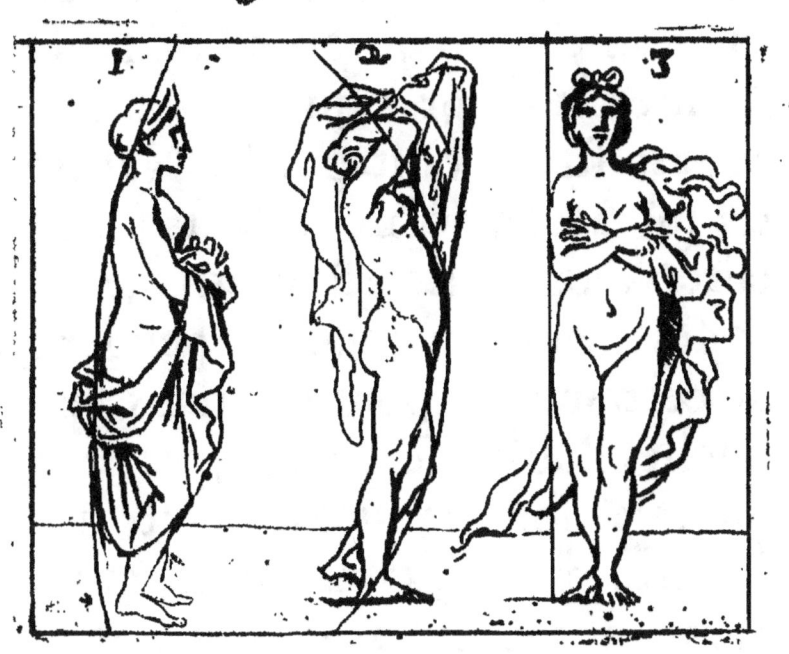

Vous voyez, continua-t'il, que les parties les plus éclairées répondent à la partie du cercle qui est le plus en saillie & la plus apparente, & qu'en y diminüant de cette lumiere vous diminüez d'autant le relief & la rondeur de ces Figures.

Mais si cela ne se voit pas dans la Nature, reprit Caliste?

L'Art est au dessus de la Nature, repartit Philarque, & bien qu'elle soit la Maistresse des Peintres, il y a beaucoup de choses qu'elle ne leur apprend pas toûjours, & en quoy elle est redevable à l'Art de les mettre en pratique pour la faire paroistre davantage. La Nature est ingratte à qui ne la sçait point faire valoir ; elle est journaliere, & ses beaux momens dépendent de certaines dispositions dans lesquelles l'objet se trouve, ou de la lumiere sous laquelle il est. Le Peintre doit sçavoir indispensablement toutes ces choses, & le secours qu'il en peut tirer : car ce n'est point assez qu'il voye la Nature comme elle se presente devant ses yeux, il la doit voir des yeux de son esprit, de toutes les façons qu'elle est visible à ceux du corps, & s'en servir de la maniere la plus avantageuse. Il y a bien des gens qui ont fait des Portraits aussi

bien deſſinez, auſſi vrais & d'auſſi bonne couleur que Vandeik; mais parce qu'ils n'y ont pas diſtribué la lumiere avec Art & avec la meſme intelligence de clair-obſcur que poſſedoit ce Peintre, ils n'ont jamais pû arriver à ce je ne ſçay quoy de precieux, de ſurprenant, & d'extraordinaire.

Je vous ay déja parlé des groupes, & comme Rubens en ramaſſoit toutes les lumieres enſemble d'un coſté, & toutes les ombres d'un autre; il ne reſte plus en vous parlant de la maniere dont il les éclairoit, qu'à vous dire qu'il les traitoit comme il auroit fait un ſeul & unique objet, & que dans cette veuë il éclairoit les parties du groupe les plus proches des yeux davantage que les autres, & qu'il les accompagnoit des ombres les plus obſcures, ſuppoſant que la partie ombrée reçeût des reflets qui luy donnoient occaſion de

mettre toûjours l'ombre la plus forte au milieu de la masse. Le Tableau de la Chasse aux lions fait parfaitement bien voir cette œconomie ; elle ne fait qu'un groupe, dont le cheval blanc & la draperie claire du Chasseur qui tombe à la renverse font les lumieres, lesquelles sont accompagnées d'ombres d'autant plus forts qu'elles sont au milieu de la masse.

Il semble en effet, dit Leonidas, qu'il ait par tout observé cette conduite de placer son plus grand brun au milieu des groupes & du Tout-ensemble.

Non seulement au milieu des Groupes, reprit Philarque, mais encore au milieu des corps particuliers pour leur donner de la rondeur, & sur le devant du Tableau pour rendre les premiers objets plus sensibles, & pour faire fuïr les autres par degrez. Vous pou-

vez remarquer ce que je vous dis dans tous les tableaux que vous voyez.

Damon jetta les yeux sur le Païsage de la veuë de Malines, dans la pensée d'y trouver plus d'occasion de contredire cette maxime; mais s'en estant approché de prés, & ayant veu qu'il n'y avoit pas un petit arbre où ce principe ne fust observé, il nous appella, & nous fit approcher mal-gré que nous en eussions pour nous faire remarquer les mesmes choses qu'il avoit trouvées. Voyez, je vous prie, s'écria-t'il, l'exactitude du Peintre, d'avoir tenu cette conduite dans les moindres objets de son tableau.

C'est plûtost, repartit Philarque, l'habitude d'un principe qu'il croyoit de la derniere consequence. Prenez la peine, continua-t'il, d'examiner les autres Tableaux de Rubens, & vous y verrez par tout

cette mesme pratique dans les objets particuliers, dans les groupes & dans le Tout-ensemble de l'ouvrage.

Je voy bien que cela fait merveille, dit Leonidas, mais je ne puis penetrer la raison pourquoy Rubens en usoit de la sorte.

C'est qu'il estoit Philosophe, repartit Philarque, & vous qui l'estes aussi vous devriez bien vous ressouvenir de la Nature du noir & de celle du blanc.

Je vous entends bien, s'écria Leonidas, & je comprends maintenant tout le mystere. C'est que les Philosophes définissent le Blanc, une couleur qui dissipe la veuë & qui la separe; & le Noir, une couleur qui ramasse la veuë & qui la fixe.

Si le Noir fixe la veuë, reprit Philarque, ne soyez donc pas étonné que Rubens s'en soit servy dans les endroits qu'il a voulu

rendre plus sensibles & plus proches des yeux : & si les objets qu'il a peints conservent une si grande rondeur.

Et pour le blanc, repartit Leonidas, qui n'est pas en parfaite amitié avec la veuë, & qui s'en éloigne, pourquoy l'employe-t'on souvent dans les objets qui sont sur le devant du Tableau?

Pour deux raisons, repartit Philarque, l'une parce qu'il rend le noir encore plus sensible par son opposition, & l'autre parce que le blanc est necessaire pour donner l'idée de quantité d'objets que l'on a souvent occasion de representer sur le devant comme seroit du linge, un cheval blanc, & semblables autres choses dont cette couleur est le corps, ou dont elle fait une grande partie. Mais quand on l'employe ainsi sur les premieres lignes du Tableau, on observe de l'accompagner de couleurs

brunes qui le retiennent, ou bien on le place entre deux corps bruns qui l'enferment comme mal-gré luy, & qui l'empefchent d'entrer dans le tableau, & de fe joindre aux objets les plus efloignez. C'eft pour cela que Rubens ayant fait fes Déeffes claires fur un fond brun, les a accompagnées de draperies beaucoup plus brunes que le fond.

Puifque le Blanc eft une couleur fuyante, reprit Leonidas, d'où vient que le Peintre n'en a pas employé davantage dans le fond du Tableau que vous me nommez, & qu'au contraire il paroift obfcur à comparaifon des Figures qui font deffus?

L'obfcurité de ce fond, répondit Philarque, eft douce, d'une couleur celefte & legere, & qui paroift claire par comparaifon aux autres couleurs qui fe font obfcures à proportion que les objets qui

en sont colorez s'avancent sur le devant du Tableau. Ce n'est pas une chose necessaire de mettre toûjours le clair extréme dans un ciel, ou dans le fond d'un Tableau: le clair n'a point d'autre place que celle de la lumiere dont il est inseparable; cette lumiere est souvent obscurcie par l'opposition des nüages, & le Peintre choisit quelquefois cet accident pour ne pas faire toûjours la mesme chose, ou pour donner plus d'avantage à son tableau, principalement quand le sujet le demande, comme fait celuy-cy où Rubens avoit à representer aux yeux des Spectateurs comme à d'autres Paris la beauté des Déesses dans tout leur éclat. Il en a usé de mesme au Tableau de la fable d'Ericton, & dans celuy de la descente de Croix, dans lequel il donne encore plus d'idée des effets surnaturels qui arriverent à la mort du Sauveur du

monde, où le Soleil contre le cours de la Nature ceſſa de nous donner ſa lumiere accoûtumée.

Mais quand la Scene du Tableau, interrompit Damon, n'eſt point une campagne, & que c'eſt une chambre ou quelque autre lieu renfermé, le Peintre a-t'il la liberté de mettre ſon clair ſur le fond du Tableau comme ſur le devant?

Non, répondit Philarque, à moins que l'on ne ſuppoſaſt quelque feneſtre dans le meſme plan des Figures éloignées, leſquelles on ſuppoſeroit éclairées de cette lumiere accidentelle.

Mais d'où vient que dans une campagne d'une grande eſtenduë, les objets dont la couleur eſt blanche la conſervent dans l'éloignement, & que ceux dont elle eſt noire n'ont pas le meſme avantage?

C'eſt que la lumiere qui pene-

tre l'air, repartit Philarque, s'accorde tres-bien avec le Blanc qui est de la mesme nature, & que le Noir qui luy est opposé est d'autant plus détruit par cet air lumineux, qu'il y a de distance entre l'œil & l'objet : Rubens n'a fait que suivre en cela le Titien & tous les Peintres Lombards.

Ne trouvez-vous pas, dit Damon, que Rubens a fait ses lumieres plus fortes qu'elles ne sont dans la Nature, aussi bien que ses reflets.

Je le trouve comme vous, reprit Philarque, & c'est en cela que les corps qu'il a peints en sont plus de reliefs & par consequent plus naturels. C'est tres-peu de chose qu'un Peintre qui imite precisément les objets comme il les voit dans la Nature, ils y sont presque toûjours imparfaits & sans ornement. Son Art ne doit pas servir à les imiter seulement, mais à les bien

bien choisir; & il est impossible de les bien choisir qu'il n'ait une idée de leur perfection.

Et s'il n'en trouve point qui réponde à son idée, reprit Damon, faut-il qu'il se contente de ceux qui seront presents à sa veuë?

Non, répondit Philarque, car il doit les corriger & les rendre conformes à la perfection qu'il a conceuë dans toutes les parties de la Peinture, en conservant neantmoins la verité & la diversité de la Nature; la verité, de peur de tomber dans le sauvage, & la diversité pour éviter la repetition. Ainsi l'on doit pour la beauté de l'Ouvrage & pour la satisfaction des yeux, augmenter, ou diminüer non seulement au dessin & à la couleur des Corps que l'on imite, mais encore à la lumiere qui les éclaire en la plaçant avantageusement de la maniere que je viens de dire, & comme l'a placée Rubens, qui

N

est sans contredit celuy de tous les Peintres qui l'a mieux entenduë.

Apres vous avoir parlé du Clair-obscur qui est le fondement du Coloris, il ne me reste plus qu'à vous dire deux mots de la couleur, laquelle se considere de trois façons ; ou dans son unité & par rapport à l'objet qu'elle represente, ou dans sa pluralité & par rapport à l'union que les couleurs doivent avoir les unes avec les autres, ou enfin dans son opposition.

Dans l'imitation des objets particuliers, le grand secret n'est point de faire en sorte qu'ils ayent leur veritable couleur, mais qu'ils paroissent l'avoir : car les couleurs artificielles ne pouvant atteindre à l'éclat de celles qui sont en la Nature, le Peintre ne peut les faire valoir que par comparaison. Dans le Jugement de Paris, par exemple, quelque soin qu'ait pris le

Peintre de rendre les couleurs du teint des Déesses éclatant par luy-mesme, il a voulu encore se servir d'un fond bleu; pour donner par cette opposition une plus vive idée & une ressemblance plus veritable de la chair; il en a usé de mesme dans le Bacchus, dans l'Ericton, dans l'Andromede, & dans plusieurs autres endroits; & l'on voit par tout dans ces Tableaux que la couleur distingue parfaitement les corps les uns des autres, selon l'idée exterieure que nous en avons conceuë : les chairs, le linge & les étoffes de differentes façons; tout ce qu'il a mis dans le ciel paroist celeste, & ce qu'il a peint sur la terre conserve le caractere de sa Nature.

Ce n'est point assez que chaque couleur paroisse veritable, il faut qu'elle n'ait rien de rude, & que toutes ensemble soient dans un accord parfait. Je vous ay dit en

vous parlant de la maniere dont il falloit disposer les objets, que la pluralité des angles partageoit la veüe, & que pour cette raison la figure circulaire estoit la plus agreable ; je vous dis la mesme chose de la diversité des couleurs : & de la mesme façon qu'une infinité d'angles qui se trouvent dans les Figures, dont le tableau est composé, doivent concourir toutes à ne faire qu'une forme principale qui comprend tout le Tableau ; ainsi toutes les couleurs, qui par leur crudité ou par leur diversité trop entiere diviseroient les rayons visüels, & se nuiroient les unes aux autres, doivent s'accorder & convenir, pour ainsi dire, en une couleur dans les masses des jours, comme dans celles des Ombres.

Cét accord se fait de deux façons ; par participation ou par sympathie : Par participation,

quand plusieurs couleurs participent d'une seule dont il entre quelque chose dans chacune, & qui domine sur toutes les autres; cela se remarque dans un ciel, dans une gloire & dans les groupes de lumieres ou d'ombres dans lesquelles les couleurs, quelques ennemies qu'elles soient, sont reconciliées, ou par celles de la lumiere dans les jours, ou par celles des ombres. Les couleurs s'accordent par sympathie, lors que naturellement elles ne se détruisent point l'une l'autre, & que leur mélange fait une composition agreable qui tient toûjours de leurs qualitez: Telles sont le blanc, la laque, le bleu, le jaune, & le verd, & de ces couleurs on en peut faire une infinité d'autres qui seront toûjours en sympathie.

Mais quand l'Art & la raison n'exigeroient pas ces accords de couleurs, la Nature nous les mon-

tre & y oblige presque toûjours ceux qui ne la copient que servilement. Car soit que vous consideriez la lumiere, ou directe sur les jours, ou refléchie dans les ombres, elle ne peut se communiquer qu'en communiquant sa couleur, qui est tantost d'une façon, tantost d'une autre ; & vous sçavez que la lumiere du soleil est bien differente à midy, de ce qu'elle est le soir ou le matin, & que la lune a de mesme une couleur particuliere aussi bien que la lüeur du feu, ou celle d'un flambeau. Je ne vous citeray point icy de tableau particulier sur ce que je viens de vous dire touchant l'union des couleurs, il n'y en a pas un dans ce cabinet qui ne soit merveilleux en cette partie.

Vous avez encore, dit Pamphile, à nous expliquer leur opposition.

L'opposition du Coloris, reprit

Philarque, se trouve ou dans le Clair-obscur, ou dans la qualité des couleurs; l'opposition dans la qualité des couleurs s'appelle Antipathie, elle est entre des couleurs qui veulent dominer l'une sur l'autre, & qui se détruisent par leur mélange, comme l'outremer & le vermillon.

Il semble, repartit Damon, que cette Antipathie se devroit aussi trouver dans le Clair-obscur: car il n'y a rien de si contraire que le blanc & le noir, qui represente, l'un la lumiere, & l'autre la privation de la lumiere.

Ils ne sont pas si contraires que vous le pensez, repliqua Philarque, ils se conservent tres-bien dans leur mélange: Le blanc & le noir ensemble font un gris, qui tient de l'une & de l'autre couleur; & ce qui semblera comme noir par opposition au blanc tout pur, paroîtra comme blanc si vous

le mettez auprés d'un grand noir.
Il faut raisonner de la mesme manière à l'égard de toutes les autres couleurs, où le plus & le moins de lumiere ne changent rien à leurs qualitez.

Mais de quelle utilité est cette opposition, dit Damon?

Celle du Clair-obscur, reprit Philarque, sert à faire détacher les objets les uns des autres, & quelquefois à les rendre plus éclatans; elle est & necessaire & agreable. Pour l'opposition des couleurs, elle ne doit estre mise en usage qu'avec grande discretion, en les liant par quelque couleur tierce qui seroit amie de l'une & de l'autre, & en l'employant dans les endroits seulement où l'on veut attirer la veuë, comme sur le Heros du Tableau, ou sur quelqu'autre que l'on veut faire remarquer, en sorte neantmoins qu'elles n'empeschent pas l'accord

du Tout-enſemble, non plus que les deſſus dans la Muſique. Paul Veroneſe a entendu parfaitement tous ces accords, & Rubens qui en a profité voyant les Ouvrages de ce Peintre, les a pratiquez avec plus de ſageſſe, ramaſſant ſes figures par groupes, les éteignant à meſure qu'elles approchent des bords, & traitant ſon Ouvrage par rapport à un ſeul objet. Et en effet le Tableau veut eſtre regardé comme une machine dont les piéces doivent eſtre l'une pour l'autre, & ne produire toutes enſemble qu'un meſme effet; que ſi vous les regardez ſeparément, vous n'y trouverez que la main de l'Ouvrier, lequel a mis tout ſon eſprit dans leur accord & dans la juſteſſe de leur aſſemblage : Qui couperoit par exemple l'endroit du Tableau de ſaint George, ou des vieilles, rendent graces au Ciel d'avoir trouvé un liberateur; &

regarderoit ces figures comme quelque chose d'achevé, se tromperoit fort, puis que le Peintre ne les a faites que par relation au tout, & non point à elle-mesme : Les ayant donc placées au coin du tableau il en a éteint les couleurs & negligé l'Ouvrage, quoy que sur le premier plan, afin que la veuë se portast au milieu où le saint & la pucelle attirent les yeux par leur couleurs, qui sont plus fortes, & plus brillantes.

Rubens a-t'il conservé cette œconomie par tout, dit Damon ?

Sans doute, répondit Philarque, mais cela est beaucoup plus sensible dans ses grands Ouvrages. Enfin cet admirable Genie sçavoit tellement l'effet de ses couleurs, & il en estoit le maistre à tel point, qu'il a fait quand il a voulu des Tableaux, tantost dans le goust du Titien, tantost dans celuy de Paul Veronese, & tantost dans l'un &

dans l'autre tout enſemble.

Que n'a-t'il toûjours travaillé dans la maniere de Titien, reprit Damon, car c'eſt celuy de tous les Peintres qui a peint les chairs le plus delicatement, & qui a fait les teintes les plus precieuſes?

Il l'a fait quand il a voulu, répondit Philarque, & vous ne ſçauriez me citer un tableau de Titien, dont les teintes ſoient plus fines & plus delicates que celles de l'Andromede. Il a fait voir par cette figure qu'il ſçavoit finir quand il vouloit, & quand il le jugeoit neceſſaire: Et par ſes autres tableaux que cette grande exactitude eſtoit inutile, puis qu'ils font tout l'effet qu'on en doit attendre. Mais outre que cette maniere de peindre les choſes ſi nettement & avec tant de patience ne convient guéres au temperament actif de Rubens, ny à ſon Genie tout de feu, c'eſt qu'il n'a

pas trouvé à propos de se servir de cette conduite dans la pluspart de ses Ouvrages, & en voicy deux raisons que l'on y découvre.

La premiere, que tous les tableaux ne sont point faits pour estre veus de prés, ny pour estre tenus à la main, & il suffit qu'ils fassent leur effet du lieu d'où on les regarde ordinairement, si ce n'est que les Connoisseurs aprés les avoir veus d'une distance raisonnable, veüillent s'en approcher ensuite pour en voir l'artifice. Car il n'y a point de tableau qui ne doive avoir son point de distance d'où il doit estre regardé : & il est certain qu'il perdra d'autant plus de sa beauté, que celuy qui le voit sortira de ce point, pour s'en approcher ou pour s'en éloigner. Cela estant, je trouve que c'est une perte de temps, pour ne pas dire un manque d'intelligence, que de faire un travail inutile & qui se

perd dans la diftance convenable. Et au contraire il y a beaucoup d'Art & de fcience en faifant tout ce qui eft neceffaire, de ne faire que ce qui eft neceffaire. Rubens a fuivi cette conduite, & il a fini les petits tableaux, & qui doivent eftre plus prés de la veuë, comme l'auroit pû faire le Titien. Le Tableau de la Sufanne & celuy de l'Andromede en font des preuves fuffifantes. Ce n'eft pas qu'il ne faille avoir égard aux occafions frequentes qu'on auroit de voir le tableau de prés, auquel cas il feroit bon de le finir davantage, & cela eft mefme neceffaire aux portraits defquels non feulement on approche de prés; mais que l'on prend fouvent à la main. Ainfi pour loüer les tableaux, qui n'eftant que peu travaillez font parfaitement leur effet dans leur diftance, ce n'eft pas à dire qu'on doive blafmer les

Peintres qui ont fini de grands tableaux, comme s'ils devoient estre veus de prés, on peut ignorer les raisons qu'ils ont euës d'en user de la sorte : Pourveu que le Peintre ait la discretion de ne point salir les couleurs à force de les méler ensemble, ou pour parler comme parlent les Peintres, de les tourmenter, & que le Tableau conserve de loin beaucoup de force & de fraischeur, on ne doit luy rien reprocher.

La seconde raison est, que pour bien finir il faut lier plusieurs teintes de couleurs differentes, en les peignant & les mélant ensemble, & que ce mélange diminuë beaucoup de la vivacité & de l'éclat des couleurs, principalement quand le tableau est un peu éloigné, en sorte que ce qui semble de prés estre frais & terminé, se ternit dans une distance raisonnable. La demonstration en est fa-

cile à faire. Prenez les couleurs les plus belles, comme un beau rouge, un beau jaune, un beau bleu, un beau verd, & les mettez féparément les unes auprés des autres, il eſt certain qu'elles conſerveront leur éclat & leur force en particulier & toutes enſemble : que ſi vous les mélez vous n'en ferez qu'une couleur de terre. C'eſt ce qui a fait que Rubens s'eſt diſpenſé autant qu'il a pû de noyer ſes couleurs, & comme on dit ordinairement, de les tourmenter, ſe contentant de les mettre en leur place & de ne les méler qu'à proportion de la diſtance du Tableau, car c'eſt d'elle de qui il attendoit en cela un fort grand ſervice. Il a peint tous les Tableaux dans cette intention, ſi ce n'eſt qu'il ait voulu imiter le gouſt du Titien comme à ſon Andromede & à ſa Suſanne, ou bien le gouſt de Paul Veroneſe comme à

son Ericton. Ainsi Rubens qui avoit fortement dans la teste le Tout-ensemble de son Tableau, songeoit plustost à faire bien aller sa machine, qu'il ne prenoit soin d'en polir les rouës.

Les maximes que vous nous avez fait voir dans les Ouvrages de Rubens, dit Leonidas, peuvent-elles se remarquer aux Tableaux des autres Peintres ?

Il n'en faut pas douter, répondit Philarque. Les Principes dont je vous ay parlé ne sont pas tant de Rubens que de la Peinture d'où Rubens les a tirez, faisant reflexion sur cet Art & sur les Ouvrages des meilleurs Peintres. Ainsi pourveu que vous trouviez de beaux Tableaux, vous y trouverez aussi de bons principes.

Je suis persuadé, dit Caliste, qu'il y a quantité de tres-beaux Tableaux, dont les Auteurs n'ont jamais pensé à toutes ces regles.

S'ils n'y ont pas pensé, reprit Philarque, ils sont redevables de la bonté de leur Ouvrage à celle de leur Genie, qui n'estant point secondé des regles de l'Art, ne sçauroit estre toûjours heureux.

Si un Peintre a du genie, repartit Caliste, & qu'il sçache dessiner, il n'a qu'à se moquer du reste. J'ay oüi dire à l'un des plus habiles Peintres qui jamais ait esté, que toutes ces intelligences de couleurs & de lumieres, n'estoient qu'une pure illusion. Que c'étoit une espece de maladie de croire qu'il y eut des rencontres où les couleurs fussent plus necessaires & plus avantageuses les unes que les autres. Que la Nature estant belle une fois, l'étoit toûjours de quelque façon qu'elle se trouvast colorée; & qu'on n'avoit point habillé exprés les personnes qui se trouvent par hazard dãs les ruës, & qui cependãt sont de relief, & fort

distinguées les unes des autres.

Je vois bien, mon cher ami, luy dit Damon, que vous n'avez pas eu grande attention à ce que l'on vient de dire.

Voudriez-vous, continüa Pamphile, que l'on deſſinaſt les figures comme on trouve le naturel, & ſans y rien corriger?

Non, répondit Califte, il faut les deſſiner dans le Gouſt des Antiques, ou comme vous avez dit, ſur les perſonnes qui en approchent davantage.

Pourquoy ne voulez-vous pas, reprit Philarque, qu'il y ait du choix dans la couleur & dans les lumieres comme dans les formes. Les unes & les autres ſont fondées en raiſons; & vous vous rendriez à la ſolidité de ces raiſons, ſi voſtre prevention ne vous avoit empeſché de les bien entendre.

Je croy, repartit Califte, que tout ce que vous avez dit eſt

beau & bon ; mais ce font des nouveautez dont je n'ay jamais oüi parler. La Peinture ne demande pas tant de façons. Nous naiſſons Peintres comme nous naiſſons Poëtes.

Il eſt vray, répondit Philarque, mais de meſme par exemple qu'il ne ſuffit pas qu'il y ait de l'invention dans un Poëme Epique, ny que la cadence des Vers ſoit harmonieuſe, & qu'on veut encore que tout y ſoit conduit avec eſprit & ſelon les regles de l'Art, pour y faire éclater le merveilleux & le vray-ſemblable : Ainſi dans un Ouvrage de Peinture ce n'eſt point aſſez qu'il y ait du feu & de l'imagination, ny que la juſteſſe du deſſin s'y rencontre, il y faut encore beaucoup de conduite au choix des objets, des couleurs & des lumieres, ſi vous deſirez qu'on trouve dans les Tableaux comme dans les Poëmes

l'imitation de la Nature accompagnée de quelque chose de surprenant & d'extraordinaire, ou plustost ce merveilleux & ce vray-semblable, qui fait toute la beauté de la Peinture & de la Poësie.

Philarque n'eut pas plustost achevé de parler, qu'on vint avertir, qu'il y avoit encore une chambre dont les Tableaux meritoient autant nostre estime que ceux que nous admirions. Nous y passasmes aussi-tost, & nous trouvasmes que ces Tableaux estoient de differens Maistres, & qu'ils avoient esté choisis entre les Ouvrages de ceux qui ont le plus de reputation. Mais comme nous estions là depuis long-temps, & que la lumiere du jour commençoit à diminuer, nous jugeâmes à propos de ne les voir que comme en passant, & de ne pas confondre ensemble les especes

de tant de belles choses. On remit donc la partie au premier jour; & apres quelques remercimens de part & d'autre, chacun se retira fort content de son apresdisnée, & fort resolu de profiter du temps que Philarque avoit fait dessein de demeurer à Paris,

FIN.

*Extrait du Privilege du Roy.*

PAr grace & Privilege du Roy, donné à Paris le huitiesme Janvier 1676. Signé par le Roy en son Conseil, Truchot : Il est permis à Nicolas Langlois Marchand Libraire à Paris, de r'imprimer ou faire r'imprimer, vendre & debiter un Livre intitulé l'*Art de Peinture de Charles Alphonse du Fresnoy, traduit en François, avec des Remarques, & un Dialogue sur le Coloris, par le sieur* de Piles : Et aussi d'imprimer ou faire imprimer *Diverses Conversations sur l'Art de Peinture, & sur le jugement qu'on doit faire des Tableaux*, qui est la suite desdits Ouvrages, aussi par ledit sieur de Piles, le tout en un ou plusieurs Volumes, en telle marge & caractere qu'il voudra, & ce durant le temps & espace de *vingt années*, avec deffences à tous Libraires, Imprimeurs, ou autres, d'imprimer lesdits Ouvrages, le tout ou en partie, à peine de six mil livres d'amende, confiscation des Exemplaires contrefaits, & de tous despens, dommages & interests, ainsi qu'il est plus au long porté par ledit Privilege.

Regiſtré ſur le Livre de la Communauté des Marchands Libraires & Imprimeurs de Paris le 20. Iuillet 1676.
  Signé THIERRY, Scyndic.

Ces deux premieres Converſations ſur la connoiſſance de la Peinture, achevées d'imprimer pour la premiere fois en vertu des preſentes le vingtieſme Novembre 1676.

  Les Exemplaires ont eſté fournis.